雨港顏色

城市觀察畫家走繪基隆

推薦序

以藝術家的獨特觀察角度描繪基隆，無論是行旅或是長居的人，都能透過這一系列作品重新發現基隆的美麗。～江亭玫（基隆市文化局長）

鄭開翔的繪圖讓基隆從黑白變成彩色，也讓人重新注意到基隆的美好事物！～李清志（都市偵探、建築學者）

大叔熟知的走讀是透過引路者帶領來閱讀。走繪是引路人將走完「繪」下所見。
除了自我察覺，因留下紀錄將能擴大影響力，相信「走繪基隆」能開啟不同以往人與城市間的參與方法學。～吳宜晏（建走大叔）

一個迷人的「小小世界」透過畫家的觀察與創造於焉誕生。讓我們搭上作者精心安排的小船，一同遊覽名為「基隆」的繽紛雨港吧！～林思駿（在地偏好工作室負責人）

從海港顏色、歷史場景、自然風光到日常巷弄的生活樣態，在開翔的畫筆和文字中，基隆不再只是雨港都市，更傳達出深厚的文化底蘊。～彭俊亨（台灣生活美學基金會董事長、前基隆市文化局長）

將基隆的氣味畫成神奇的色彩，開翔像老鷹展翅，滑翔出美妙的線條。～鄭順聰（作家）

在基隆太平山城，遇見鄭開翔，與貓

請別誤會，這個標題並不是要說，鄭開翔是一隻貓。

跟開翔認識，可以追溯到三年前。2020 年底，台藝大藝政所舉辦了一場關於眷村空間活化再生的論壇「從生活記憶到公共對話：眷村文化資產的保存與再現」。當時，開翔是進駐屏東勝利新村的藝術家，跟眷村居民一起，努力耕耘進駐的空間場域，希望能讓大家更認識過往眷村居民的日常生活樣態。開翔的分享，熱切地傳達出藝術家對土地和家鄉的豐沛情感，充滿熱情與動能。雖然無奈地批判著眷村保存過於商業化的發展軌跡，但開翔仍是以畫筆，在作品傳遞著熱愛鄉土的點點滴滴。

當台藝大藝術管理與文化政策研究所團隊，受邀前往基隆太平山城社區，擘畫出以藝術能量帶動地方社區活化的實驗性方案，鄭開翔成為我們邀請藝術家的首選。還記得 2021 年 11 月，遠從台灣最南端的熱帶屏東，抵達多雨基隆的開翔，在進駐第一天隨即完成一幅山城社區景觀圖繪。陸續的山城生活紀錄，基隆街景的觀察、紀錄與繪製，一幅幅畫家對城市的觀察，既串起初來乍到的新鮮遊趣，也透露著這座城市的魅力密碼。

藝術家對城市探索的高度感受力，於畫面中一覽無遺。被這股力量感動的我們，邀請開翔於 2022 年 8 月，落腳入住基隆碼頭西岸的太平山城社區。畫家看似是一起執行太平山城藝棧實驗性藝術方案的共創者，但我們一次次地被開翔畫面中的故事深深觸動，被畫筆紀錄基隆每日點滴的城市生活記憶，逗得不禁莞爾，讚嘆於藝術家觀察入微，詮釋到位的甜美生活感，也相信這應該可以成為讓更多人分享與感受的藝術能量。

在奇異果文創定綱和之韻的支持下，很開心可以藉由圖繪和文字，把藝術家五感體驗的基隆，轉化成對城市探索想像及行動的邀請。「太平山城社區」是個由昔日碼頭工人自力造屋所逐漸發展起來的住宅社區，山城裡飄忽出沒的貓，是山城每日生活軌跡的重要印記，訴說著享受城市漫遊的悠哉巡蹤。邀請大家，跟著貓咪好奇與四處冒險的腳步，一起從藝術家的眼中，體驗探索雨港基隆的樂趣吧！！

～殷寶寧（國立臺灣藝術大學藝術管理與文化政策研究所教授兼所長）

寫於基隆太平山城藝棧

作者簡介：鄭開翔

政治作戰學校藝術系、屏東大學視覺藝術研究所畢。
2019 年出版《街屋台灣》一書，榮獲該年度誠品閱讀職人大賞「年度新人」，著作至今已譯為日、法、西文等版本。後又出版《百攤台灣》一書，譽為台灣第一位以水彩技法，系統化記錄街屋、攤販文化的藝術家。

擅長速寫、水彩技法，創作題材源自生活中的細微觀察與人文關懷，提倡「用繪畫代替照相打卡」的生活態度，致力於紀錄平凡日常的美好。

曾與誠品、101 大樓、新光三越、高鐵等知名品牌合作，並曾在 101 大樓、桃園國際機場等國際場域展出個展，屢受各大媒體報導，活躍於藝文界。目前為基隆太平山城藝棧駐棧藝術家、基隆文化基金會董事。

粉絲專頁：MimiBlack
Instagram：gb4917

目錄

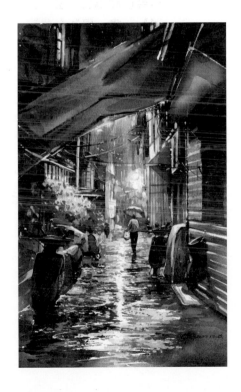

目錄

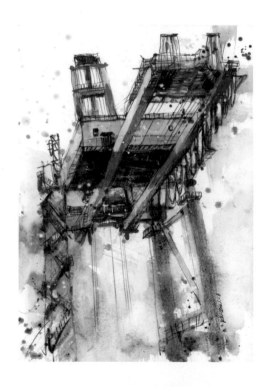

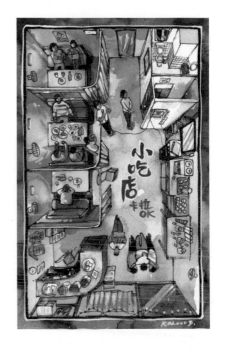

前言

對基隆的印象

我從小生長在位於台灣西南方的屏東市，與東北角的基隆正好是對角線的兩端。由於到基隆還需要在台北轉車，所以如果不是有特殊目的，即便是北上，也不會有「順便」到基隆的狀況，也因此，造訪基隆的機會可說是少之又少。這對於南部人來說是常態，我身邊許多朋友上次造訪基隆的記憶都是十幾年前。

記得對基隆最早的印象是大學在北部念書時，同學相約到基隆走走。短短一個下午，對基隆的記憶只有陰鬱下著雨的天空與基隆廟口。雖然之後也有幾次短時間的造訪，但總是來去匆匆，也因此我對基隆也一直停留在多雨的天氣以及灰暗的城市這類表層的刻板印象。

大約在2018年，當時為了創作「街屋台灣」這本書，頻繁的奔走各地取景。當時結束了花蓮的行程，便由東部一路向北逆行到了基隆。走出嶄新的基隆車站，不遠處便可見到廣闊的海洋廣場，天空飛翔著難以計數的黑鳶，順著黑鳶望向遠方的山頭，寫著「KEELUNG」大字，這個第一印象大概與多數的遊客相同。

鑽進城市內的狹巷，巷子兩旁幾乎相連的加蓋鐵窗，宛如人造的「一線天」。琳瑯滿目的小吃店招牌填滿我的雙眼，霓虹的燈光映在積水的地面，如琉璃般閃耀，把暗巷妝點得頗有異國風情。基隆的市區有幾座陸橋，陸橋下方自成獨特的生態，店家利用橋下的空間蓋出一間間的店鋪。走進陸橋下的便道，橋下是湍急的流水，住戶則用鐵皮在水道上方加蓋，增加住家的使用空間。這些獨特的城市風景似乎又開啟了我對基隆的另一層認識。

從前有人戲稱基隆有「三黑」，「天黑」、「面黑」、「厝黑」。「天黑」指的是天空時常陰雨綿綿；「面黑」則指早期煤礦興盛時，礦工臉上的污漬；「厝黑」則形容房屋為了防水，時常會在屋頂鋪上瀝青，以及因多雨氣候造成的陰鬱城市面容。但我並不討厭這樣的畫面，反而心裡會有種「啊～這就是基隆」的感覺。

太平山城藝棧駐村

約莫 2021 年 11 月，曾任大學母校教授的邱冬媛老師，現為基隆太平山城藝棧的主理人之一，邀請我到藝棧駐棧兩個禮拜，我也就成為藝棧第一任的駐棧藝術家。

也是這個難得的緣分，我把握這短短的兩週，盡可能在基隆各地游走，畫了許多畫作，對基隆的印象又多了碼頭工人、報關行、小吃店、滿街的咖啡館、凌晨的魚市、和平島的奇岩……這座與港口密不可分的城市有著得天獨厚的地理優勢，衍生出相當迷人的文化。基隆對我來說已不再是那個遠在東北角難以企及的地圖一隅，也不再只有灰暗陰雨的城市色調，它其實擁有更豐富的色彩。離開久了，開始也會想念那撲鼻的海風鹹味和魚市場的叫賣聲。

2022 年，對基隆的思念餘味猶存，老師又問我想不想再到基隆駐棧，我毫不猶豫就答應了。一轉眼待了一年，也因此最後有了這本書出現。許多人問我：「為什麼喜歡基隆？」這個問題似乎很難三言兩語就解釋清楚，且讓我用這本書來跟各位娓娓道來，看看我這個南台灣來的陽光屏東孩子，與東北角的多雨基隆，會碰撞出什麼樣的火花呢？

Part 1. 港市

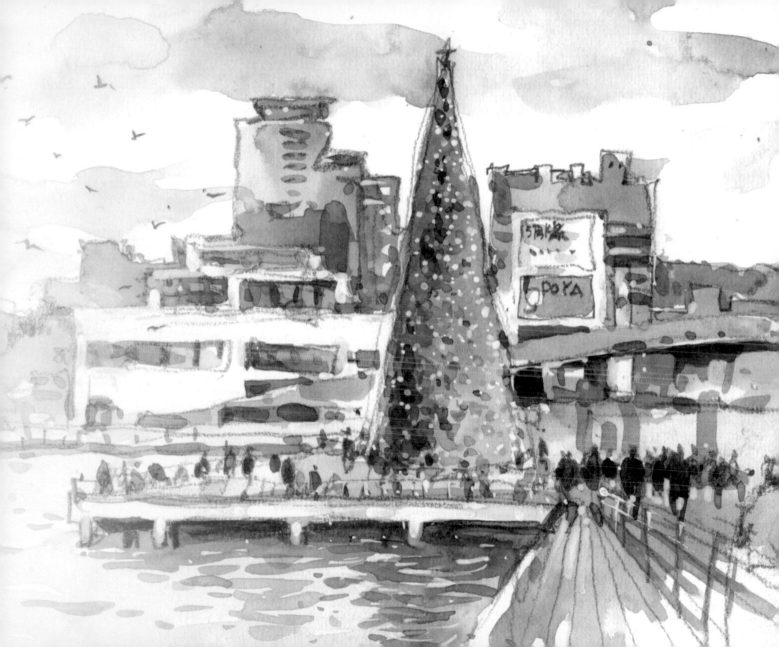

罾仔寮

　　走出基隆車站，港口西岸的山頭有一座寫著「KEELUNG」的地標景觀，這座山名為「罾仔寮山」。「罾」字與「曾」同音，為魚網之意。因山勢鄰近海邊，早期漁民在此聚集捕魚，並在這裡搭建屋寮形成了聚落，所以有了這個稱呼，同時也是基隆最早發展的聚落之一。

　　在 1950 年代，基隆港設施日益完備，使得營運量倍增，到了 1984 年躍升成為世界第七大貨櫃港口。這段時間移入了大量的勞工與碼頭工人，需要更多的居住空間，但基隆地狹人稠，只好往山地尋求發展。因此近港的罾子寮山在地利之便下，人們沿著山勢築起一棟棟的建築，發展成稠密的聚落，而這一帶曾屬太平里，所以又有「太平社區」的稱呼。至今其中的居民仍有許多是碼頭工人與其後代。而近年基隆港的貿易業務外移，早期碼頭工人的榮景不再，太平山城似乎也就漸漸的趨於平靜，人口逐漸外移與凋零。

　　直至 2021 年 6 月，基隆市政府與台藝大合作成立「太平山城藝棧」團隊，由台藝大藝術管理與文化政策研究所所長殷寶寧教授擔任計畫主持人，期待以藝術介入的方式，使這座有著豐富歷史的山城產生新的可能性，而這裡也是我在基隆駐村落腳之處。

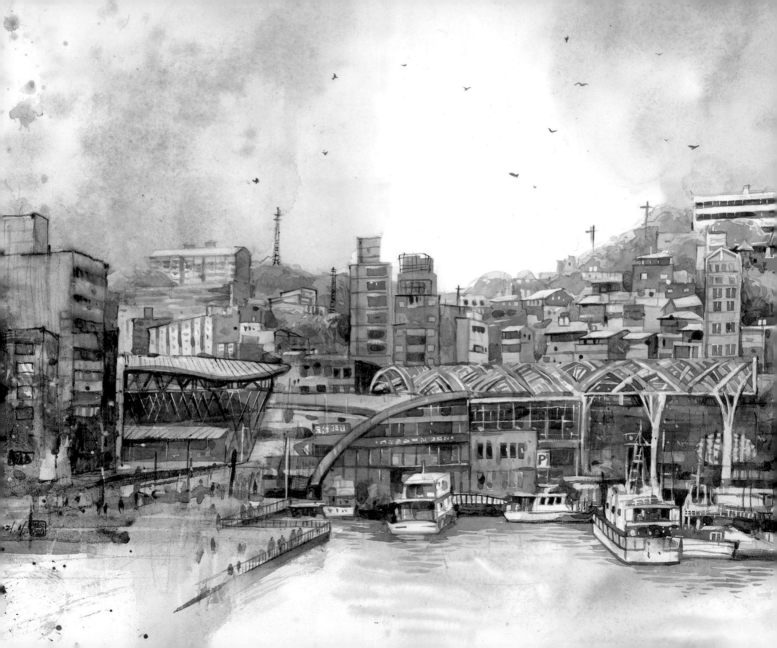

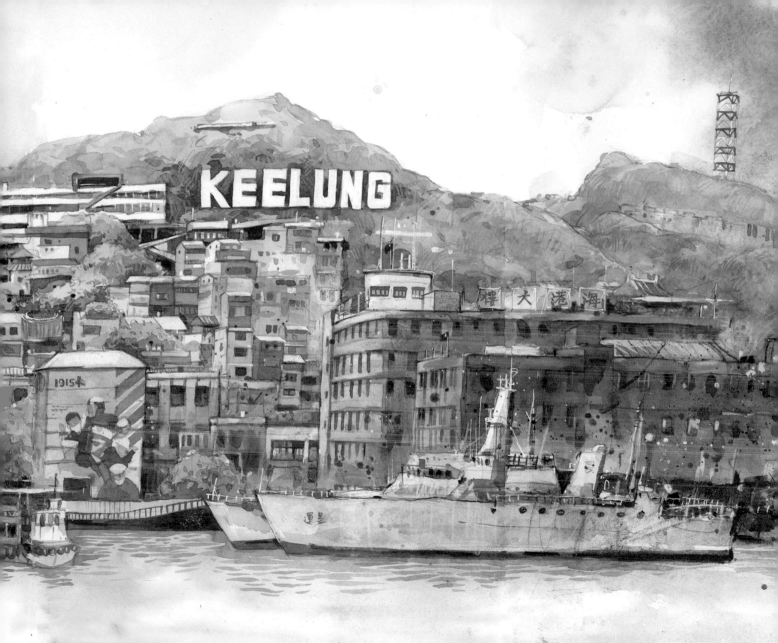

太平國小

從港邊往山上望去，「KEELUNG」景觀地標左邊有一棟醒目的長型白色建築，這便是太平國小。

太平國小創校於 1959 年，全盛時期曾有 1800 名學生，距此不到一公里處還有一間港西國小，由此可想像當時山城人口的繁盛。太平國小有著得天獨厚的地形，除了群山環繞，更可直接俯瞰基隆港。當時的孩子每天看著這樣的風景，在環境的潛移默化下，也許從小在心裡就有某種開闊。有趣的是，不管是老師或是學生，似乎都有為了怕遲到而奔跑上山的經驗。因為家裡離校近，聽到鐘聲響起再抄起書包往上奔，還可以在鐘聲停止前抵達學校，這種上學經驗大概是山城孩子的共同回憶。

曾在太平國小擔任志工十幾年的「薛姐」說，過去全校師生的感情都很好，有次大夥兒自掏腰包用辦桌的方式一起在學校慶祝教師節。冬天時，校長出錢請薛姐煮些麻油雞、麻油麵線、干貝香菇雞湯給學生暖暖身體。端午節學校教學生綁粽子，分送給社區的獨居老人。有一回的畢業旅行，家長們一戶帶一道菜，一同在學校開燭光晚餐，餐後家長返家讓學生留校過夜。憶起這些點滴彷彿歷歷在目。薛姐說剛閉校時有一段時間學校的鐘聲仍持續按時響著，每次聽到都會勾起過去的回憶，令人會心一笑，不知何時鐘聲停了，對過去的回憶似乎也

就真的慢慢逝去了。我總覺得，既然太平國小是在地人的共同記憶，若能將鐘聲的聲音記憶留下，每天定時播放一次，也許是一個用聲音留住記憶的好方法。

　　隨著人口外移、產業轉型、少子化等影響，學校在 2017 年閉校，閉校前學校僅剩 17 名學生。學校閉校之後，市府在 2021 年重新整建，將原本磚紅色的國小拉皮成白色，打破過去的建築結構，重新裝潢，注入了更多設計思維。首波委外進駐了太平青鳥山海書店，搖身成為嶄新的文青打卡景點，頓時遊客趨之若鶩。而國小左半部的空間，未來則由市府及太平山城藝棧團隊規劃運用，邀請各地名師舉辦講座，以及運用國小原有的空間策劃藝術展演。期許這個充滿可能性的空間未來可以作為一個「引」，在吸引旅人上山的同時，沿途也可探索山城的趣味。沿路若能再進駐一些特色店家相互串連，也許又可闢出一條新的旅遊路線。

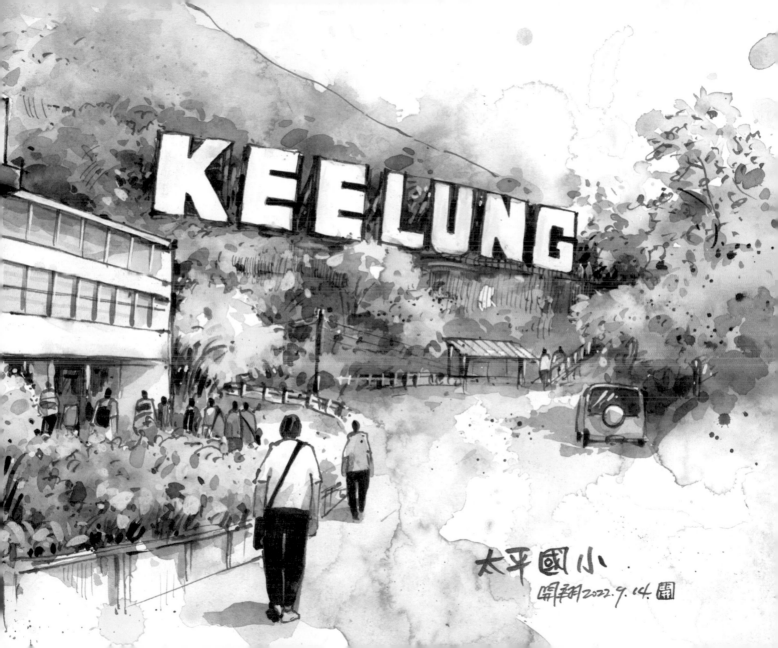

太平國小
開翔 2022.9.14.

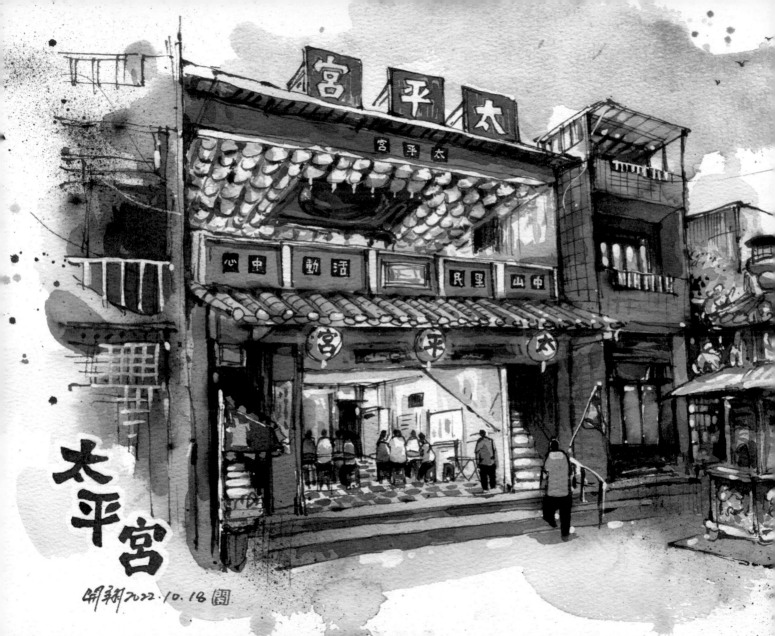

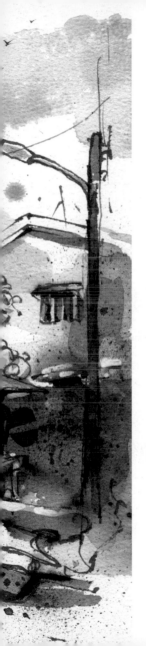

太平宮

　　廟宇從古至今除了作為信仰中心之外，更形成在地的凝聚力量，不管是辦活動、喬事情、聊天話家常，甚至學生念書都可以選在廟裡，廟除了提供遮風避雨的地方，也讓人無形中感受到神明庇佑的力量。

　　太平宮為中山里當地的信仰中心，主祀福德正神，廟的本體設置在二樓，一樓則是作為社區照顧關懷據點，偶爾也會辦理長者的共餐，或是發送麵包之類的食物。這裡也是我每日必經之處，經過時往往可以看到這裡聚集了許多長者，我總會偷偷觀察今天他們又在忙些什麼。有時是聚在一起吃飯，有時則會請老師教長者坐在椅子上做運動，隨著帶操的老師「一、二、三、四……」的答數，長者們排排坐，認真做著手臂擴胸的運動，背後搭配的是節奏感強烈的流行歌曲，覺得這個畫面違和又可愛。有次經過還看到老師在教幾位長者怎麼使用「Line」來傳輸相片。最令人吃驚的是，大家還會聚在一起練習「地板滾球」，聽說還曾經組團出去比賽得過名次。總之，這裡總會有些事情讓大家聚在一起忙，一起同樂，為這些不便下山的長者提供了一個相聚的空間。

　　初至藝棧正逢中元祭，太平宮辦理普渡與辦桌，我當晚也跟了藝棧的夥伴一起共襄盛舉。居民看到我這個陌生人也是一頭霧水，聽說我是來這裡駐村的「藝術家」，仍搞不清楚用意為何，但很多時候人與人的關係也就是以茶代酒，敬一杯就算認識了。反正山城的人早期也是來自大江南北，多一個屏東來的畫家也不足為奇吧。

淨因禪寺

　　若從太平國小往下眺望，會發現山腰處有一間屋頂破敗的廟宇，這間廟宇就是「淨因禪寺」。建於 1925 年，自 1970 年代荒廢至今，在 2017 年還曾發生大火，因為荒廢多年被人戲稱為「基隆鬼廟」。

　　通往廟門的階梯鋪滿腐敗的落葉，踩著落葉往上，沿途的牆壁貼滿寫著「南無阿彌陀佛」的字條，並用噴漆寫著一個大大的「拆」字。由於建築是建在山腰上，廟前並沒有廣闊的廟埕，出入口就如同一般的住家大門，門前張貼的公告內容表示，廟裡有數個骨灰罈及靈位牌，已由市府代為處理，這使得氣氛又增添了一些詭譎。雖然探訪的時間是大白天，但這些跡象也不禁令我頭皮發麻。

　　我走進門內，廟前的大樹遮蔽了陽光，環境的氣溫似乎下降了幾度，空氣變得凝重，只聽見窸窣的蟲叫聲與腳踩在植物上的聲音。前方路徑早已被雜草所掩蓋，藤蔓攀爬在建築的本體，令人寸步難行。我實在沒勇氣獨自開路潛入，只能在門邊探頭往裡面窺視，匆匆拍下幾張照片隨即離去。

　　當然，我並不會繪聲繪影的歸咎於真的有什麼不尋常的事物，相信更多都只是人們以訛傳訛造成的心理因素。況且，當我跟當地住戶薛姐聊起此事，她可一點都不同意「鬼廟」這種說詞。她說，雖然報導有過多的渲染，但當地也從未真的遇過任何靈異事件，與之相關的更多是快樂的童年經驗。這間廟早期曾經香火鼎盛，尤其中元祭的慶典更是盛大隆重。小孩最喜歡祭典，因為早期生活普遍不富裕，通常很少機會可以吃到零食，但每逢祭典晚上就有點心、米苔目可吃，祭典結束後還會有丟糖果、餅乾、錢幣的習俗。薛姐聊起這段往事，臉上開心的笑容似乎也讓我對這廟的懼怕一掃而空。

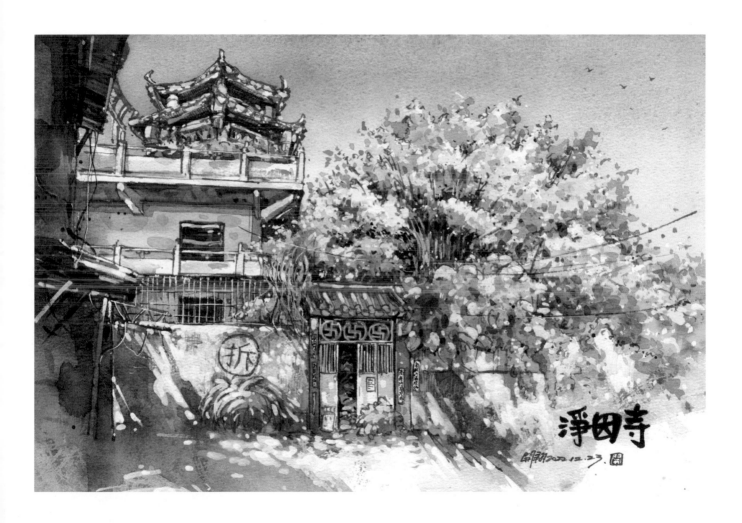

醒明宮

　　這天在山城閒逛時，瞥見了一間有趣的小廟。廟的屋頂呈黃色，正脊的部分用剪黏鑲嵌著樸拙的人物花鳥圖案，牆面呈現朱紅色，與背景清澈的藍天形成鮮明的對比，門楣上的匾額寫著斗大的「醒明宮」。

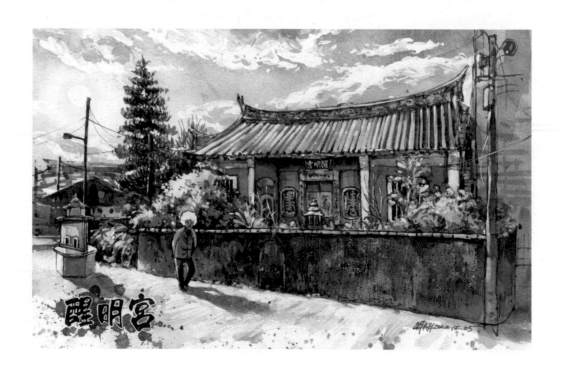

老實說，這間廟的外觀並沒有多華麗，但有趣的是廟前竟然「沒有門」？前方牢牢實實的圍著一堵圍牆。我在四周觀察了一陣子，發現廟的外觀很乾淨，植物也整理的很好，廟前石造的金爐裡殘留金紙的餘燼，表示一定有人來整理。這讓我百思不得其解，即使上網搜尋也沒有這間廟的相關資訊。最後僅在牆上看到一個信箱，寫著「土地公祖堂 醒明宮」，這才得知原來這是間土地公廟。

一旁的住家有一位白髮的阿婆，我操著不輪轉的台語向她詢問怎麼沒有門？婆婆這才跟我說，廟的旁邊有個平房是作為廚房使用，出入口就在側邊，因為平時沒什麼香客，廟公每天早上九點多會來，大約中午就會離開了。

阿婆接著與我聊了起來，她說，早期基隆是靠碼頭繁榮起來的，很多工人都住在一旁的山城。當時的山城相當熱鬧，這個土地公廟連「街仔」（指市區）的人都會過來祭拜，祈求平安賺錢，就連現在偶爾也有早期店家的子孫來祭拜。大概四五十年前，港口工作外移至台北、高雄港，基隆的經濟大不如前，年輕人大多到外地賺錢，老者也漸漸凋零，山城人口便開始變得「稀微」，人口大約只剩當時的十分之一。

言談中，阿婆稱呼六七十歲的人叫「少年仔」，我好奇的問阿婆年紀，她說她已經九十幾歲了，以前是新竹人，二十歲嫁來基隆，一住就住了七十幾年。我稱讚她的身體還很硬朗，她說只有外表看起來好，現在掃地就累，但還是要多少運動一下，否則以前她還會拖著菜車到山下的安樂市場買菜，今年她就比較少下山了，一整年只下山兩次。離別時，我用台語跟阿婆說「身體健康」，有些重聽的她也笑回我「祝你成功」。

特殊的生活樣貌

　　第一次走進山城的印象便覺得這個地方實在「太酷了」。沿著山勢砌成的房子各具特色，早期的房子較為破舊，因濕氣佈滿了苔蘚，也有後期增建較新穎的建築，其中又有許多鐵皮、遮雨棚、曬衣架、盆栽、水塔等後期增添的生活配件交錯其間，整體來說是一個視覺感相當豐富的地方。

　　房子因無法顧及方正按照棋盤狀做規劃，不按牌理出牌，使得其中的道路錯綜複雜，又因山勢落差的關係，同一排「等高線」的路面旁，可能就與較低一排建築的頂樓水塔比鄰，這種令人感到錯亂的高低空間維度也是地形的一大特色。

　　有趣的是，雖然看似複雜的山路，即使不知道路線，只要知道大概的方向，亂繞都可以下山。好幾次遇到迷路的旅客向我詢問下山的路，我指著車站的方向回答：「你就朝那個方向，亂走都會到。」況且放任自己在山城中迷路，我認為也是相當有趣的一件事。

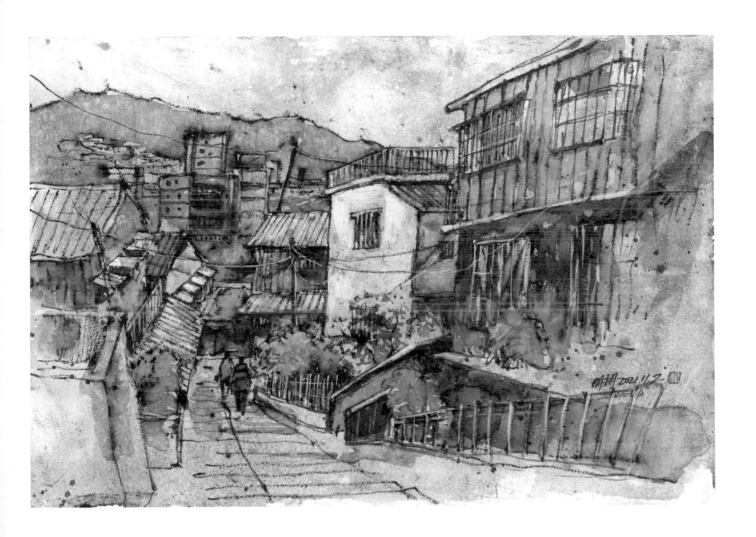

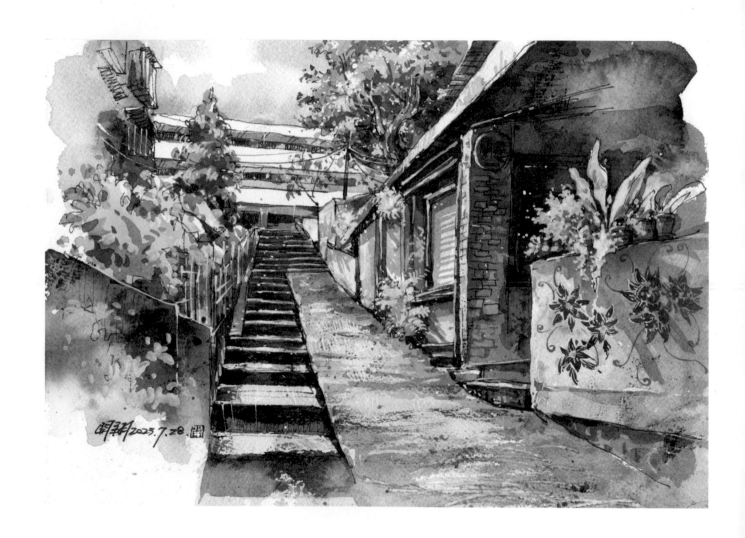

山城的陡坡

　　進駐山城的第一天，我拖著塞滿的 29 吋行李箱上山，在斜坡緩步向前，有些地方只有階梯，只得一階階使勁的搬運，不一會兒就滿頭大汗。偶爾會看到年老的長者，扶著牆壁一步一階緩慢的登上階梯，不時還停下扶著膝蓋喘氣，我總想，連我這個「年輕人」走這樓梯都會氣喘吁吁了，更何況這些長者。若走路上下山這麼吃力，減低出門的意願，又會形成怎樣的生活習慣呢？

　　山城裡上下移動的縱向道路都是狹窄的斜坡，其中僅有一條較寬的道路可供汽車行走，但也僅涵蓋很小的範圍，所以基本上在山城通行只能靠機車和雙腿。又因機車行駛的需求，道路往往設計成一半是階梯，一半可供機車行駛，行人將斜坡讓給機車，似乎也成為一種生活共識。

　　接近 45 度的坡度讓每次騎車的我都感到膽顫，偶爾看到在地居民緊催油門不畏斜坡直衝而上的狠勁，真替他捏把冷汗。因為機車在上坡時必須緊催油門一鼓作氣而上，但又不能衝過頭，隨時要在極窄的車道保持平衡，催速煞車與龍頭掌控渾然天成，堪稱山城難度最高的機車路考。我總覺得，習慣穿梭在這種小路是身為山城住民的第一門功課。

海景第一排

　　太平山城藝棧跟在地居民租了一棟兩層樓的小屋，位於中山一路 189 巷 43 號，一樓主要作為辦公、聚會、講座使用，二樓則是儲物或是住宿，我在 2021 年第一次駐村便是住在這個地方，駐足了兩個星期，對此處留下了很好的印象。

　　由於山城的房子都是依山而建，建築主要都是背山面海，窗外若沒有遮蔽物，便可直接遠眺基隆港與市區的美景，可謂是「海景第一排」。當時正逢郵輪停泊在基隆港邊，郵輪在晨霧中有種朦朧美，而到了夜晚點亮燈光，又像是停靠在港邊的「百貨公司」。我喜歡晚上在藝棧的小陽台吹風小酌，不時遠方傳來船隻的鳴笛聲，望著港邊的美景真是一大樂事，心想，住在基隆也太幸福了吧。

　　某次與同住在西岸的居民聊天，她認為對西岸居民來說，基隆的市景相當浪漫，是因為西岸住戶大多住在山邊，遠眺的風景極美，即使下雨也能感受雨景的朦朧。但她住在東岸平地的朋友就很難感受遠眺的美感。不同的居住高度所看到的城市風景不同，心境也不同。

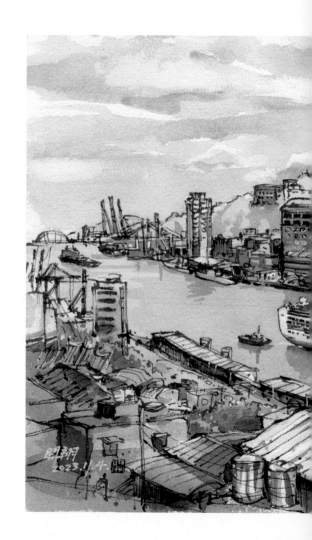

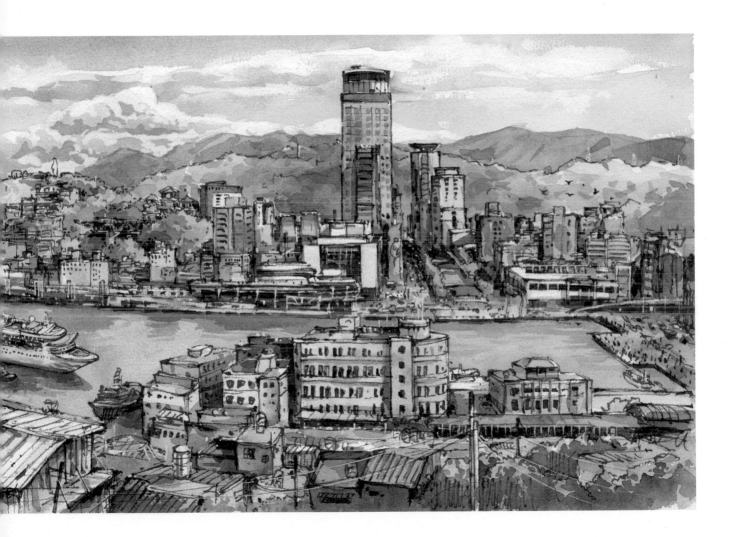

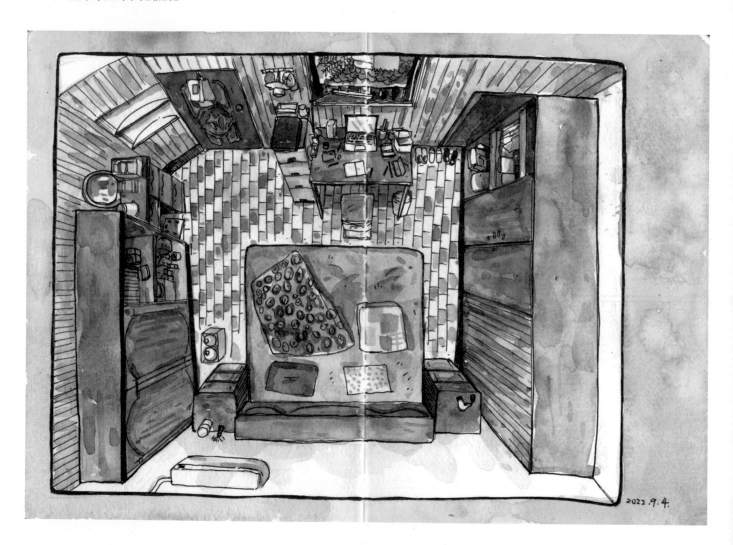

2022.9.4.

入仕潘姐家

2022 年第二次入駐時，藝棧跟附近的住戶租了一棟透天厝供藝術家進駐，有了更為獨立的空間。屋主留下了許多原有的家具，包含神明桌與長輩的遺像，房子四處張貼許多寫著「記得關燈」、「不要丟掉」的大小紙條，使得空間住起來更有一種生活感。

房東阿姨約莫六七十歲，我們都喚她「潘姐」。潘姐平時住在台北，偶爾會回來基隆繞繞，整理一下三樓的盆栽。只記得剛搬進來時，藝棧的同仁都提醒我有空要記得到三樓後面澆一下水。

二樓的陽台有一層落地窗，落地窗的外層又加裝一排較厚的拉門，會需要這麼厚的門來做防護，是因為過去潘姐的父母尚在時，曾遇過颱風把二樓落地窗吹倒，一家三口整夜一起抵著窗戶徹夜未眠，也因此加裝了這層較厚的防風門。駐村期間偶爾遇到颱風，潘姐會傳訊息託我把這層拉門關上。住在山城上的住戶若遇到颱風襲來，若門前的鄰家沒有蓋的比自家高，便會赤裸裸的迎接強勁的東北季風。直到現在，每逢颱風，潘姐仍會傳訊提醒我要把防風門關上，這大概也是山城的特殊居住經驗。

半自動洗衣機

　　潘姐家的洗衣機是舊式的雙槽半自動洗衣機，左邊用來洗衣，右邊用來脫水，衣服洗完後需要手動將衣服換到另一槽去脫水，所以才叫「半自動」。現在已經很少看到這種機型了，過去在軍中也只有用過單槽的脫水機，這款我還真沒用過。

　　洗衣機的操作介面並不難，上面沒有電子儀表，只有調整時間的旋鈕以及控制入水量的按鍵而已，比較麻煩的是等待注水的時間大概近十分鐘，要等水滿倒入洗衣精才能設定時間清洗。這尷尬的時間也不好離開，只能在原地滑手機，望著逐漸上升的水位發呆。這不禁讓我好奇過去沒有手機的年代，主婦們究竟會如何消磨這段時間？

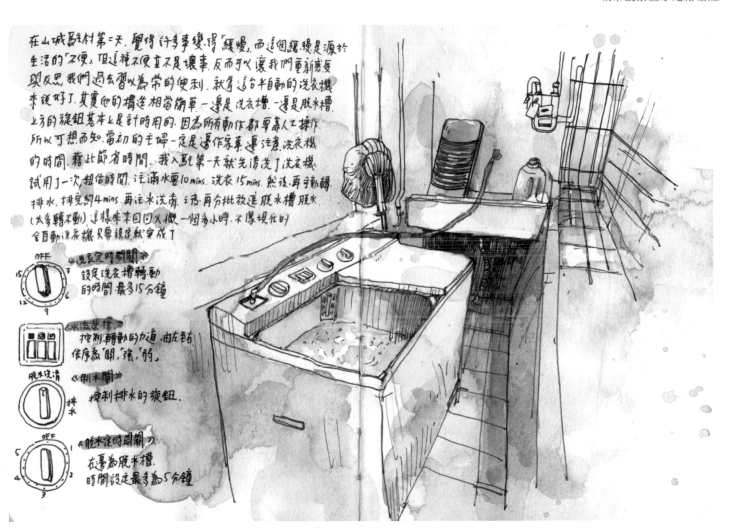

在山城駐村第二天，覺得許多事變得「緩慢」，而這個緩慢是源於生活的「不便」，但這種不便並不是壞事，反而水讓我們重新感受與反思，我們過去習以為常的便利。就拿這台半自動的洗衣機來說好了，其實他的構造相當簡單，一邊是洗衣槽，一邊是脫水槽。上方的旋鈕基本上是計時用的，因為所有動作都要靠人工操作，所以可想而知，當初的主婦一定是邊作家事邊注意洗衣機的時間，藉此節省時間。我入駐第一天就先清洗了洗衣機，試用了一次，想估時間，注滿水要10mins，洗衣15mins，然後再手動轉排水，排完約4mins，再注水洗清，之後再分批送進脫水槽脫水(太多轉不動)，這樣來來回回做一個多小時，不像現在的全自動洗衣機只要設定就完成了。

「洗衣定時開關」
設定洗衣槽轉動的時間，最多15分鐘

「水流選擇」
控制轉動的力道，由左到右依序為「關」、「強」、「弱」

「倒水間」
控制排水的旋鈕。

「脫水定時開關」
在邊為脫水槽，時間設定最多為5分鐘

房東阿姨覺得你餓

　　一開始我跟房東潘姐的互動並不多，因為我最早是住在一樓，潘姐回來通常會直接到二樓和三樓打掃，她離開前都會跟我寒暄幾句，再從保冷袋裡拿出一小袋切好的水果給我，同時又會翻找包包，把一些小零嘴都塞給我。有時冬天跟我囑咐天冷，可以把二樓的棉被拿去用。她常跟我說：「你晃（放）心蛤，你來潘姐這裡就是偶們家的人，潘姐就要照顧你。」、「你來偶們家住，就像偶們家小孩一樣，偶每天都會祈求神明和爸爸媽媽保佑你。」

　　後來搬到二樓後，和潘姐的互動更多，潘姐帶回來的東西也越來越多。有次傳訊息問我，她人在仁愛市場，問我要吃水餃還是炒米粉，有次則是幫我帶需要預定才買得到的鍋貼饅頭和韭菜盒子。有時是一兩片甜不辣、一顆魚丸，每包的份量不大，但都有四五樣東西，用小塑膠袋裝好，從台北背著搭公車來，一邊掏東西給我，一邊又要叨念東西很重。

　　每次她回來，我的房門就會主動打開，雖然潘姐總說：「你去忙你的。」但又不時會跟我寒暄，這段時間我也不太能專心做事，所以我只能把門開著，方便隨時回應，同時一邊用耳朵「觀察」潘姐在做些什麼。潘姐回到家通常都會先把她的房門和二樓的門窗打開通風，到處巡過，再到三樓盆栽拔拔雜草，忙得差不多就會坐在客廳開始小聲的念心經，念完後會從房間拿出家用電話主機到客廳插上電話線，撥出一兩通電話跟朋友寒暄。有次聽到她用手機擴音通話的對象是日本女性友人，這才知道潘姐日文超強。二樓的客廳牆上掛著潘姐父母的遺像，看了倒不覺害怕，通常我也會合十拜個幾下。有次聽到潘姐電話中跟朋友小聲的講到：「啊就想念爸爸媽媽，回來看一下。」每次講完電話，把電話主機收起來，大致忙的差不多後，跟我寒暄幾句就會離開了。

有次我跟潘姐聊到想在基隆買房子，潘姐說：「你幹嘛還要花錢買黃子，你在這裡住得好蒿的，偶又沒有要趕你走。」我說我是考慮想在基隆弄個工作室，不是嫌她這裡不好，然後她又說如果要買房子她這裡可以賣我呀。但其實我知道她也只是說說，這個房子對她來說就像起家厝，有著與父母的回憶，再者，雖然她住在台北，但如果把這裡賣了，她就真的沒有理由回來基隆走走了。

今年五月媽祖生，山城的太平宮也有遶境活動，潘姐從台北回來，我跟她一起在門口雙手合十迎媽祖，旁邊的鄰居叔叔阿姨看到，跟她打招呼，一邊問旁邊那個是你囝仔喔？她頓一下笑說：「對啦，差不多啦。」

住了一年，潘姐對我的稱呼不知不覺，從「鄭藝術家」到「鄭老師」，最近開始會直呼「開翔」，我覺得是滿有趣的轉變，感謝這段時間潘姐的照顧。

蘋果
梨子

筍子 紅蘿蔔

火龍果

蓮藕排骨湯

粽子

南瓜燜飯

山城的恬靜日常

　　我很喜歡觀察日常的瑣碎小事，因為對我來說，當我們住在一個地方開始會做一些如收發信件之類的小事，表示我們已經開始在這裡「生活」。時間久了，這些不足為外人道的日常小事積累出了記憶與習性，形成了在地文化的根本，當一件事情平凡到像呼吸一樣自然，其實這樣的小事才是真正重要的。

　　山城的居民生活緊密，同個巷弄的住戶彼此多少會認識，若看到不認識的外人來到此地，便會主動詢問來意。我剛入住時，鄰居也有人問我是不是房東潘姐的孫子？我說我是來駐村的藝術家，會來叨擾大家一段時間。一段時間後，隔壁的住戶甚至主動跟我說中秋節可以幫我跟里民中心領月餅，或在我不在家時代收包裹。

　　也因為山城地形的關係，我特別佩服基隆的郵差與送件員，除了要能夠在錯綜複雜的巷子找到地址之外，遇到無法騎機車的路段，還需要徒步搬運包裹送件。有次我與一位送件員攀談，稱讚他很辛苦，他便與我吐起苦水，說山城的貨件特別難送，往往要多花十幾分鐘，但上級有時還會誤會他們，以為他們是在偷懶，殊不知都是在登山練腿力。

　　山城的居民感情都不錯，偶爾遇到突來的大雨，首先發現的居民便會扯開嗓子大喊：「落雨啊喔～～！！」「緊收衫喔～～！！」，同時也大聲提醒記得幫不在的鄰居幫忙收衣服，這便是老鄰居之間的默契與情感，在人與人之間日漸疏離的現今仍能保有這樣的人情味，十分令人感動。

雨夜的六點二十分

當我會開始注意每週倒垃圾的時間，拎著垃圾到巷口倒時，才覺得自己似乎已經慢慢變成山城的一分子。

垃圾車每晚會沿著中山一路緩慢前行，並在每個巷口停留一段時間，約在晚上六點二十分會抵達 145 巷的巷口，每週的雙數日會有回收車，我大概都是這個時間點去倒垃圾的。

因為基隆多雨的關係，許多住戶門口都會加裝伸縮的雨棚，每次下山時，經過轉角一戶人家，遠方的路燈透過潮濕的地面反光到雨棚底下，像是一個時空廊道。下著雨的夜裡，四周大小不一的反光就像閃爍的點點星光，這樣的畫面令我想到梵谷的名畫〈星空下的咖啡座〉。這樣的風景其實平凡不過，可見我們有時只要改變觀看的角度，再加點想像力，自然就可以發現這些平凡的美景。

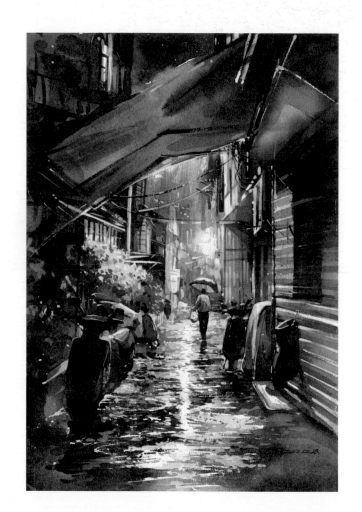

山城雨傘瀑布

在這個人與人之間越來越疏遠的現代，倒垃圾也成了重要的社交場合，不管是大樓還是社區，居民總會在倒垃圾的時間齊聚在一起。相互認識的鄰居會串串門子，聊聊八卦，也不時看到鄰居間詢問：「今天只有一包（垃圾）喔？哎呀，我幫你丟就好」，主動要接過鄰居手上的垃圾去倒，兩人就像爭著付錢一樣，爭著幫對方丟垃圾。我自己也曾遇過兩手拿滿垃圾時，一位不認識的大姐主動幫找接手，這些暖心的小動作無形中都在堆疊彼此的情感。

居民中當然不乏也有許多長者，細心一點的人會從長者來倒垃圾的頻率或爬樓梯的狀況來觀察他的身體狀況，也算是一種守望相助。有時遇到下雨，等待的住戶人手一把雨傘，形成多彩的「傘海」，倒完垃圾後又魚貫沿著階梯往上爬，往上移動的雨傘頗有一種「向上流的瀑布」一般，形成山城有趣的畫面之一。

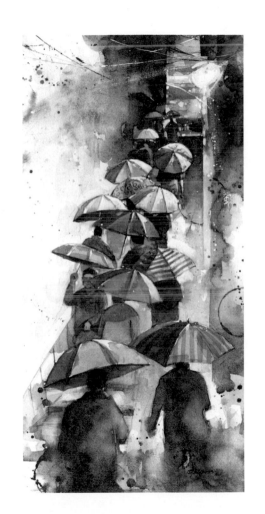

基隆的雨衣婚紗照

有次隨著攝影師林道明老師與其攝影班的學生在基隆街拍，阿明老師另外邀請一位義大利攝影師以及他的新加坡籍妻子同行拍照。途中那位新加坡女士落隊了一會兒，等到回來時她說，她剛剛遇到一對穿著雨衣的夫妻，正準備騎機車，她覺得這個畫面很像婚紗照，所以請他們兩位合照了一張。我當時覺得「雨衣是基隆人的婚紗」這個概念太浪漫，所以跟與她借了相片，回來後畫下了這張合照。

當我把作品貼上網時，有些人認為很浪漫，但也有些人說不知該笑還是難過？但我認為，庶民的生活樣貌形塑成台灣的模樣，基隆又因為氣候而產生獨一無二的生活型態。放眼望去，全台能自稱雨衣是婚紗的城市，除了基隆之外，大概也沒有別人，這不是很值得驕傲嗎？

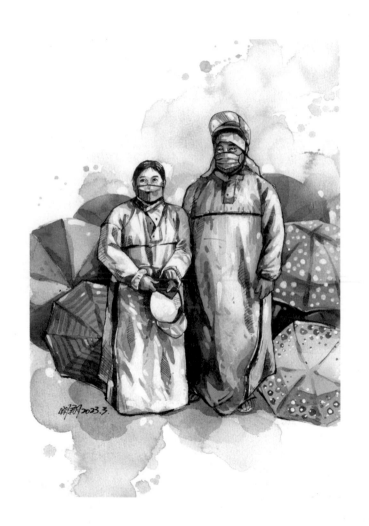

第 207 根骨頭

　　身為從小就生長在南國的屏東孩子，到了氣候迥異的基隆之後，我特別好奇多雨的氣候會為這個城市帶來怎樣的日常？

　　大概是因為近年氣候變遷的關係，基隆並沒有我想像中的多雨，夏天的天氣超好，九月甚至因連日不雨，發生近乎缺水的狀況。但一到了十月，就彷彿忽然開啟了天上的蓮蓬頭，整月都可以聽到嘩嘩的雨聲。我的機車佈滿了鏽斑，廚房的木質餐具覆蓋了一層白白的黴菌，這時印象中雨都的威力才真正顯露。

　　為了應付多雨的天氣，我早早就去買了一雙防水的運動鞋，原以為如此方便的好物在基隆應該銷路很好，但觀察大家穿的鞋子似乎也沒有太特別的變化，許多人還是穿著一般的布鞋或是傳統的高筒雨靴，我原幻想基隆在地人會不會有特殊的儀式，例如孩子五歲時父母會送他第一雙雨鞋，慶祝他長大之類的，看來是我想太多了。

對我來說，出門多帶隻雨傘實在是很麻煩的事，最多只願意攜帶摺疊式的雨具，更別說長柄雨傘了。但對於基隆人來說，雨具似乎是很稀鬆平常的服飾配件，聽說早期基隆的國小老師還會檢查學生是否有攜帶雨傘，小學生踏著濕透的布鞋上課是稀鬆平常的事。雨天在商店內時常可以看到穿著連身雨衣購物的人。

路上有不少攜帶長柄雨傘的路人，雨傘在他們手中毫不彆扭拖沓，不論是掛在手臂或是充當拐杖都像渾然天成。有人像伸展台上的模特，走出個虎虎生風，有人如萬花嬉春的金凱利，走出個悠遊自在。人類一共有 206 根骨頭，也許對於基隆人來說，雨傘就像是他們的「第 207 根骨頭」，平時不見蹤影，需要時，雨傘就像「金鋼狼」伸出的剛爪一般，收放自如，宛若天生。

拉風的機車風鏡

初至基隆，常看到路邊停著巨大風鏡的機車，總令我感到新奇，因為多雨的天氣，許多人會將風鏡加裝在機車龍頭上用來擋風遮雨。有趣的是，視線高度位置竟還有一個透明的小窗口，前方有個小雨刷，雨刷的開關設在風鏡後，線路則連接到機車內部供給電力。這樣的風鏡是標準配備，其餘的「裝備升級」就要看個人發揮創意了。有人運用國小的美勞功力，在機車前方用膠帶黏了塑膠瓦愣版，車燈的部位則用手工挖空。較有預算的人，除了風鏡之外還在兩側加裝了透明的塑膠墊，甚至在上方加裝了短短的頂蓋，整體看起來像隻驕傲的孔雀。

這讓我想到國小時，若能擁有一個多功能的鉛筆盒，則會搖身成為班上最潮的存在。會講話的「霹靂車」更是每個男孩心中的夢想。即便年紀大了，只要是牽扯到「多功能」都會令人興奮不已，男生的快樂就是這麼簡單。我想，車主騎著這樣改裝的車，臉上雖默不作聲，心裡也許會有一絲的得意吧。

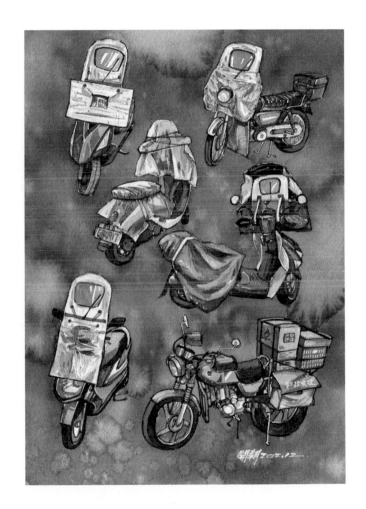

咖啡店的長青聚會

　　寫文字的時候，我通常習慣找個咖啡店或摩斯來工作，主要是因為在外面比較不會分心滑臉書，比起在家會專心一些。最常造訪的是太平山城底下一間「1 又 1/2 咖啡館」，很多寫書的時光都是在此度過的。

　　寫書的同時發現，基隆的咖啡店與摩斯最常看到的不是年輕族群，反而是三五成群高聲暢聊的長青輩。而且不同的消費空間所聚集的長輩，談吐或是穿著也會有一點不同。比較願意花錢的可能就會約在有裝潢的咖啡店，有些則是聚集在摩斯，點一杯紅茶內用，自備外食就可以聊一下午，有次聽到一位阿婆在電話中說：「溫底摩斯加，嘸代誌貴來抬槓」。有些想抽菸的就會在騎樓咖啡店的小圓桌放空。有些則是精心打扮相約在超商的餐桌，點滿一桌微波食物。這對基隆人來說也許稀鬆平常，但我卻十分好奇為什麼基隆的長輩會有這樣的生活習慣？我想，也許最大的原因還是源於基隆的咖啡文化。

　　基隆的咖啡文化由來已久，自美軍駐軍之時，咖啡這種休閒習慣便已引進基隆。而在基隆航運繁榮之際，港邊處處都是報關行，報關行的人會聚集在咖啡店吃午餐、填單據，衍生出了可供餐的簡餐咖啡廳。又因早期有大量勞工，工作之餘需要提神，加上多雨的天氣，衍生出在騎樓下喝咖啡的習慣。不論是以上哪種方式，都讓咖啡文化與人們的生活融合在一起，很自然的「泡咖啡店」變成一件很「日常」的事。

　　咖啡店的老闆說，基隆的中年男性喜歡喝黑咖啡，不喝拿鐵。他們店裡偶爾也有一位拄著拐杖的老阿公，駝著背一搖一顛的到店裡買咖啡喝，他們會特別給他半價的優待。每個城市都有他的個性，接地氣的獨立咖啡館與連鎖咖啡不同之處在於情感成分，與街坊鄰居很熟，包容性大，有些客人習慣大聲說話，有些人想找個地方休息吃便當，也都能找得到合適的咖啡店。

　　直到如今長輩們似乎還很習慣三五好友找個店家待著，即便喝的已不一定是咖啡。這讓我想到過去在京都也曾看到兩位頭髮花白的婆婆，盛裝打扮，到新潮的和菓子店吃甜點，神采奕奕宛若少女。這樣看來，基隆的長輩如果還願意這樣出門聊天，其實也是好事一樁。至於咖啡店客群多數以長輩為主，也有可能是因為上午年輕族群大多都在外工作。但我也好奇，如果這一輩的年輕人已漸漸沒有這樣的飲食習慣，多年後的基隆還會有長輩聚集在咖啡店或騎樓小圓桌的畫面嗎？這我就不清楚了。

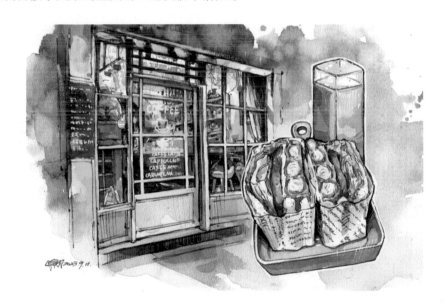

基隆街招 101

在台灣一提到城市美學，似乎普遍民眾都會認為仍有許多進步的空間，不論是鐵皮違建乃至琳琅滿目的招牌，雜亂的建築元素散佈在城市每個角落，使得我們的街景呈現一種堆疊、繁雜的畫面。

我的作品主題基本上都是環繞在自己生活的環境，所以不論是現場寫生，或是拍照找資料，我都時常需要在城市裡遊走。而當累積了大量的畫作，回神一看，才發現自己畫的大多是老舊破敗的房子，其中最能成為視覺焦點的常常就是凌亂的「招牌」。

這讓我開始反思為何我會對這樣的題材產生興趣？又為何這些我們覺得「不美」的街景，在外國人眼裡卻是有趣的「特色」？甚至國外的雜誌還選擇用這些街景作為介紹台灣專欄的封面，這背後是否有我們未察的感性或理性的因素在裡面？

「招牌」雖然不是典型的「美」，卻能反映出店家豐沛的生存欲望，也蘊藏了在地的文化，若能仔細推敲，便能發現箇中趣味。也因此我挑選了 101 個在取景時發現具有特色的招牌，結合成一張作品，101 除了是總數之外，也象徵「超過 100 分」的意思。

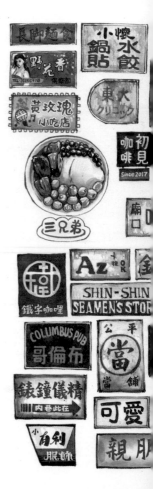

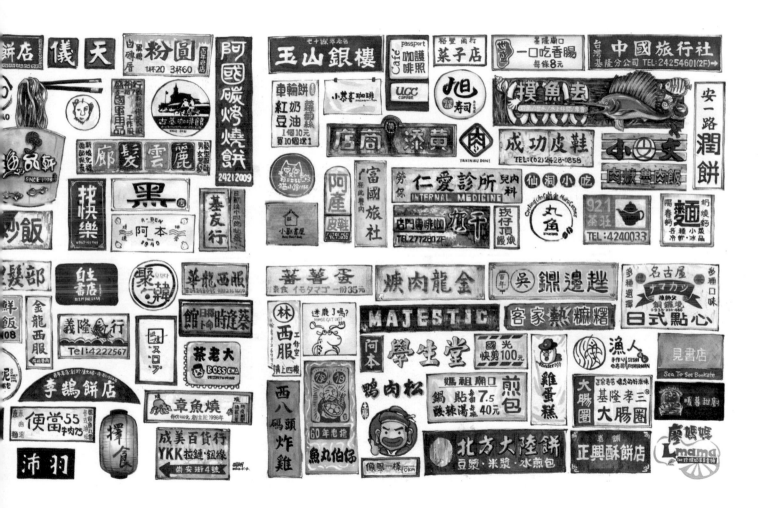

49

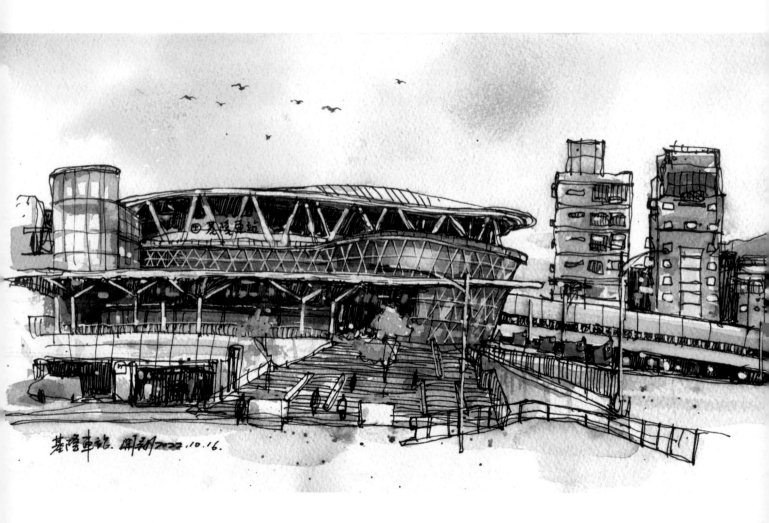

基隆車站. 開新2022.10.16.

基隆車站

　　記得第一次到基隆取景，走出這座嶄新的車站，報導說這是以「雞籠」的概念去設計，但我反而覺得外觀有點像「大翅鯨」，正準備往海的方向游去。

　　車站裡的星巴克有位遊民大叔，佔據一個位置，桌上放了瓶瓶罐罐，抽著菸，手機大聲的放著歌手王傑的〈一場遊戲一場夢〉，店員幾次勸導也不離去。一旁的便利商店座位聚集了四位老太太，每位看來都是精心打扮，臉上塗了厚厚的粉，這裡似乎是他們固定聚會之處。車站裡除了來往奔走的遊客之外，這些悠然居於一隅的人們，也成為有趣的城市風景。

　　走出站是一個平面廣場，由於上方有遮蔽的屋頂，不時可以看到青年學子在這裡席地聊天，或是三五好友放音樂對著玻璃練習舞技，同時四周也有一些蝸居的無家者，身邊放著剛吃完的泡麵碗，無神的看著跳舞的學生，兩個族群形成強烈的對比。走出車站，映入眼簾的則是一排立面老舊髒污的樓房，這也與嶄新的車站形成一種視覺上的反差。

　　其實我們目前看到的嶄新車站，已是 2018 年之後的模樣了，新建車站分為南站與北站，並以忠一路貫通原本的前後站。車站出站不遠處就可見到港口，港口的兩側通常以東岸和西岸來稱呼，大多商家都聚集在東岸的位置，基隆人通常都稱呼這一帶為「街上」。太平山城則位於西岸，緊鄰山邊，較多沿山起造的住宅，腹地較小，在忠一路尚未貫通之前，這裡被稱為後站，與前站需倚靠中山陸橋與地下道才能相通。據當地民眾說，以前會覺得後站就是一片黑暗，跟前站相差甚遠，現在打通了之後，覺得明亮許多。但也有山城住戶認為，雖然以前的地下道偶爾積水，從後站走到車站要多繞一大圈，但還是覺得當時的生活比較「好玩」，現在打通後，反而不像以前這麼「溫暖」了。

海洋廣場

　　遊客從基隆車站出站，通常會直接走到基隆港邊的廣場，對著海邊的船隻以及西岸山上的 Keelung 地標拍照，這個漂亮的廣場便是「海洋廣場」。海洋廣場於 2009 年啟用，是座建立在海面上的木板平台，面積約有 5000 平方公尺，這個設計為多丘陵的基隆提供了少有的平面廣場，每到假日，這裡總會聚集許多拍照遊客，因位於城市中心，每年的中元祭主燈也都會放置在此處，許多重要集會也會在此舉行。

　　港邊的天空有許多翱翔的黑鳶，堪稱在地特殊的生態風景之一，吸引許多愛鳥人士以及攝影師到此捕捉其飛翔的身影，黑鳶也因此被票選為基隆的市鳥。而黑鳶會聚集在此處，跟旭川河的出海口在此也有關係，自崁仔頂魚市沖洗掉的魚內臟，流入水溝沿旭川河流入海中，正好成為了黑鳶的食物來源。

　　港邊排列了各類的船隻，其中也有提供「藍色公路」導覽行程，遊客可以搭乘遊艇，由專業導遊介紹基隆港內東西岸的各項風貌。氣溫宜人的傍晚在港邊欣賞被夕陽染成一片粉紅的市區，或是晚上坐在廣場的長椅吹著晚風，望著街道迷幻的萬千燈火，都是十分享受的事情。在疫情解禁後，郵輪也重回基隆港邊，不時可以見到碩大的郵輪以極近的距離停靠在港邊，彷彿街上又多了一棟「大樓」，郵輪離港時也可以清楚聽到鳴笛聲，這樣的「日常」風景，對基隆人來說可說是家常便飯。

　　在市府的長期擘劃下，除了中間的「海洋廣場」，西岸也闢建「國門廣場」，假日時會舉辦活動與市集，跨年倒數也可在此觀賞從地標觀景台釋放的煙火秀，港邊的船隻更會同時鳴笛五分鐘。而位於東岸的「飛鳶廣場」待修築完工後，三個廣場連成一氣，搭乘郵輪的旅客，便可以拖著行李箱無障礙的在港邊行走，欣賞基隆港邊最具代表的風景。基隆港在航運功能式微後，重新發揮其地理優勢，發展出郵輪觀光的經濟模式。

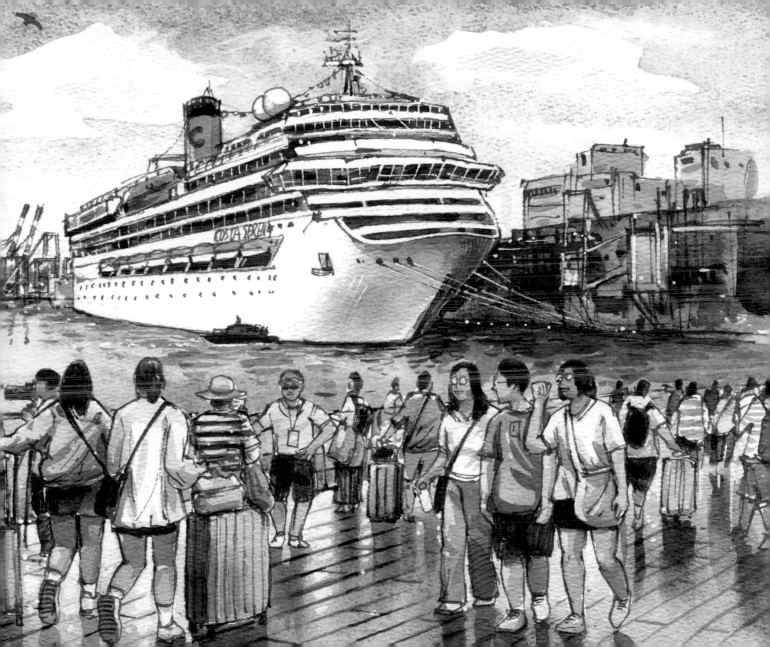

林開郡洋樓

　　走出基隆車站，遊客往往會為美麗的海景與停靠港邊的白色船隻所吸引，紛紛走到鄰近的「海洋廣場」拍照留念。正當吹著海風，享受著這一片恬靜，遙想早期國外船隻入港所見基隆城市美景之餘，猛然回頭一看，一座跨越道路的巨大引橋，如橫空出世般切斷了城市通透的景觀。引橋的後方，隱約可見一棟漆黑髒污的建築，被植被所覆蓋。但觀察建築上方的圓頂塔樓，其特殊的建築外觀，可猜想它的來頭必定不小。

　　這棟洋樓興建於 1931 年，由三峽的煤礦鉅子林開郡所建，有「林開郡洋樓」之稱，洋樓座落在濱海的位置，可以想像早期船隻入港也許在遠方就可望見洋樓的圓形塔樓，當主人宴請賓客，從塔樓望出去的風景必定也是壯麗非凡。這裡曾短期作為畫家倪蔣懷的畫室，但較為人所知的，則是在美軍協防台灣之時，基隆港邊酒吧林立，此處曾出租作為「美琪酒吧」經營，其位置位於仁二路 265 號一樓，至今仍可看到斑駁的油漆寫著 "MAJESTIC" 字樣。至於洋樓之後為何會沒落，眾說紛紜，更因許多媒體穿鑿附會的鬼怪傳說，把洋樓渲染成全台著名的鬼屋之一。

　　在描繪這棟建築時，我嘗試了許多角度，不論走近走遠，或是從另一側沒有橋的角度取景，皆難以呈現洋樓的特色與氣派，在畫了一張有引橋的畫面之後，又再參考早期的相片描繪一張尚未有引橋的洋樓。畫面可見洋樓附近聚集了許多人力拉車，甚至還有公車來往，顯見當時市區的繁榮。早期的基隆港邊曾充滿了美輪美奐的建築，驚艷從各國入港的船員。

　　2016 年時，台北拆除了遮擋北門 34 年的忠孝橋引道，也許基隆不一定有機會效仿台北撥開如瀏海般遮住洋樓美貌的引橋，露出洋樓正面的景觀，那就姑且看看我的畫來遙想當時的美景吧。

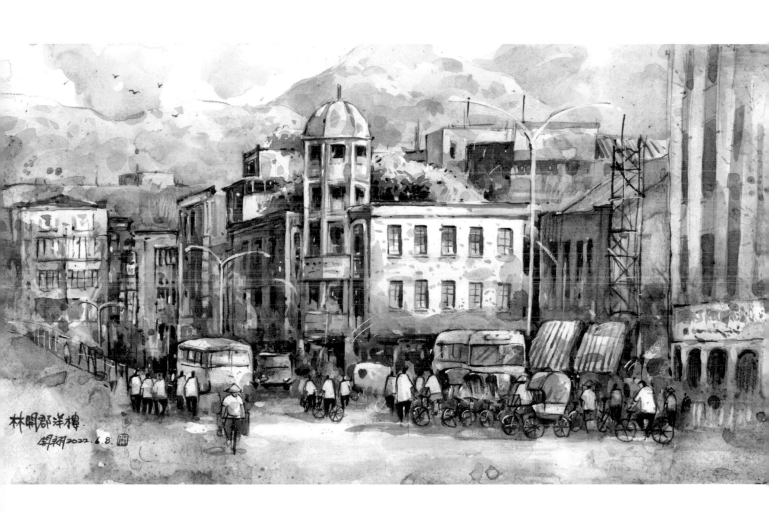

林開郡洋樓.
開翔 2022. 6. 8. 開

海港大樓

在車站附近遊走時，港邊可以看到一棟典雅的建築，上面掛了四個大字寫著「海港大樓」。聽導覽得知，這棟大樓在 1934 年便建成，早期稱為「基隆港合同廳舍」，主要作為辦公使用。外觀的造型則參考了船舶的意象，有如同船舷窗的圓形窗戶，或是凸出如救生艇的小陽台，建築的裝飾細節裡也加入了雨滴與海浪的符號，建築設計考慮到基隆多雨寒冷，當時內部就加裝了暖氣，一旁還有防海嘯的排水系統，種種細節令人不得不佩服當時設計者的巧思與美感。

聽說早期這類精彩的建築，在基隆港邊隨處可見，如今多被新式的建築所取代。我總認為，建築就像城市的名片，雖然建築不會說話，但它卻透過設計的種種細節與旅客對話，默默傳遞文化的價值，也讓人看到這座城市對文化的重視。面對外地旅客，有時不需過多行銷，強調自己多有文化，只要從建築就可讓人一窺究竟。

這讓我聯想到東岸的東岸旅客中心，聽說在設計時也外觀也參考了遊輪的造型，希望遊客站在頂樓的空中花園遠眺基隆港時，也彷彿體驗站在郵輪甲板上的感覺。兩棟大樓一新一舊、一東一西相互遙望，像是一種致敬也是一種傳承。

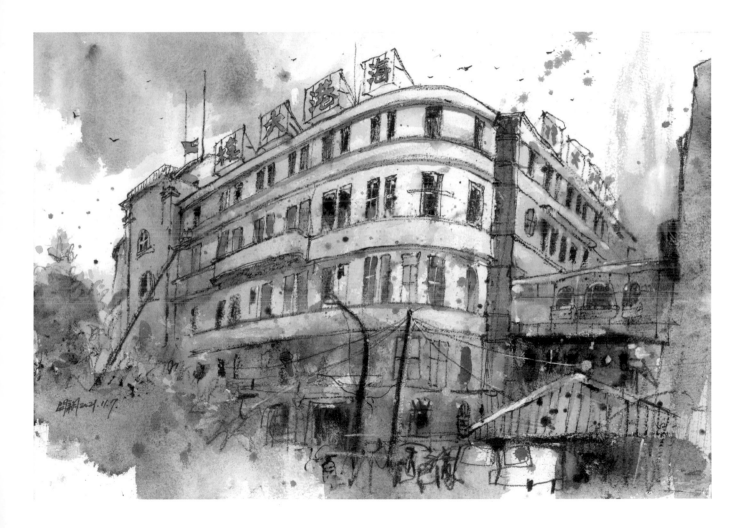

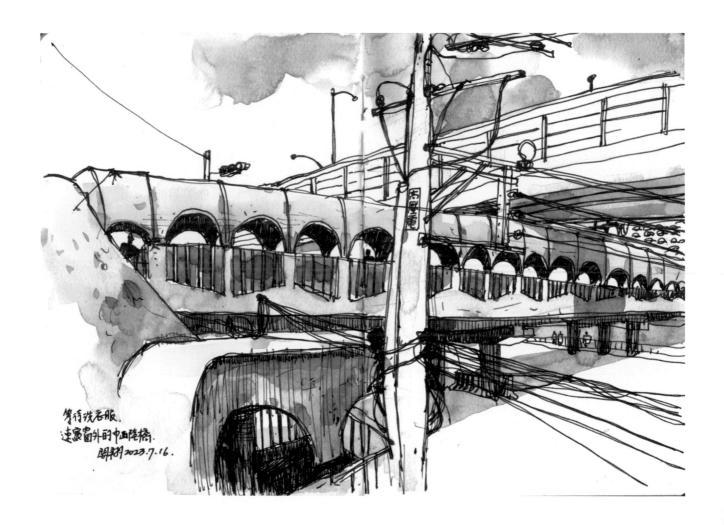

等待洗衣服.
速寫窗外的中山陸橋.
明翔 2023.7.16.

中山陸橋

中山陸橋位於基隆車站南站旁，跨越鐵路，銜接起中山一路與孝四路，自 1976 年建成後，一直是在地人來往港西與市區常須經過的重要便道。早期橋上會有攤販，孩子也會跑到橋上看火車經過。

有人說基隆車站像是吞吐的嘴巴，中山陸橋則像連接的咽喉，這個形容聽起來獵奇但頗為貼切。造型特殊的陸橋，兩側有著連續的半月形開窗，相連之處形成一節一節的突出狀，對我來說，與其說這像咽喉，反倒有點像是脊椎的造型，又像是一條盤據在都市的藍色蛟龍。

但先撇除以上有些駭人的遐想，當行走在其中，看著光線透過開窗照入，在地面形成連續的半月形光影，一段一段隨著透視線消失在陸橋盡頭，的確有種迷幻的感覺。老舊的陸橋加上不時經過的火車震動聲，交疊成宛如老電影般的氛圍，這短短 130 公尺的陸橋就像走進時光隧道，令人一秒穿越到 70 年代的老基隆。夜晚陸橋內部雖明亮，在白熾燈光的烘托下，卻又帶點寒冷的孤寂感，行走其中，忽然覺得自己像離鄉奮鬥的旅人，連空氣都變得悲壯起來。如此充滿電影感的陸橋，也難怪侯孝賢導演在 2001 年選擇此地作為電影《千禧曼波》的場景，女主角舒淇一手夾著煙，長髮飄逸大步向前，不時回眸張望的自在神情，如今仍是經典的電影畫面之一。也因這樣的契機，這座橋又有「舒淇橋」的稱呼。

近年來時聞陸橋因都更預計在 2020 年要拆除的消息，時隔三年陸橋仍在，雖不知未來命運為何，但多了一些時間讓大家可以再與它相處一段時間，好好紀錄，緩慢的道別也是一件好事。

田寮河十二生肖橋

田寮河作為台灣第一條人工運河，早在日治時期就已規劃完成。早期主要作為運送煤礦所用，戰後則有儲木的功能。巨大的原木漂浮在河上暗藏危險，聽說基隆人早期都會囑咐孩子不要去河上的木頭上玩，避免落水。

田寮河周邊也是早期的重點地區，所以很早就有市區改正計畫，北岸主要為日人居住，南岸則為漢人，田寮町一帶因離市區遠，環境優美，早期形成花街、遊廓，旅客或洽公的人會從基隆港換舢舨船進來喝酒遊樂，繁榮程度可見一斑。

初至基隆行經田寮河時，總覺得有一種回到屏東的既視感，仔細一想，原來是因為這條穿越鬧區的運河恰恰與屏東市的「萬年溪」如出一轍。兩者都是人工運河，前者早期作為運送煤炭及儲木使用，後者則是作為灌溉以及糖廠製糖冷卻用水使用，兩者對在地人來說都宛如生命之河的存在，加上兩側都有道路與供人散步的步道，使得居民的生活與河道更加緊密。

田寮河兩側皆是四線道的單行道，機車與汽車不分道，機車不停穿梭在車陣當中，尤其是機車轉彎時，這裡並無待轉區，所以機車必須在下個路口轉彎前，提前橫跨車道。這樣汽機車交雜的路況總讓我心驚膽顫，在地人看起來卻十分怡然自得。如今田寮河最令人稱道的，大概就是 12 生肖橋了，田寮河總共有 12 座橋樑，每座橋都製作了生肖的雕像。取景當天為了拍攝每座雕像，騎著機車從喜豬橋，一路拍到財鼠橋。雕像各有特色，很推薦大家造訪參觀。

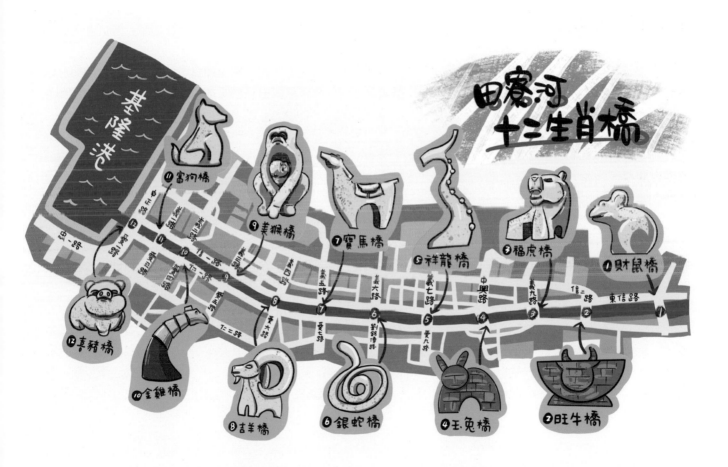

基隆要塞司令官邸

　　在前往正濱漁港的中正路上，車行經過一個大彎，馬上便可見到右側這棟宛如日本城堡般的雄偉建築，它有一個霸氣的名稱叫做「基隆要塞司令官邸」，但如果不說，我們可能很難想像這棟房子最初其實是一位商人的自宅。

　　日治時期經營「流水巴士社」、「基隆乘合自動車株式會社」的商人流水偉助，在1931年建成了這間豪宅，早期這棟房子的前方曾是基隆的海水浴場，為了有良好的視野選擇將房子依山而建，甚至把房屋底座墊高，實在令人佩服當時的生活美學。

　　1945年國民政府來台後，接收房子作為司令官邸使用，而在1957年最後一位司令搬離後，輾轉由李姓住戶頂下居住達25年，直至1998年國防部來文擬拆除而遷出。住戶遷出後，房子年久失修，多處傾倒，甚至被在地人戲稱為鬼屋，曾經一度面臨拆除的危機，所幸經基隆在地的文史工作者疾呼搶救才免於拆除的命運。文

史工作者們於 2001 年 3 月成立「雞籠文史協進會」，借用作為辦公室，並於 2006 年受指定為基隆市定古蹟。直到 2018 年，基隆市文化局以「大基隆歷史場景再現整合計畫」的經費修繕，才有現在我們看到的這個模樣。

　　第一次造訪此處大約是 2021 年底，當時此地甫開放作為誠品書局的快閃書店，吸引了大批遊客前往欣賞，當時深深為其內部的構造所吸引，也深感修繕單位的用心，常覺得一棟房子最終能被留下其實都有它的造化，往往需要天時地利人和才能有幸留給後世欣賞。我挑了一天在對街寫生，由於對街正在施工，我只能緊挨著鐵皮圍欄，時時注意路過的車輛，有驚無險的完成這幅作品。一旁的打著赤膊的黝黑工人，在等候穿越馬路前會駐足一旁瞧瞧我在畫些什麼，也是難得的體驗。

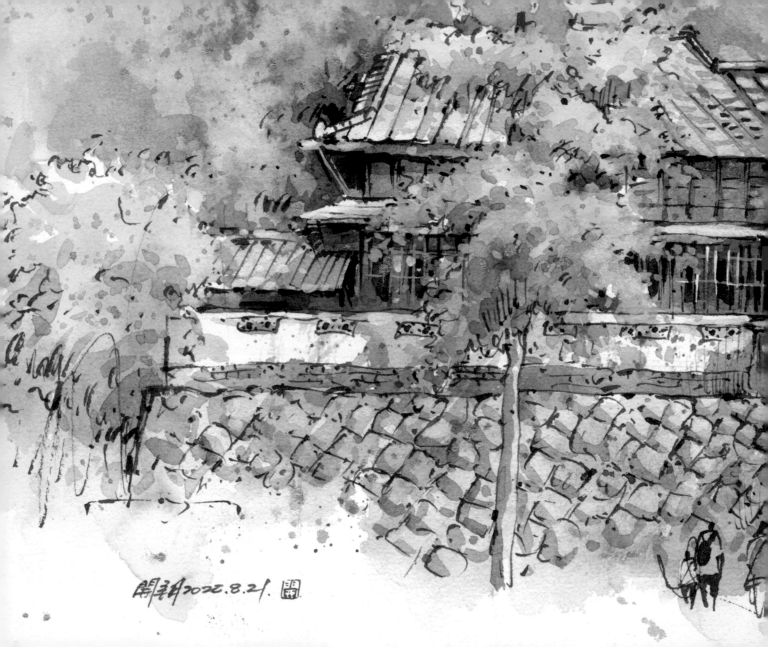

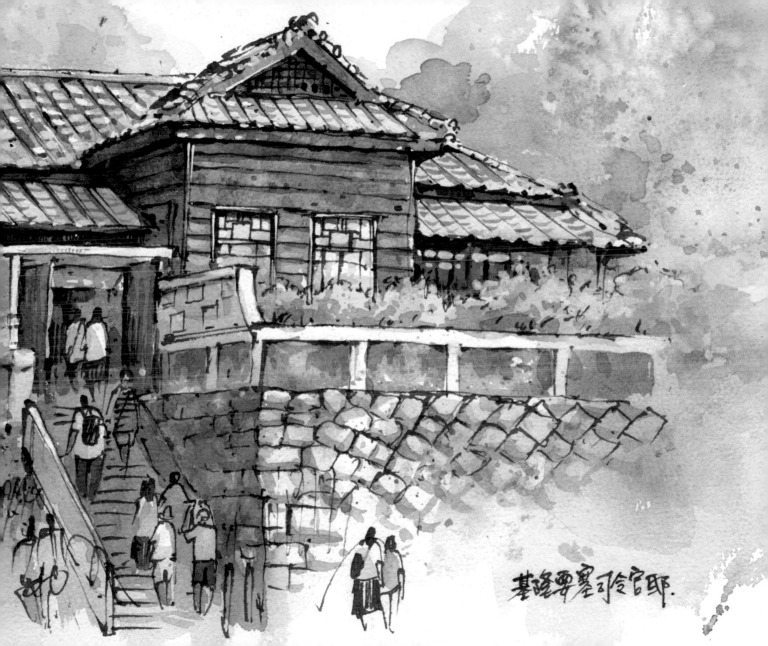

基隆要塞司令官邸.

基隆要塞司令校官眷舍

基隆要塞司令校官眷舍建於 1929 年，座落在要塞司令官邸的對面。早期這一區有許多日式宿舍，因毀損嚴重拆除，一棟僅剩地基遺構，剩下一棟較為完整，則修復為如今的模樣。

第一次造訪此處，當時正逢誠品書店進駐快閃店，才有緣入內參觀。因為我在屏東勝利新村的工作室也是約莫 1937 年所建的日式宿舍，遊走其中特別有感。尤其是一旁的地基遺構，可以清楚可見排列的「磚束基礎」，以往這些磚束藏在檜木地板下，無法清楚窺見整體的面貌。聽屏東的眷村大哥說，他們早期都是躲在這種地板下方捉迷藏。雖然房屋結構已不在，但能用這樣的方式讓遊客看見建築的結構，也算是件好事。

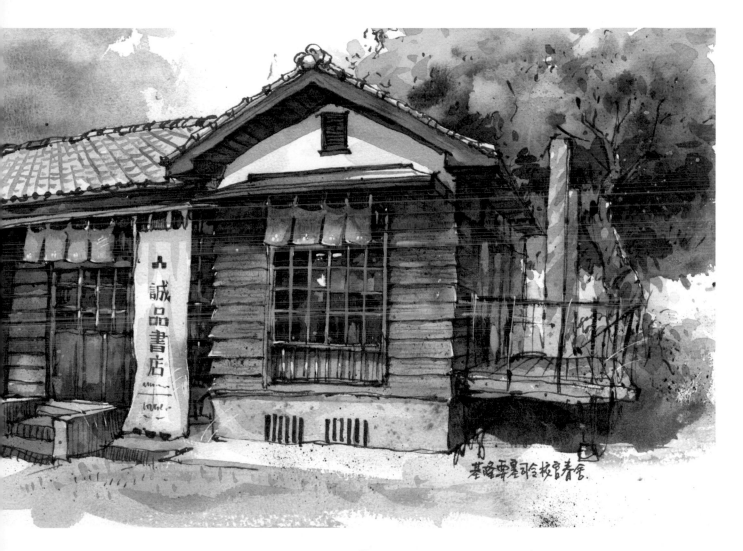

誠品書店

基隆要塞司令校官眷舍.

基隆要塞司令部

　　早在 1903 年就成立的「基隆要塞司令部」，最早的名稱為「基隆要塞指揮所」，曾為日治時期北台灣最高的軍事指揮中心。

　　此地在戰後曾作為第二海岸巡防總隊的駐紮地，現代化的大門口兩旁仍保留了衛哨亭，牆上還寫著「區分良莠，打擊非法」的標語。中庭的石碑是蔣介石 1946 年曾至此處的巡視紀念碑，再加上後方的建築，為台灣近代建風格常見的「折衷樣式」，中間的匾額寫著「屏障東南」。三個時代的建物融合並陳，頗令人玩味。

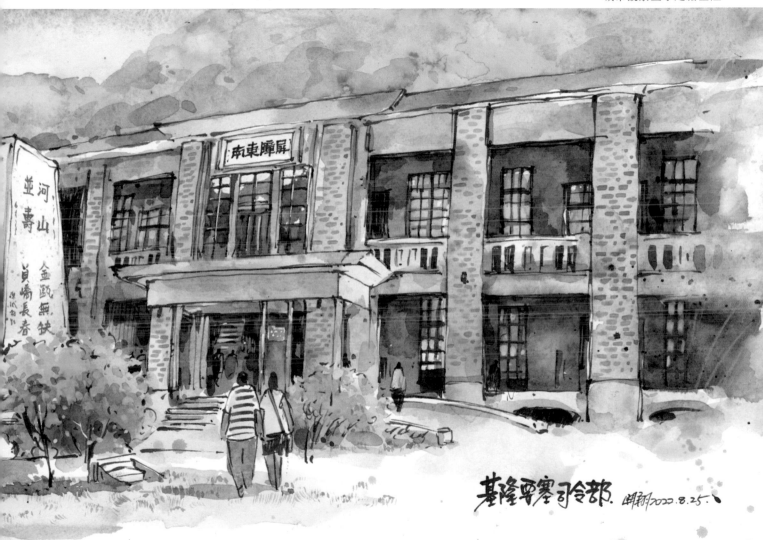

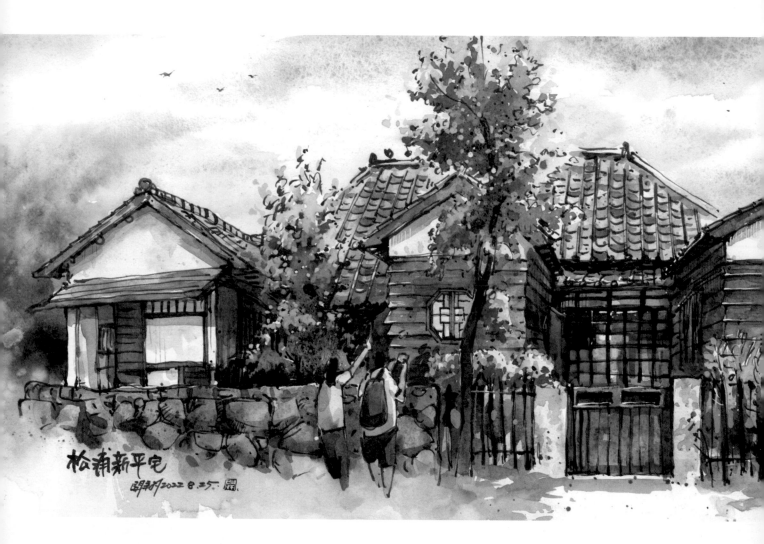

松浦新平宅

基隆市定古蹟市長官邸

　　這棟優美的日式建築建於 1932 年，當時為日人開發商、台灣土地株式會社基隆支店長兼任官派基隆市議員松浦新平的宅第，早期可以一覽大沙灣海水浴場的美景。戰後則作為市長官邸使用。

　　當時造訪只覺得這樣的房屋配置相當少見，十分好奇，但不知是否是因為後期道路開發原因，前方的庭院十分侷促，門前狹窄沒有腹地可觀賞房屋全貌，我只好越過馬路，在對街沒有遮蔽的停車場，頂著陽光畫下線稿。期間又為了觀察建築的細節，多次穿越馬路走近端詳，可說是一次險象環生的特別寫生經驗。因為這棟建築目前是團體預約制，低調的藏在路邊，甚為可惜，若不是有先查過資料，可能騎車　轉眼就略過了。

漁會正濱大樓

　　往正濱漁港的路上，可以看到一棟外觀平實典雅的老建築，名為「漁會正濱大樓」，建於 1934 年，早期稱為「水產館」，為重要的漁業行政中心，戰後又成為基隆區漁會的辦公大樓，雖在 2013 年曾遭祝融，如今已重新修繕，以嶄新的面貌重新開放。

　　上述許多古蹟，基隆以「大基隆歷史場景再現整合計畫」來做整體的修繕與規劃，讓遊客不會只是單一的參觀這些景點，而是透過景點的串連，讓民眾理解當年這些建築的地域關係，同時也理解基隆當年的戰略重要性。

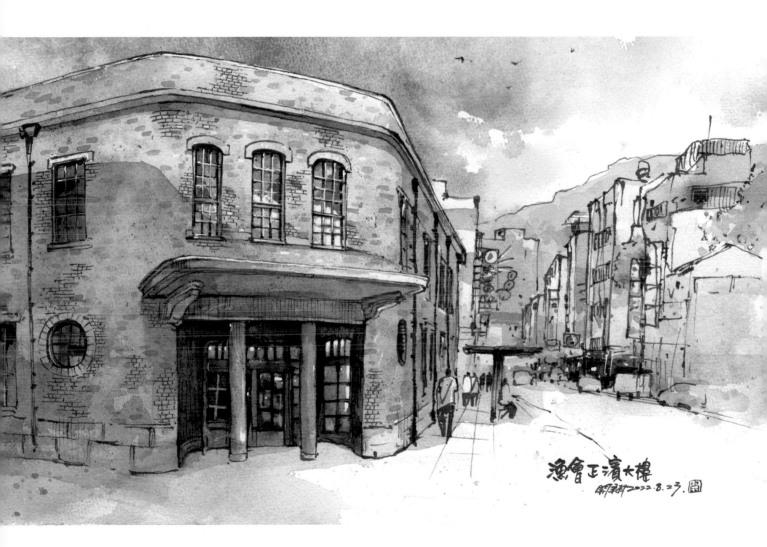

漁會正濱大樓

75

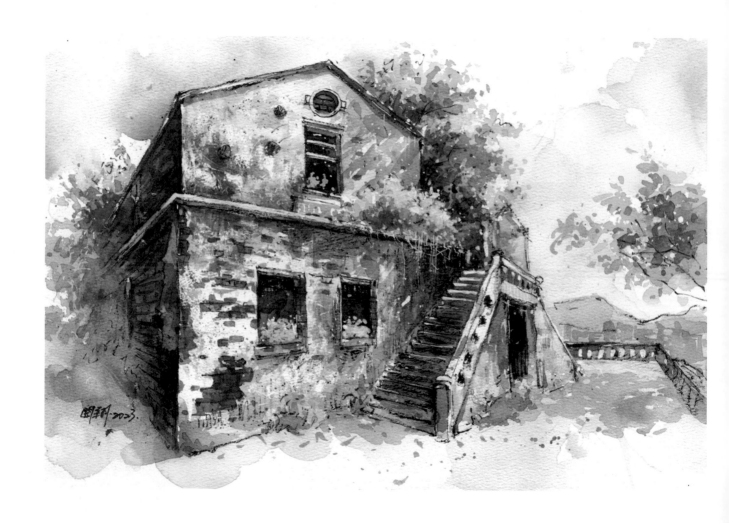

許梓桑市長故居

有次在廟口附近遊走，看到一條向上的步道，巷口寫著「玉田社區」的水泥立碑，一旁還「長」出「三山國王廟」的鐵牌，下方更有住戶手寫的木板告示，寫著「人在做天在看，你再丟我就報環保局，試試看」，這一叢標示宛如巷口自然生成的「裝置藝術」。但更令我好奇的是一旁寫著「許梓桑古厝」的招牌，在市中心裡竟然有古厝？令我想要一探究竟。

沿著步道往上走，路上沒有明顯標示，步道的左側是狹促的民宅，由於步道略高於民宅，可以看到層層疊疊的鐵皮與水塔交疊構成的屋頂稜線，右側則貼著山壁，山壁上有數個大型的防空洞。曾住在當地的友人表示，小時候常跑進防空洞坑玩，總要等到吃飯時間父母大喊「回來吃飯，不要玩了」才肯罷休。

我一邊走一邊懷疑，這裡真的有古厝嗎？直到在步道底端看到一個洗石子樓梯，走上樓梯一片醒目的紅色磚牆映入眼簾，順著磚牆往後看，則一甩先前侷促的小巷，豁然開朗，因為建築位處高位，可以遠眺基隆市區，雖然多是鐵皮屋頂，但登高遠望的海闊天空仍是令人心曠神怡。

能在這樣的地理位置興建如此建築的人，想必一定是重要的角色。查了一下資料得知，許梓桑先生為基隆當地知名仕紳，曾擔任基隆街庄長與台北州協議會員等職，著名的「基隆八景」詩便是出自其手，在 1931 年在此興建宅邸，並取名為「慶餘堂」，這三字至今在建築上仍依稀可見。

建築多處毀損僅剩牆面且多為植物覆蓋，但從建築上的裝飾與細節，不難發現房子過去的精彩。如此具有歷史意義且精美的建築，至今未能妥善修復，心中不免為它叫屈。但看到建築上盤根錯結共生的榕樹，宛如吳哥窟遺跡，深知難以恢復建築原貌，也許讓它以遺跡的方式供人遙想，不多做裝飾，也是一種保存的選擇吧。

老大公廟

農曆七月以往對於我來說，除了知道鬼門開之外，似乎不太會去關注。但是到了基隆才發現，農曆七月對當地來說可是一年一度的大事，一整個月都有活動。至於何時該做什麼祭典？哪裡會封路？基隆人可是瞭若指掌。早在農曆七月前，街上兩側就掛滿了紅燈籠，各處皆有摩拳擦掌蓄勢待發之勢。

其實雞籠中元祭起源於 1855 年，是台灣最悠久的民俗祭典之一，也是第一個被指定為「重要民俗」類國家文化資產的節慶，傳承至今即將邁入第 169 年。早期主要是因為漳州及泉州兩地的移民在基隆常因水源、土地，商業等利益關係發生衝突與械鬥，死傷慘重，最後只好由耆老出來調停，將當時械鬥而死的人合葬於「老大公墓」（老大公是對先人的尊稱，後更名為「老大公廟」）。自 1855 年起，每年用姓氏宗親會的方式來主辦祭祀，有「以血緣代替地緣」之說，又因各宗親之間會有競爭心理，總希望自己的宗親辦的祭祀是最盛大的，又有以「以賽陣頭代替打破頭」的說法。

　　如此重要的老大公廟，沒有廣大的廟埕，如同「嵌」在山壁上建造而起，從一樓臨街的門樓走入，二樓才是祭祀的地方，神桌也沒有花俏的牌位，只有一個石碑寫著「老大公」，兩旁的對聯寫著「義士成仁誅異族，民心感德祀忠魂」。

　　這個外觀看似無奇的老大公廟，到了農曆七月，便會搖身一變成為萬眾矚目的焦點，廟方會在廟的木體與四周加裝鐵架，掛起 3000 多盞紅色的普度公燈，並在七月初一凌晨 0 時，舉辦「開燈腳」的點燈儀式。今年我也特地到了現場，現場聚集了許多民眾、舞獅團與攝影記者，大家都在等待倒數點燈的一刻，當下的期待心情宛如跨年。直到廣播器傳來「3、2、1，點燈！」瞬間點亮上千盞的燈籠，舞獅團開始擊鼓表演，舞獅人跳上梅花樁的頂端，口吐吉祥如意卷軸，再向四方灑糖果，能參與這個瞬間，真的是很難得的事。

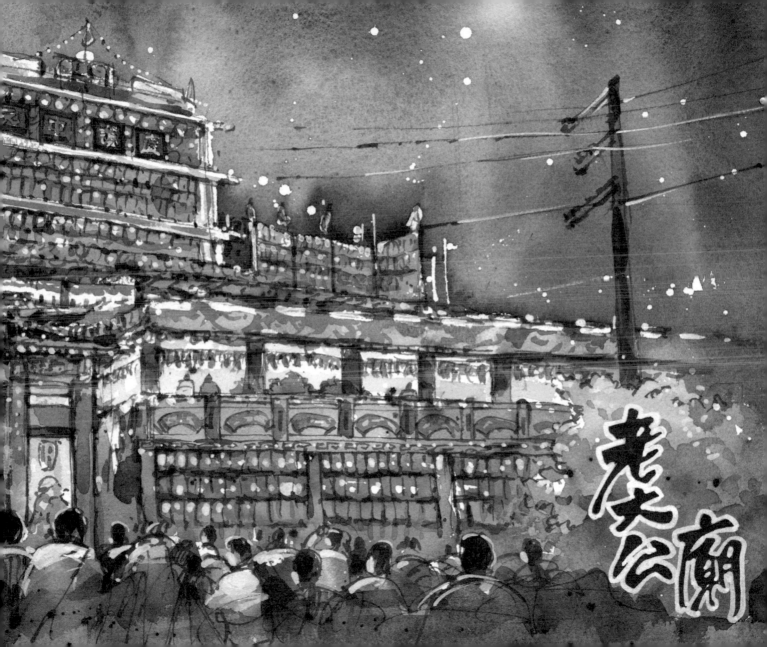

基隆護國城隍廟

　　位於基隆港邊的護國城隍廟，是我每次來基隆總會經過的廟宇，過去多次經過，卻從未好好思索這間廟的重要性，反倒是覺得門口有一個巨大的「燒餅」模型十分有趣。直到這次駐村，在中秋前夕，看到城隍廟張貼的告示，在農曆8月14日時將舉辦「夜巡」的活動，好奇的我決定湊湊熱鬧一探究竟。

　　這天當我下午走到城隍廟時，前方早已擠滿人群，我找了一個角落等待捕捉鏡頭。沒多久，震天的北管樂聲響起，轎班扛著城隍爺準備從廟裡出來，之前看到的燒餅車竟然打頭陣（後來才知道這叫鹹光餅）旁邊還有許多畫著臉譜的「將腳」，將鹹光餅如項鍊般掛在身上，沿路發送給路人。

　　沒多久，人群隨著轎班往一旁的忠一路走去，信眾人人手上拿著一根手指粗的柱香，香的頂端插著一個小杯子，有些人手裡還加碼提著一個紙紮的燈籠，形成十分有趣的畫面。不得不說，柱香上頭插茶杯真的是個巧思，避免人群移動時燙傷人，也防止香灰亂飛。為了入境隨俗，我問了一旁的阿姨得知這東西要在廟裡買，我趕緊回頭到廟裡買了一組，再跟上隊伍。這個紙紮燈籠又稱「隨香燈」，早期沒有路燈，隨行的信眾點著燈籠也有照路或平安之意。

　　印象最深刻的是到了廟口，當原本就人潮擁擠的廟口湧進了大批夜巡人潮，更是擠得水泄不通，轎班轉至愛四路時，廟方的引導人員告知要「鑽轎」的信眾沿街排隊跪下，我幾乎是被人群推著往前走，依序在平常會逛街的道路上趴跪下來，范謝將軍和轎班從信眾跪下拱曲的背上經過，這也完成了我人生第一次的鑽轎體驗。夜巡的隊伍行經慶安宮、奠濟宮、中山陸橋等地，大搖大擺的走在平常行人無法行走的馬路上，或是走到我從未到過的地區，最後回到廟中，全程大約三個多小時，對我來說也是另類的一種城市走讀。

基隆護國城隍廟

俚翔二〇二二十月十七日

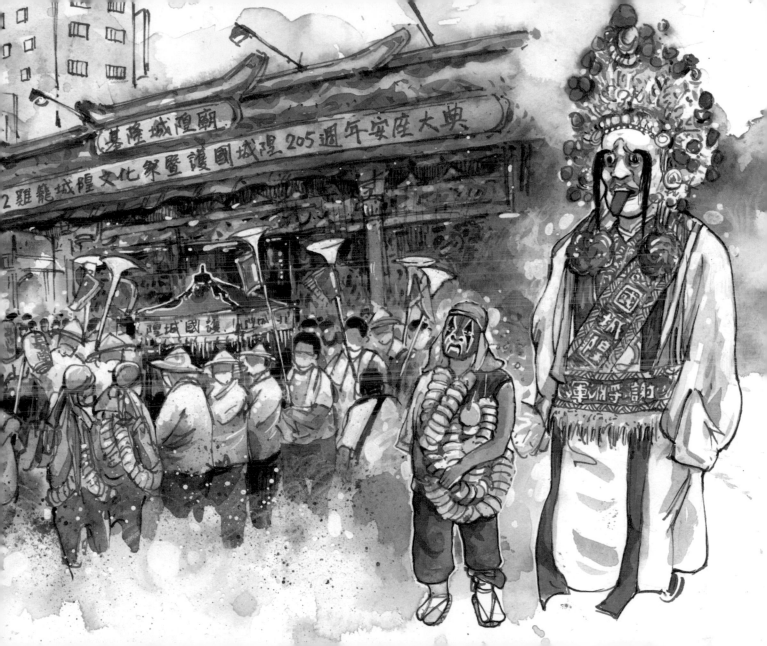

哥倫布巷

　　孝三路 30 巷這條巷子被稱為「酒吧一條街」，聽說早期曾有許多酒吧聚集在附近，但如今僅剩招牌的哥倫布酒吧，門前早已堆滿了雜物，在地人也不約而同的稱這條巷子作「哥倫布巷」。雖然兩側紅磚砌成的樓房早已破敗不堪，但從牆面保留的豐富工法，以及早已破敗年久失修的酒吧招牌，似乎可以一窺此地早年的精彩。時至今日，不論美食、酒吧、報關行都高密度的聚集在港邊，在在都反映出當時港邊繁盛的榮景。

　　巷子底端有一間「代明宮」，又稱「太陽媽廟」，原名為「源齋堂」，建於 1861 年。我原以為「太陽」兩字與基隆多雨的天氣有關，要祈求天晴的意思？原來是因廟裡供奉太陽星君與太陰皇君有關，有趣之處在於廟宇主要位於二樓，一樓則作為商場租借給店家，以補貼宮廟的開銷。

　　1954 年因中美共同防禦條約，美軍曾在基隆駐軍，休假時，大批的美軍從船艦轉乘小艇從基隆上岸，除了美軍之外，也有許多國外的商人與船員在此停留，相對應的酒吧及特種行業也就應運而生。當時的基隆人對美國大兵一點也不陌生，小孩也喜歡美國人，因為有時可以拿到可樂、糖果甚至昂貴的蘋果，有些孩子也會操著不標準的英文，跟美國人兜售水果。

　　港邊林立許多酒吧與咖啡館，路邊也有許多攬客的「吧女」，以及載客穿梭的三輪車，形成了基隆很特別的風景。而其中提供身體服務的吧女也不在少數，當時還有所謂的「租妻制」，作為這些大兵駐留基隆短期的

妻子，雖是建立在金錢上的情感關係，卻也常有因日久生情導致大兵爭風吃醋造成糾紛的情事。其中也有不少吧女因懷孕遭拋棄，在那段時間也產生許多「父不詳」的混血嬰兒潮。

在這樣的社會背景下也衍伸出著名的都市傳說，謠傳美琪酒吧的吧女娜娜，因懷有美軍的孩子遭拋棄後，憤而自焚，以致於酒吧的所在地「林開郡洋樓」一直被稱為基隆最有名的鬼屋（但美琪酒吧其實從未有火災紀錄）。雖然這些鬼影幢幢的故事多是杜撰，但似乎也可從中看到當年港邊經濟繁榮背後底層的社會悲歌。而在 1970 年代美軍離開後，許多相應的行業也隨之沒落，但喜歡喝咖啡和泡酒吧的文化，如今似乎仍深埋在基隆的城市血脈中。

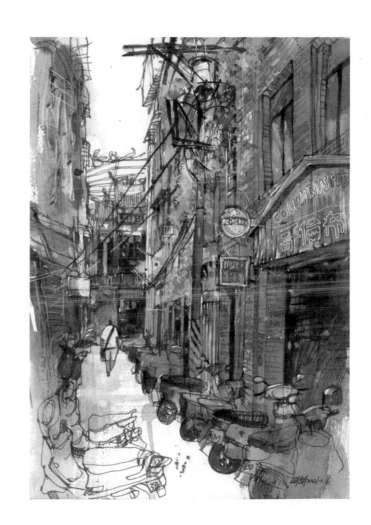

岸田吳服店

位於義二路與信二路交叉口這棟建築，據說曾在 1895-1899 年時作為「岸田吳服店」經營，經營者是現今日本首相岸田文雄的曾祖父岸田幾太郎。在岸田一家返日後，還曾作為「小上海酒家」，成為知名的聲色娛樂場所，目前作為義大利麵店以及烘焙店使用。一旁的「岸田喫茶舖」，曾由岸田多一郎所經營，在 1947 年改為「自立書局」，是台灣第一家繁體中文書局。

這一帶在清代叫做「哨船頭」，是填海而成的新生地，日治時期稱為「義重町」，因為鄰近港口，當時供應許多高級舶來品，更有「基隆的銀座」之稱。市區改正計畫時將漢人規劃在田寮河南側居住，日人則居住在北側，所以早期這一帶多是日人居住，台灣人是不能來的。也因為多是填海而成的新生地，這一帶的房子高度大多不高，至於如今鶴立雞群的長榮桂冠飯店，則是以當時築港工程未炸毀的鱟母島作為地基興建而成的。

我對義二路會開始熟悉，是因為這是我每次看電影和復健都會來覓食的地方，義二路上不乏有許多好吃的小吃與店家，值得一訪。另外還有個小發現，若站在義二路中間，若往南方望去，路的盡頭是綠油油的山嶺，北方則是一座座昂頭的橋式起重機，一南一北山海相對的景象，相當值得玩味。

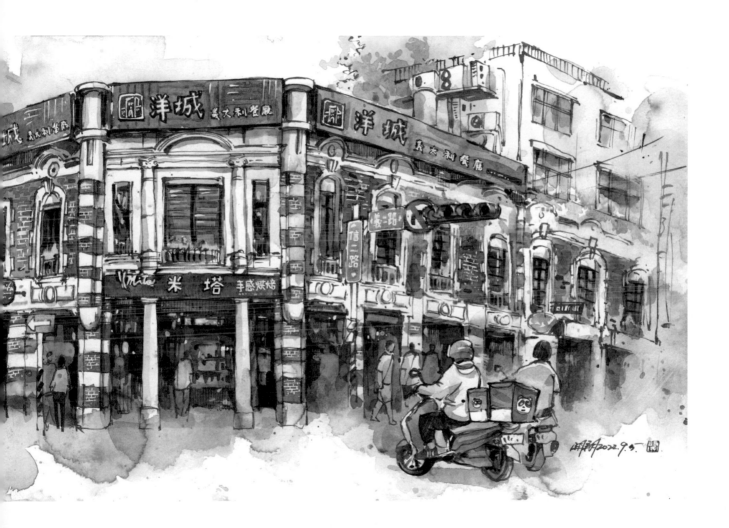

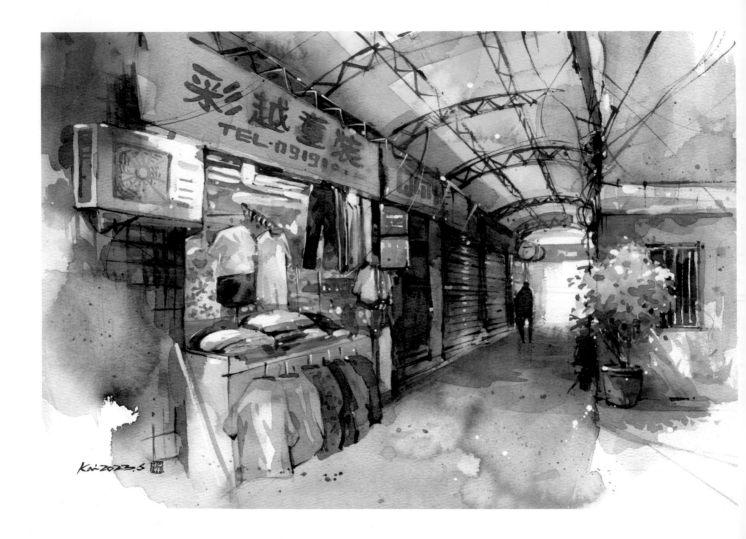

綠光廊道

　　我的工作型態不論是使用電腦或是畫畫，長時間都是坐在桌前，所以因久坐引發的肩頸甚至腰部的問題，就變成了難以避免的職業病。加上某次健身意外拉傷右肩的筋，更讓這個狀況雪上加霜。不得已找了一間復健診所，三不五時就到義二路上的診所拉拉脖子，舒緩一下症狀。畫面中便是我每次停妥機車走到診所都會經過的一個廊道。

　　廊道上方是平凡可見的綠色遮雨棚，經過正午烈陽的照射下，使得藍綠色的光佈滿四周。而一旁的童裝吊掛的五彩服飾，與店內透出的黃色燈光，正好與綠色的廊道形成色彩上的對比，也使得童裝店意外成了街道的焦點。這樣的平凡畫面往往能夠觸動我，特別畫卜留念。

東山木材行

有次在路上取景經過義三路附近，看到路邊有一處堆放木材的工廠，廠房外有老舊的天車，兩旁堆放著巨大的木頭。這讓我相當吃驚，沒想到車水馬龍的田寮河畔竟然還有這樣老舊的木造工廠，與四周的樓房景觀相比顯得分外特立獨行。

查找資料得知，田寮河早期曾用來儲存浮木，加上當時的房子大多使用木頭做為建材，因此市區內有大量的木材行，這樣看來，河邊會出現木材行也不是奇怪的事了。韶光荏苒，許多木材行一一歇業，經營超過一甲子的東山木材行，靜靜的在城市一隅，見證了田寮河畔城市的變遷。

這不禁令我聯想到嘉義。早期嘉義因阿里山的木業繁盛，有「木都」之稱，至今嘉義市區仍保存許多木造的建築。但基隆如今卻鮮少有木造建築留存？我想也許除了基隆曾遭受空襲之外，可能也是潮濕多雨的氣候所產生的特殊城市風貌之一吧。

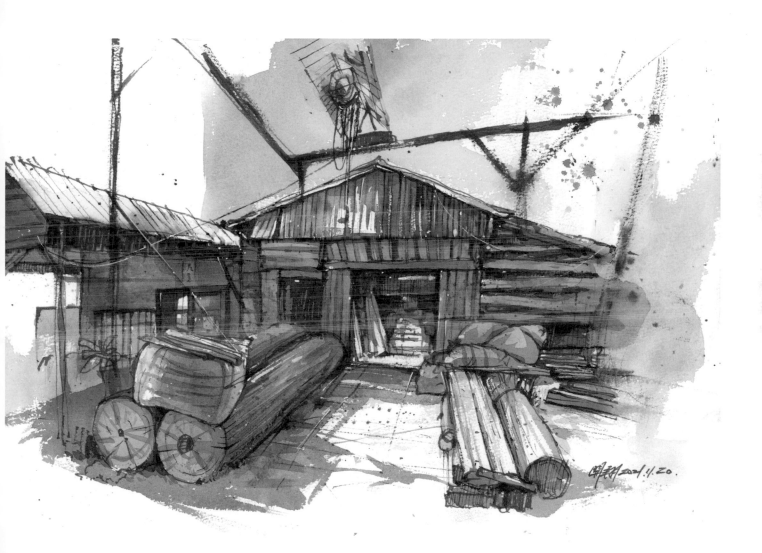

明德大樓

　　明德大樓是位於孝一路崁仔頂魚市旁的三連棟大樓，大樓的底下其實有一條仍在流淌的旭川河，自 1978 年旭川河加蓋後，1980 年興建了這三棟大樓。一二樓主要是營業的店家，三四樓則多作為住家、倉庫或報關行使用。雖稱「明德大樓」，但其實只是一個統稱，實際上三棟樓房各有名稱，從靠海的那側往內，分別為「明德、親民、至善」。起初我一直背不起來，後來理解取名是源於禮記大學篇內容「大學之道在明明德，在親民，在止於至善」，之後也就不再忘記了。

　　最初在基隆的巷弄遊走時，經過此處，看到許多懸掛在天花板下的球燈凌亂交錯在一起，其中還有一些魚行的招牌，之後才知道，原來這裡到了凌晨就會成為鼎鼎有名的「崁仔頂魚市」。一樓有一些年代久遠的咖啡店座落其中，騎樓下有一些長者，一大早就聚在一起抽煙喝咖啡，有的大叔穿著內衣夾腳拖，有些阿姨則濃妝艷抹搭配碎花洋裝，這樣在騎樓喝咖啡抽菸閒聊的畫面是在地的生活日常。

　　有幾處通往二樓的樓梯，牆面的水泥斑駁掉落，老舊的壓克力看板也顯得泛黃油膩，牆上吊掛的信箱更是歪斜或塞滿了過多的信件。我鼓起勇氣走上階梯，這才發現二樓與一旁車水馬龍的街道大相徑庭，別有洞天。這裡多數的鐵門緊閉，其中有許多老舊的店家仍在營業，有老舊的模型店、美術社，以及數家修改衣服的店家，其中又有許多小吃店和卡拉 OK，門口的花玻璃透著微光與閃爍的人影，裡頭傳出五音不全卻又充滿情感的滄桑歌聲，再看到周邊也懸掛著許多佈滿灰塵的招牌，可以猜想這裡早期應該也曾紅極一時。大樓裡相連的一間間店面，裡頭也不乏有幾間年輕的店家進駐，這總讓我聯想到新竹的東門市場，裡頭新舊並陳的店家，既保留了舊場域的味道，又充滿了生命力。加上明德大樓的位置優勢，若有機會妥善運用，應會是一個有趣的地方。

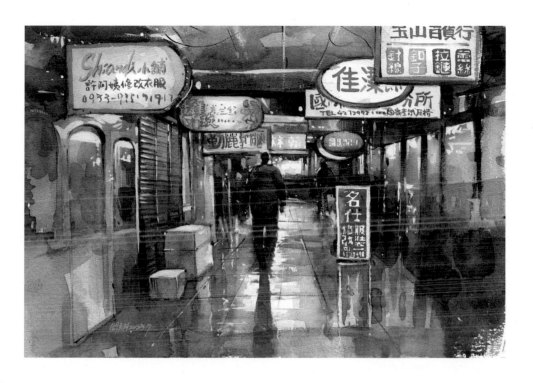

　　有些人會戲稱這裡為「小香港」，我想可能是因為相疊的招牌，又或是因為這個場域充滿了一種迷幻、老舊的氛圍，行走其中可以從昏暗的燈光與寂靜感到一種時間的重量，這跟香港給我們的印象有些相似。我特別喜歡這種城市風景，所以這裡也成為我的口袋名單，每當有朋友造訪基隆，我總喜歡帶朋友到這裡走一回，每次都令他們嘖嘖稱奇。

鐵路街

　　基隆有一條「龍安街」，是被在地人稱作「鐵路街」的紅燈區。這裡會聚集特種行業其實其來有自，早期這附近的光華國宅與成功國小一帶曾是「重砲大隊」以及「衛戍醫院」的所在地，附近亦有提供軍人來往外島寄宿的「金馬賓館」。基隆因航運興盛聚集了許多碼頭工人、外籍船員，又因軍事戰略需求駐紮了美國大兵，上述這些血氣方剛的壯年男性在休假下班之餘，總會需要地方小酌娛樂解決生理需求，這樣特殊的文化背景與地理環境下，便衍生出相應的特殊業態，距車站不遠的諸多小巷中如雨後春筍開起一家家的酒吧、茶室或是私娼寮，至今仍可在巷弄中見到許多遺留下的痕跡。

　　龍安街裡多是有著鐵皮加蓋的平房，五彩的招牌林立，少數的小吃店仍在營業，不分日夜，總會有些顧客在裡頭唱著我從未聽過的日文或台語老歌。許多門前設置了鐵窗，鐵窗後偶爾會瞥見年長的女性，似在放空，或在打量路過的我。有次見到一位穿著黑色連身短裙、濃妝豔抹的長髮大姐，親密的用手勾著一位頭頂稀疏，身穿格子長袖襯衫面露驚慌的眼鏡大叔，殷勤的邀他入店。

　　每每走進這條巷子勘景，雖不至臉紅，但總讓我心跳，一則是因擔心手持相機入巷做觀察的我，會給他們造成疑慮或不快，所以只能有意無意的觀望，隨興對著無人處拍照。一則是內心仍有個稚嫩的男孩，走進這個年幼時視為禁忌的地方，帶著好奇又怕被人當作尋芳客的作賊心虛，所以一直避免與鐵窗內的人四目相對。

　　除了龍安街外，一旁便利商店相鄰的小巷更是別有洞天，從巷口看覺得一片漆黑，走進巷內才發現這裡有更多閃著粉紅燈光的店家，我不敢多作觀望，只能快步經過並用眼角餘光觀察。有些門裡坐著女性，店前則坐著也許是圍事或是顧客的中年男子，這才知道原來龍安街是「明巷」，而這條鐵皮加蓋的巷子則為「暗巷」，比明巷來的更加生氣蓬勃。對於這類行業我依然尊重，背後沈重的歷史背景我們未能好好理解，所以盡量避免以「獵奇」的心態來看待。實際上，現在有營業的店家已漸凋零，即使夜晚再來勘景，也難見到坊間傳說戶戶閃耀著粉紅燈光的榮景了。

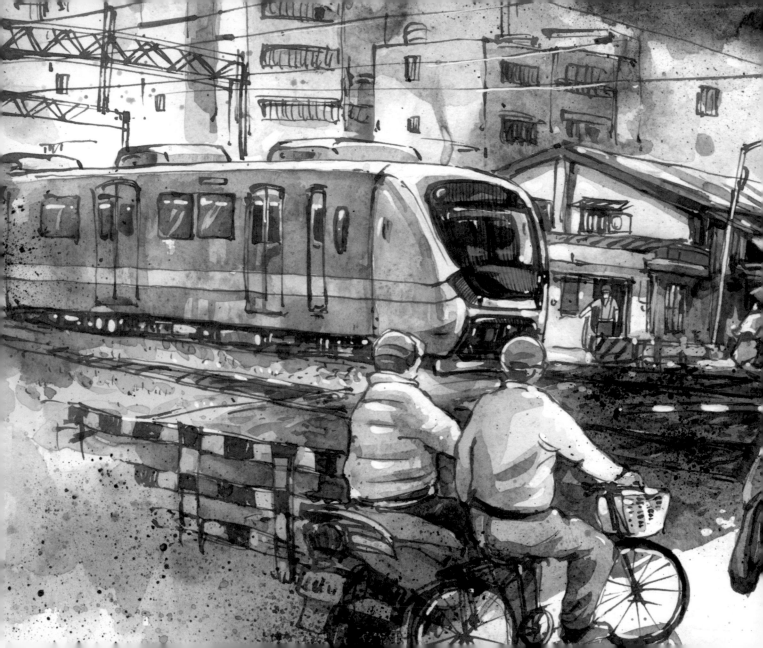

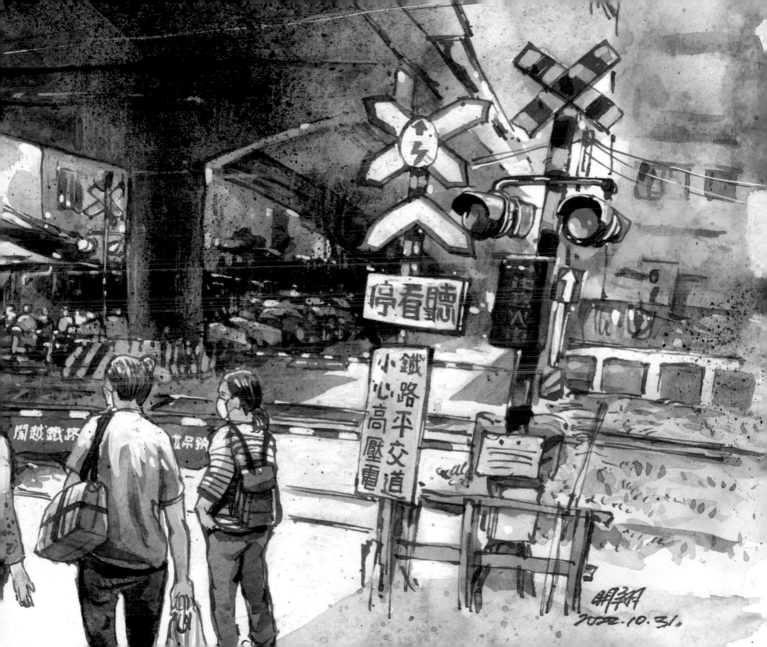

看柵工

　　成功橋下的鐵路平交道周邊有許多擺地攤的攤販，有些賣著新鮮水果，有些則是用保麗龍箱裝著冰塊，賣著昨晚釣捕的魚獲，是一個相當熱鬧的市場。平交道以陸橋橋墩為界，分隔為左右雙向的單行道，再加上頭頂上有個陸橋跨過，又有黃色的指標與紅白柵欄點綴，形成了相當特殊的城市景觀，多年前造訪基隆看到這個畫面，便深深為其所吸引。

　　平交道旁有一個白色小屋，每次列車經過前，會有一個帶著黃色膠帽的人員，向列車揮動著白色旗子。這個職務叫做「看柵工」又稱「運務工」，主要是看守平交道的狀況，而揮舞著白色旗子是向列車表示「平安」，代表列車可以安全通過平交道的意思。這樣的職務現在已漸漸走入歷史，在其他地區也很難看到這樣的畫面了。

　　也許會有許多人認為火車行進的噪音與阻隔交通的柵欄，對生活造成許多不便，有時通勤趕時間，甚至「鬧肚子」時，又碰巧遇到柵欄緩慢落下，那叮噹響起的警報聲，可是會令人白眼直翻冷汗直流！

　　但有時換個角度想，蔣勳老師曾說：「當你能快，卻選擇慢的時候，美學就產生了。」即使生活因平交道耽擱了，也許它會讓我們看到不同的人生風景，成為難得的回憶。我總會回想年幼坐在機車後座，等待平交道列車通過時，好奇會是哪款列車？是從左邊還是右邊來？這種等待的趣味以及叮噹的警報聲，近年早已隨著屏東鐵路高架化而消逝不見了。

　　回頭再看看基隆，身為家鄉已沒有平交道的屏東市人，反倒有點羨慕基隆呢。

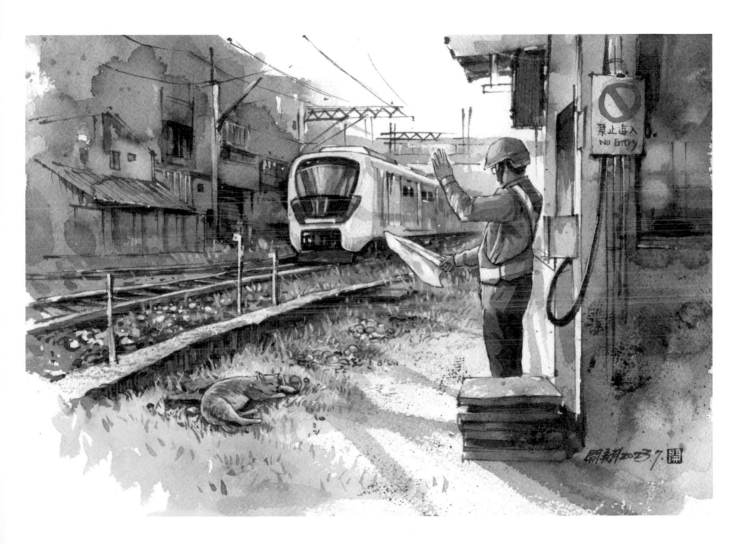

小吃店

　　記得初至基隆，無意間走到此處，看到滿街的「小吃店」的招牌（或稱茶店仔、小吃部），店家多數已歇業，僅有少數幾間仍可看到門內昏暗的燈光，或是傳出歌唱聲，搭配略顯髒汙的樓房當作背景，頗有一種人事已非的滄桑感，但不難從這些招牌想像當時繁華的樣貌。

　　早期在基隆港繁盛之時，許多碼頭工人等待派工之餘，常會在小吃店流連，90 年代，基隆港的功能逐漸被其他港口所取代，碼頭工人的工作機會銳減，造成失業人口劇增，連帶衝擊的自然是這些小吃店與酒吧。也許我們看到小吃店，腦中聯想到的往往是飲酒作樂，但在魏明毅《靜寂工人》一書提到，小吃店除了提供碼頭工人休憩之處，也是一個可以讓當時風光的工人展現自己「像個男人」的地方。甚至，工人大多時間在外工作，與家庭連結較少，這裡所能提供的精神陪伴，更是不可忽略的社會支持力量。

　　有次參加了「雨都漫步」主辦的導覽活動，活動安排我們走進合作的小吃店。剛進門，老闆娘就為每桌遞上裝了開水的金黃色小茶壺，喝水的杯具是迷你小鋼杯，店裡內有一台投幣式的卡拉ＯＫ機，可以自行上去點歌，室內有粉紅色的燈管渲染氣氛，老闆娘特別為我們開了大燈，燈火通明，瞬間少了點曖昧的氣味。一樓的空間分成三個包廂，中間設有移動式拉簾，若需要一點隱私可自行拉上，但基本上是沒有隔音效果的，在狹窄的隔間裡，坐在早已褪色的皮製沙發，雖沒有酒，但一邊用小鋼杯喝水，一邊聽著 MIDI 伴奏音樂，聞著屋內瀰漫的老舊味道，忽然有點理解〈港都夜雨〉一曲的氣氛了。

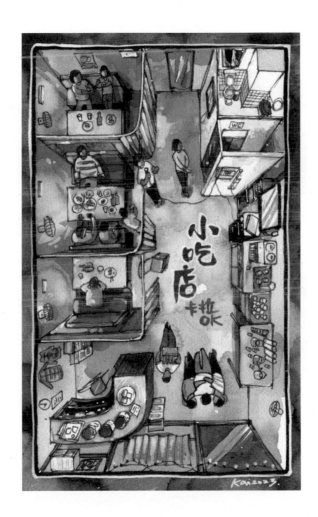

安一路

相較於市區街上的城市風貌，位居西岸的安一路較少華麗的餐廳與風景名勝，鮮少遊客會特別繞到此處，但這裡卻可以看到相當在地的生活樣貌。不論是小文魯肉飯、安一路潤餅、美珠土雞店……許多在地饕客會去的名店都在此。

也因安一路緊鄰著山城，山上的住戶時常到此地覓食，不少主婦也會拉著小推車到安樂市場採買。我也時常在用餐的時候從山城散步下山，繞過宛若迷宮的山城巷弄，到安一路上買便當回家。

這一帶的道路並不寬，往往只有兩個線道的寬度，我盡量不在下班時間騎車過來，因為每到這個時候通勤騎士劇增，若碰巧又遇到前方有經過的公車，整條線道的交通就會堵塞，騎士只能選擇跟在公車後面慢慢前行，或是冒險超車通過。

這裡的街景頗具特色，狹窄的街道，抬頭望去皆是交錯的電線與堆疊的招牌，兩側的街屋也能從建築上的污漬與裝飾窺見城市的歷史，相較於海洋廣場附近光鮮亮麗的模樣，這裡也許更接近我想像中的基隆吧。

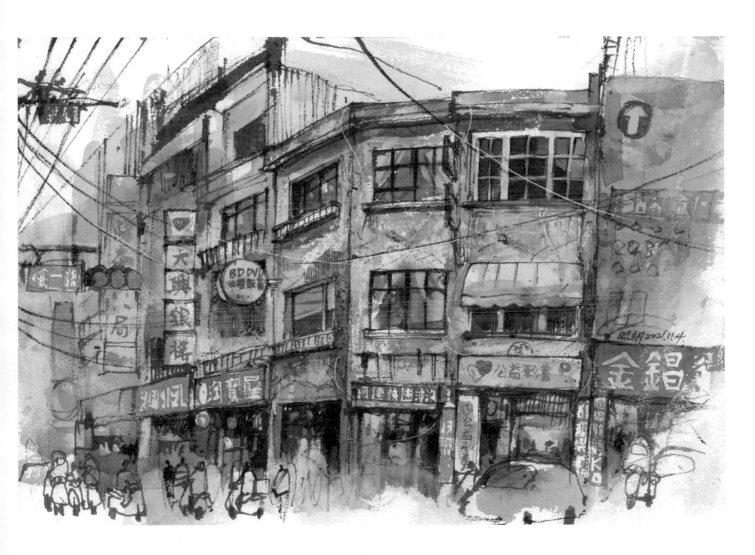

委託行商圈

　　第一次聽到「委託行」一詞，我滿頭問號，委託？究竟是要委託什麼？而委託行商圈又是基隆相當重視的創生基地，它與基隆的歷史脈絡又有何關聯呢？

　　原來會有委託行這樣的行業，是因早期船員出海時，會從國外帶回一些舶來品，但當時法規甚嚴，不能光明正大運下船，所以船員會想方設法夾帶貨品，例如身穿超大尺寸的大衣，大衣裡頭則盡可能將國外帶回的衣服，層層套在身上，以至於每個人下船時都變成「大胖子」。以此方法夾帶商品通過海關，再將這些貨品委託給店家代為販售，這類的人又有「海蟑螂」的趣稱。這些船員通常會將商品委託給信任的店家販售，當年沒有什麼網路，在價格不透明的狀況，又願意把貨品委託給商家販賣，這其中靠的是一種「信任」，這也是委託行所傳遞的重要精神。

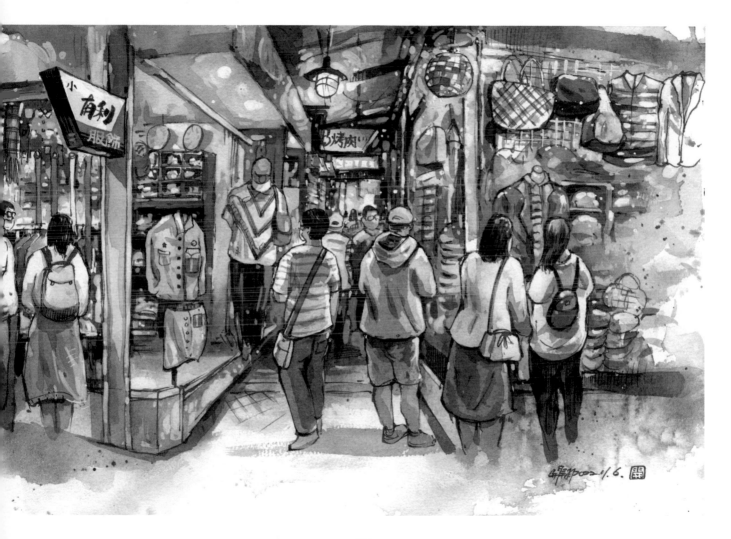

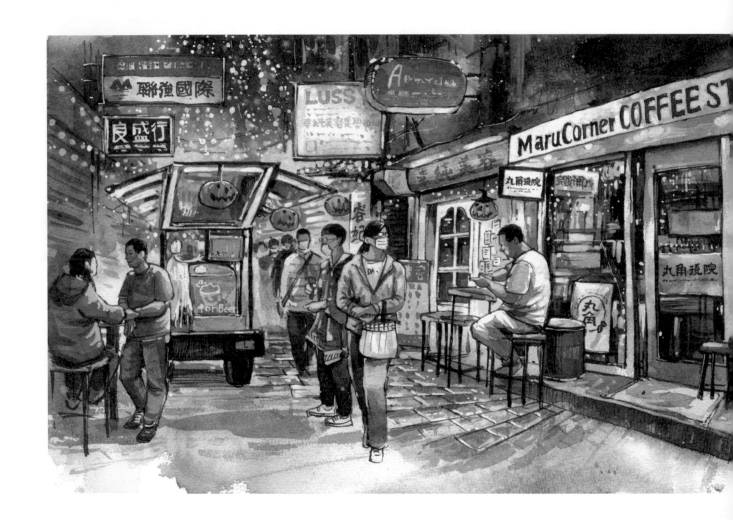

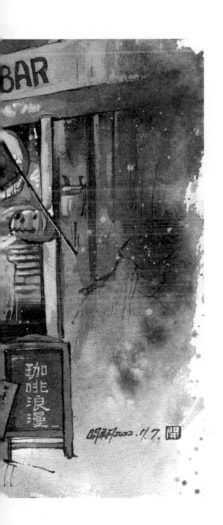

委託行的繁盛

　　早年在戒嚴時期，國外商品難以進口，委託行是民眾接觸國外商品的媒介，當時最流行的商品都會出現在委託行，使得各地的遊客趨之若鶩，基隆宛若不夜城，從早上八點到晚上十點，客人絡繹不絕。

　　當時的美軍放假時也常會到委託行消費、帶貨到委託行，或是將衣服拿到現稱「牛仔街」的自來街上典當。全盛時期基隆曾有 200 多間委託行店家，盤據在孝□路兩側與四周巷內，每個店家的收入相當可觀。又因為店家的經濟狀況好，接觸的流行物品多，店家對於商品的美感與品味走在流行的尖端，從穿著或氣質來看也比一般民眾來的摩登許多。

　　直到 1979 年台灣開放觀光、1987 年解除戒嚴，國外進口的限制漸開，委託行的店家失去販售國外商品的獨特性，則開始轉型為「跑單幫」的方式，店家親自到國外帶貨。由於經營國外商品多年，有獨到眼光，許多店家則專營特定範疇的商品，提供顧客更專門的產品服務。

委託行的轉型與新生

如今，顧客的消費習慣改變，委託行的生意式微，有些老闆說以前一天賺的比現在一個月賺的還多，許多委託行商家漸漸歇業，早期的 200 多家，如今只剩 19 家。

還好，基隆在地仍相當重視這個地方的歷史意義，團隊進駐深耕，除了讓委託行的歷史廣為人知，更試圖引入年輕的店家，有賣冰、賣咖啡、刈包、日式料理等。團隊不定期舉辦各項市集活動，讓逐漸沒落的街區，又開始有了新的面貌。

在駐村的期間，我一直很喜歡到委託行走走，雖然目前多數鐵門深鎖，但從老舊的招牌仍可嗅到幽微的歷史氣息。期間也參加了許多次如「海港生活節」、「海口人耶總會」之類的活動。記得有次參加活動，我坐在一邊看著表演，忽然有一位婆婆跟我攀談聊天，原來她是街區裡賣肥皂的，她說她們的肥皂有專利，是全球唯一可以吃的肥皂，一邊說還把我拉到一旁的店裡，然後送給我一塊肥皂，這樣的人情味給我留下了很深刻的印象。

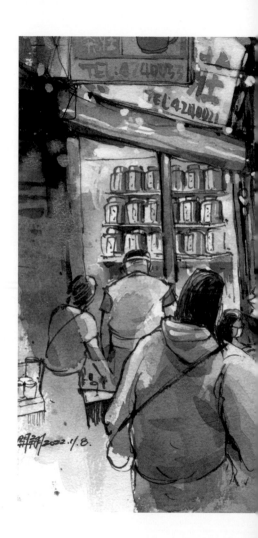

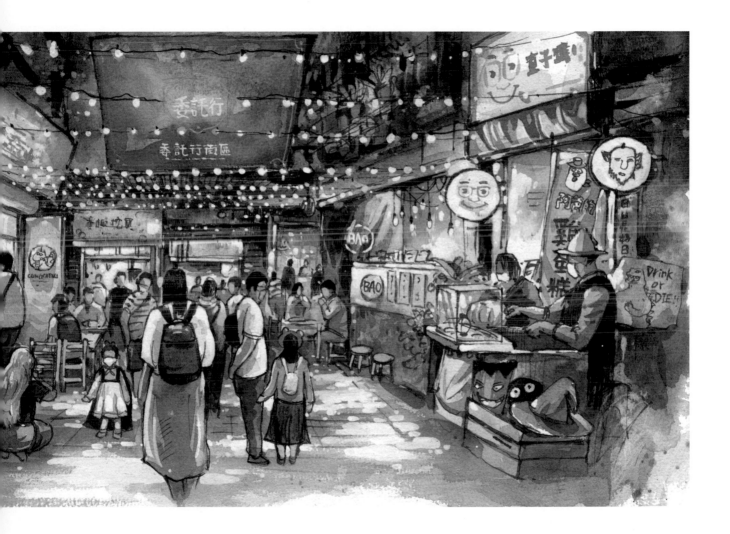

廟口夜市

對外地遊客來說，基隆廟口彷彿就是基隆的代名詞，每每造訪一定會把廟口排進行程裡面，若是假日或用餐時刻前往，總是人潮洶湧座無虛席。

廟口夜市裡不論是鹹粥、豆簽羹、鼎邊銼、排骨羹、營養三明治、阿華炒麵……各個都大有來頭，經常是媒體爭相報導的對象。也因為太多有名的店家，總令人不知從何吃起，往往要一邊上網查資料，看看哪家的評價最高。我總告訴自己，能在這個百家爭鳴之處站穩腳步的店家一定有兩把刷子，不一定要拘泥網路的推薦，順著自己的心意，大多不會令人失望。若想要多方嚐鮮，不妨先讓肚子餓一會兒，胃袋留點空間，增加點期待感，若人緣不錯，最好帶上一個朋友，兩人共食便可以嘗試更多的味道，排隊也多個人聊天相互照應，甚至可以同時排不同店家，增加「攻略」的速度。

廟口的「廟」，指的是奠濟宮，主祀開漳聖王，早期在廟的四周就已經有不少店家聚集，後來經過整頓才有現在的樣貌。剛開始主要還是在地人在消費，直到 80、90 年代觀光客越來越多，廟口夜市也成為了基隆的代表景點。與廟口夜市相交的愛四路也聚集各類攤販，有趣的是，愛四路平時兩旁是一般的店家，這些攤販是從哪來的呢？其實攤車都是藏在旁邊的小巷裡，巷裡的住家會把一樓租給攤販存放攤車，每天下午三點半攤販

會統一出攤，從兩側的小巷將攤車魚貫推出，各司其職約 20 分鐘內完成擺攤，這個出攤的畫面也成為廟口旁不容錯過的城市景觀之一。

有趣的是，基隆人若提到廟口可能會說「那都遊客在去的，在地人不會去人擠人」。基隆友人甚至抱怨，有些店家其實是第一代將品牌轉手租給別人做，味道已經與小時候的記憶不同。又說營養三明治最初並不突出，怎麼忽然變得如此熱門，基隆人也頗感意外。會有上述的看法也很正常，換作是我在屏東也會說類似的話，但這其實也代表了在地人對在地飲食文化的重視。不過，不管在地人怎麼說，遊客自己覺得好吃最重要啦。

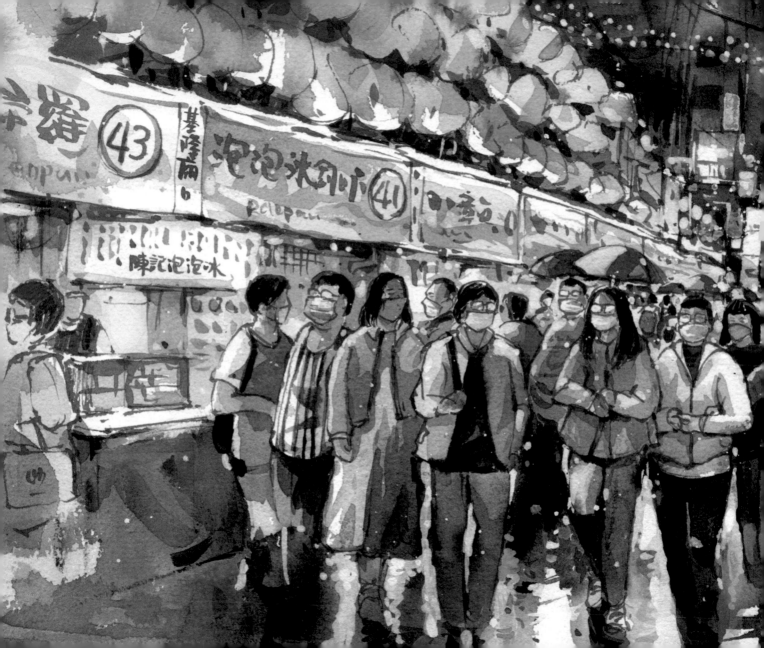

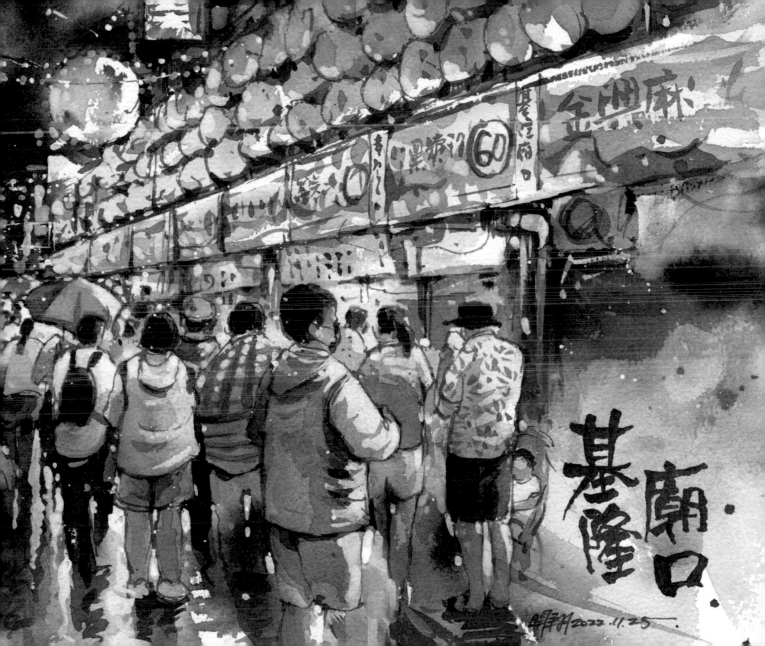

基隆・廟口

崁仔頂魚市

基隆有一個有名的崁仔頂魚市場，只有凌晨才會開。這天，我趁著難得放晴的夜晚，鬧鐘設定了兩點，準備去看看這個傳說中的魚市究竟有多神祕。

半夜醒來，身體似乎還在沉睡，睡眼惺忪的披上保暖衣物，一路從山城漫步到崁仔頂魚市。原本車水馬龍的街道到了夜裡有了不同的面貌，港邊的霓虹燈依舊閃爍，路上只有零星的路人，空蕩蕩顯得十分寂寥。最初我並不知道崁仔頂的位置，只能一路看著導航前進，一邊懷疑市區裡怎麼會有魚市？為何我走這麼多次從未發現？正當我還在懷疑是否走錯路時，開始看到道路兩側停滿了載貨的貨車，遠方似乎傳來擾動的人聲與交錯的光影，我期待的心情也開始鼓譟了起來。沒多久，一片刺眼的燈火霎時映入眼簾，與四周黑暗的街道形成強烈對比，嘈雜的魚市瞬間把我從半夢半醒的睡眼惺忪拉進現實。

最初我對於崁仔頂的想像大概類似夜市的感覺，以為只是小巷的兩旁會有一些賣魚的小販，早起兜售漁獲，沒想到魚市的熱鬧與精彩完全超乎我的想像，通明的燈火霎時令我以為仍身處在白天，生理時鐘感到有些錯亂，加上剛睡醒頭腦似乎還有種似醉非醉昏昏沉沉的感覺，眼前的一切看起來既真實又像是闖入了另一個平行宇宙。

　　兩旁的店面擺滿了新鮮的漁獲，各式各樣的海鮮有大有小，色彩斑斕令人目不暇給。魚市裡擠滿了人群，少數是手持相機的遊客，但主要多是從各地來基隆挑選漁貨的店家，拉著小推車，上面載著裝滿冰塊的保麗龍盒，穿梭在各店家，挑選便宜新鮮的漁貨。有些店家則是開著貨卡沿街載貨，當貨卡開進原本就不大的巷道中，交通頓時水洩不通，兩旁的行人只能從貨車兩旁側身交錯緩慢前行，擁擠的人潮一直令我有種身處在演唱會場的錯覺。我一邊拍照，一邊閃避行人，用兵荒馬亂來形容也不為過。

　　崁仔頂魚市早在清代就已存在，主要是因地緣關係，人們會從海港沿著旭川河乘小船進到城市，停靠在岸邊後將貨物沿著石階而上搬進店家，而石階的台語稱為「崁仔」，也因此有了崁仔頂的稱呼。旭川河加蓋後，早期的石階意象已不復見，現在魚市主要是沿著孝一路兩旁的店家，以及一些外溢的流動攤販所組成。這個十分特殊的城市風貌，若是有機會到基隆，千萬不能錯過。

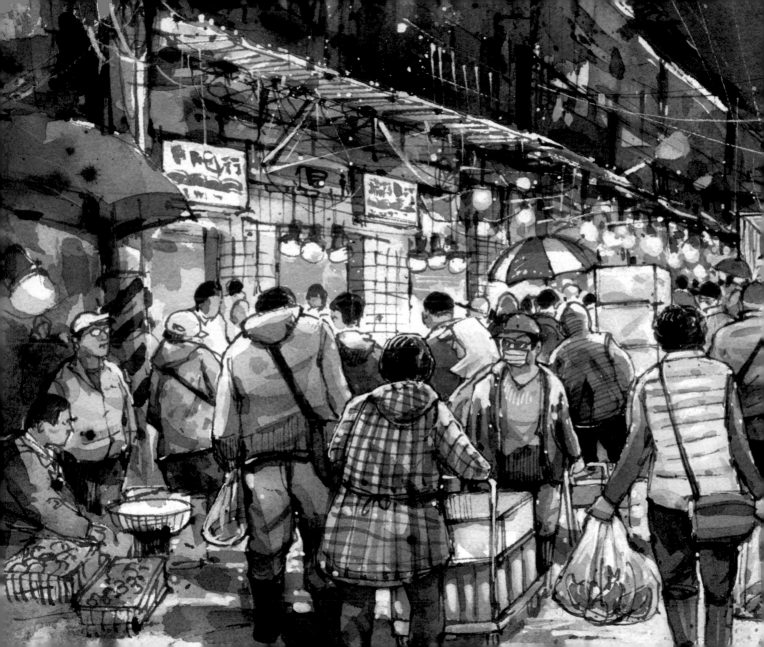

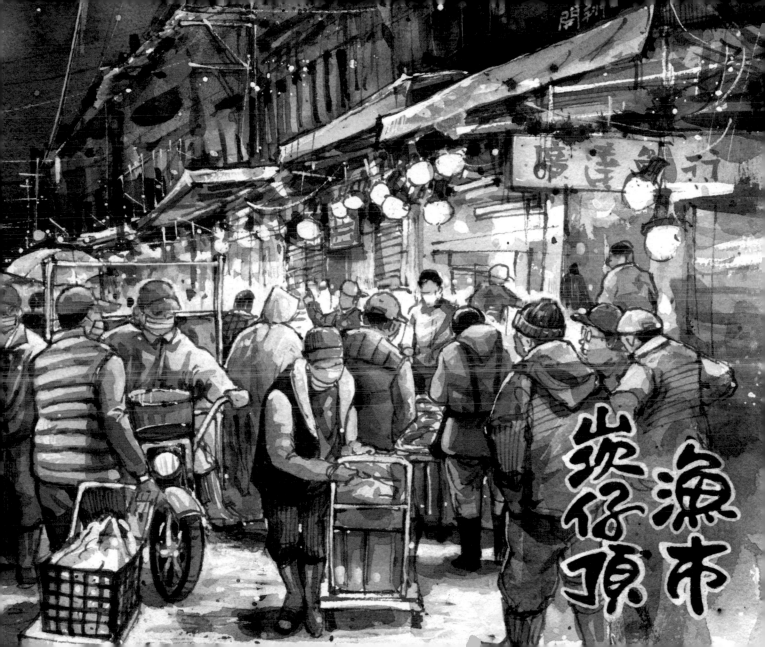
崁仔頂漁市

魚市的 Rapper

魚市場裡有個特別的景象，有些店前會有人一手提著漁獲，一邊扯開嗓門用快速的語調喊價，買家如人牆團團圍繞。負責喊價的人有「糶手」（音同「跳」）之稱，不僅需要口齒清晰，嗓門大，丹田夠力，同時要眼觀四方，觀察客人的出價，每一筆買賣往往在數秒內就決定。

有次跟「基隆海嗨」的導覽活動，導覽特別請義隆魚行的彭老闆為我們講解糶手的培養過程。這才知道，早期還沒有喊價的行為之前，當時有一種低調含蓄的交易方式，議價時兩人相互握手，手上方覆蓋著毛巾，出價者手在上方作為主導，透過按壓的位置、指法、強度來傳達價格，若成交就相互握手，不成交就換別人來握手議價，想像這種畫面，根本就是一場「大型的握手會」。但因管理的日本人看不懂其奧秘，後來總督府下令不准使用暗號，才改為喊價的方式。

糶手學徒的養成過程又更精彩了，剛入門的學徒，要從掃地、挑肥最基礎的工作開始，除了磨練脾氣，也透過挑肥去學習觀察氣候變化（例如東南風濕氣高、東北風較乾，南風時廁所味道重，北風味道較淡）。每年也會固定時間讓學徒跟船出海，除了觀察船上加工技術的好壞，也學習認識魚種，透過同樣魚種的體型體色去判別產地。

當老糶手在喊價時，則讓學徒站在一旁觀察師傅如何察言觀色。等到老糶手覺得學徒可以上場了，便藉故上廁所把場子讓給學徒，一邊在後方偷偷觀察學徒臨場的反應與抗壓性。

糶手要學習用腹音說話，不能用喉音，尤其不能喝冰水，因為聲帶大聲喊完後喝冰水，久了會結繭。糶手

的視野要廣，客人的一個表情或手勢都可能代表在出價。糶手同時也要精通心理戰，沒人出價時要適時減價，甚至懂得挑撥客人，暗中加價。我好奇問，難道糶手不會誤認買家搔頭的動作以為是暗號？老闆說，那就彼此吐槽笑笑就好。

糶手就像魚市的靈魂人物，在各自的圓圈中心發號施令，在一旁觀看就像在看街頭表演一般。有趣的是，各家糶手的語調不同，喊價的方式也不同，有人喊價的節奏像在念 rap，有人像吟唱，有人時而大聲嚇人一跳，吸引大家的注意。放眼望去，巷道兩旁以各家糶手為中心圍滿了買家，喊價聲此起彼落，互為競賽又像在和鳴，搭配著喧鬧的人聲，混合成屬於魚市的交響樂。糶手的叫賣聲是崁仔頂魚市的一大特色，更是在地重要的聲音記憶，糶手的培養甚為困難，也面臨逐漸凋零的可能，應視為重要的「文化資產」積極保留才是。

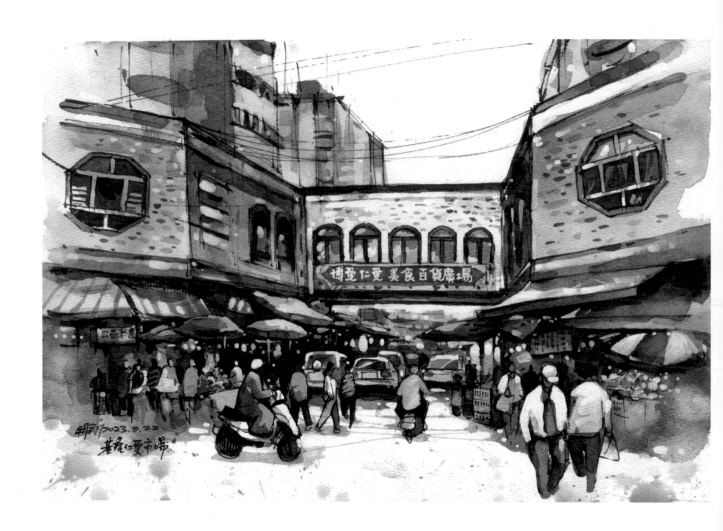

仁愛市場

　　若提到美食，外地人如我腦子浮現的通常是廟口夜市，但對在地人來說，與他們生活息息相關，堪稱基隆人的廚房的地方其實是「仁愛市場」。這一帶在日治時期稱為「福德町」，位於田寮河南岸，主要為漢人所居住。早在日治時期便有「福德市場」出現，為基隆地區最大的副食品供應地，與北岸的義重町的日人商圈分庭抗禮，戰後則改稱仁愛市場。

　　1922 年在市場旁興建的「基隆博愛團」公共住宅，戰後殘破不堪，於是 1986 年時，以博愛團與仁愛市場為基地，合建為 10 層的大樓。新的建築結合了兩者的功能，1 至 2 樓為市場，3 至 10 樓為國宅。原有的博愛團部分作為「博愛市場」，仁愛市場則沿用原名，兩個市場分別位於左右兩側，中間用一個天橋將兩者串接起來，全名稱作「博愛仁愛美食百貨廣場」，如今大家則是習慣統稱為仁愛市場。

　　也因為主要有兩個商場，加上市場內的店家乍看差異不大，每次走進市場沒多久就會失去方向感，我一定要先下樓走到街道上才知道自己身在何方。市場一樓主要是以生鮮、配料為主，種類琳瑯滿目，不論是哪家前方都擠滿人群。熟食的部分則是聚集在二樓，若到了用餐時刻前往，狹窄的通道幾乎難以通行，兩旁皆是正在使用佳餚的顧客。除了美食之外，還有許多百貨、服飾店。有次我的背包拉鍊壞掉，我便拿到市場裡修理，埋首於縫紉機的老闆娘抬頭斜眼看了看我，我指出背包損壞的地方，老闆娘看了我的包包，跟我講解他大概會怎麼處理，要我三天後來拿，態度親切又有自信。

　　從小在基隆長大的友人說，早期這裡尚未改建前仍是以擺攤的方式聚集，老一輩稱作「大市場」，有些攤商倚著一根柱子掛上商品也就可以經營了。有時陪媽媽買菜，媽媽一邊買菜的同時，也會跟熟識的店家話家常，或是順道在經過的服飾店買衣服，年幼的他對於這樣陪媽媽逛街的經驗感到十分懷念。

仁愛市場一條龍服務

仁愛市場裡除了眾多美食、生鮮之外,令我稱奇之處,還有藏在裡頭的咖啡店、理髮店以及挽臉的小工作室。往往只需要一個小角落,擺上簡單精緻的吧台就是一間別有風味的店面。

市場裡的咖啡店家有提供虹吸式咖啡,許多長者會聚集在這裡聊天,其中也不乏有許多年輕族群。挽臉店兼營修眉毛、修指甲、修腳皮的服務,可以想像家庭主婦來這裡買菜閒暇之餘,可以到一旁按摩、洗頭、挽面,甚至與三五好友相約喝杯咖啡再回家。我自己也在這裡體驗了第一次的挽臉經驗,很推薦大家來這裡吃飯之後,體驗道地的一條龍服務。

另外讓我感動之處,市場可不止老字號的店家,其中也有不少年輕人所開的咖啡店,新穎乾淨的外觀與老舊堆疊的市場相融合,讓我看到了市場永續的生命力。

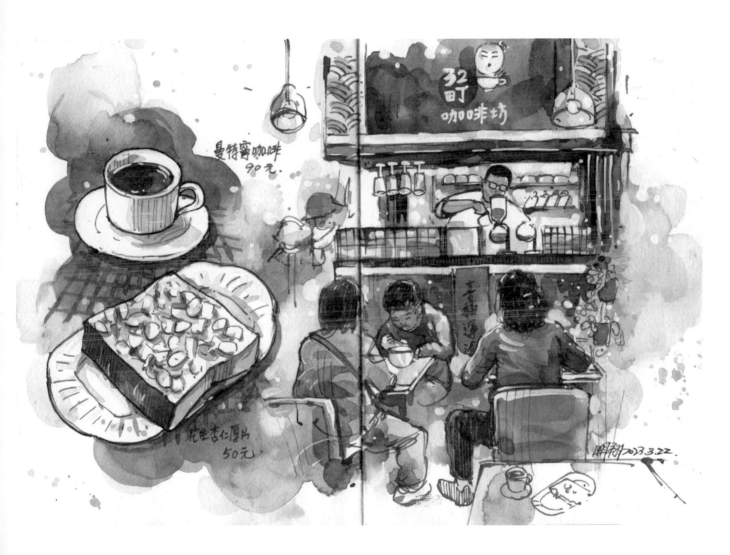

曼特寧咖啡
90元.

32
町
咖啡坊

花生杏仁厚片.
50元.

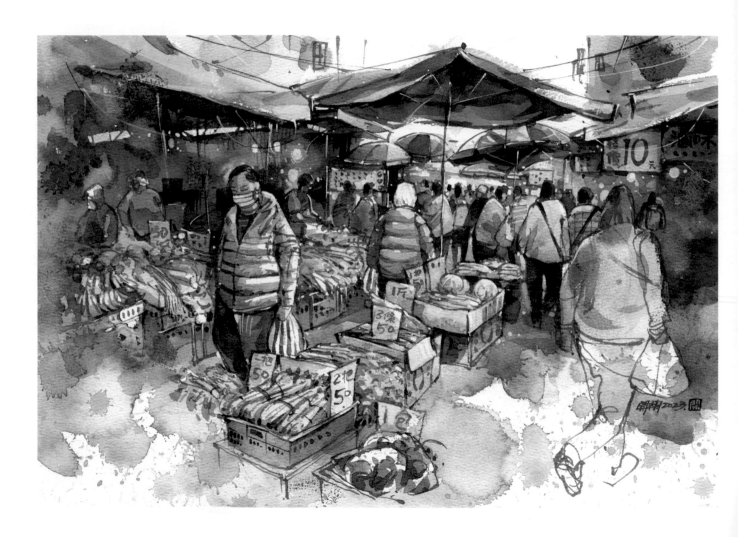

安樂市場

　　安樂市場所在的安一路一帶是相當綿密的生活圈，兩旁建築立面堆疊的招牌與橫越天際的電線，形成一幅凌亂卻有特色的街景。這裡除了市場，附近還有警局、超市、小吃、飲料、五金……各式各樣的店家，應有盡有，是在地很便利的生活區。市場裡頭還有一間已有百年歷史的「樂一路福德廟」，早在安樂市場形成時就已經存在了。

　　市場裡也不乏許多在地名店，例如土地公廟米粉湯、安樂市場菜頭滷、東旭香燒臘的招牌「甘蔗雞」，市場口的菊花茶……每每經過總是人排長龍，可說是在地老饕才會推薦的店家。我第一次喝到市場口賣的菊花茶，驚為天人，也許是我過去喝的菊花茶都是人工香精所製，第一次喝到純正中藥熬煮的菊花茶，發現味道層次如此豐富爽口，一試就成主顧。

　　市場除了兩側的店家之外，道路中間還停放了許多小推車攤販，賣著燒賣或生鮮，推車雖然不大，攤販卻能在推車上加裝遮陽傘，或用菜籃疊成臨時桌面，充滿了生活創意，對我來說，這些攤販可能才是市場最有看頭的地方。

成功市場

　　基隆有許多市場，仔細品味會發現每個市場都有其特殊的風貌。記得有次早上在車站附近閒繞，不知怎麼走到了鐵路街一帶，平交道沿途有許多路邊攤，附近的成功市場規模不小，路邊停放著許多大小攤車，顧客絡繹不絕，十分熱鬧。

　　有次在路邊看到一台載滿蕃薯的貨車，老板站在成堆的蕃薯山上，彎腰整理成袋的蕃薯，車下則排滿了人群，用紅白塑膠袋裝著挑選的蕃薯，當時豔陽高照，形成強烈的色彩與光影對比。這樣的庶民畫面，平凡卻充滿了張力，因此趕緊拍了許多相片，回家畫下這一刻的美景。

Part 2. 山海

依山基隆

傍海基隆

中正公園

　　騎車經過信二路時，路旁有一座巨大牌坊，上頭寫著「中正公園」，牌坊後方緊接著是陡峭的階梯，這個奇特的建物很難讓人不去注意。原來這裡在日治時期曾作為「基隆神社」，牌坊的位置是鳥居的所在地，而石階則是當時的參拜道路。

　　日人早期在台灣各地建造神社，為了考慮神社的神聖與隱密性，多會挑選風景優美之處，若沒有適合之處，便靠植樹的方式闢出一個如森林般的神聖領域來安置神社，也因此國民政府來台之後，許多早期的神社都搖身一變成為公園，所以公園內或多或少會留存著一些神社的遺跡。其中又有許多神社就地改為忠烈祠，台灣許多公園，如屏東公園、嘉義公園等，都能看到這樣的歷史脈絡，基隆的中正公園也不例外。寫著忠烈祠的牌坊底下還安置兩隻可愛的狛犬，基座上寫著大正八年（1911 年）。沿著階梯一路走到忠烈祠，再走到最上方的烈士堂，大約有 180 幾階的階梯，若沒有一點腿力還真的有些吃不消。

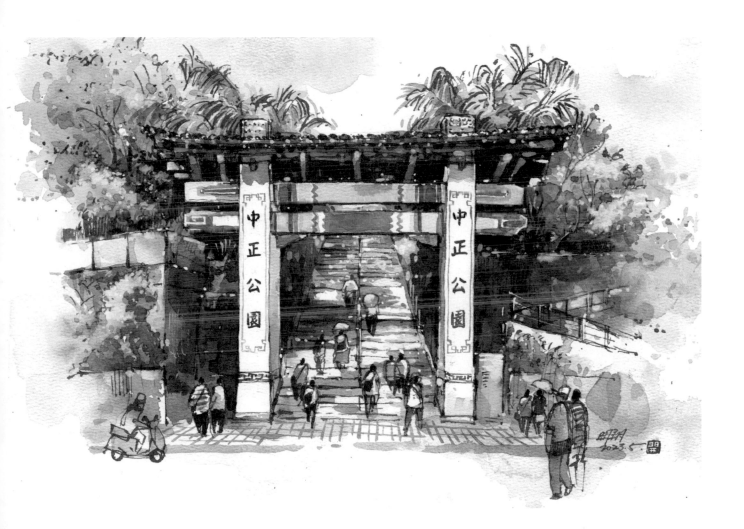

主普壇

　　中元祭典是基隆重要的民俗活動之一，主普壇是主要的祭祀場地。期間經過多次遷址、改建，如今見到嶄新的建築是 1974 年所完工，除了作為中元普渡祭祀場所之外，平時則作為「雞籠中元文化館」使用。主普壇的位置十分醒目，從港邊往東岸的山頭便能看見，尤其在中元祭期間，主普壇會舉辦點燈儀式，在夜裡光彩奪目，成為中元祭的限定風景。

　　由於基隆的多山地形，中正公園的樣貌相較於其他地形平坦的城市而言，顯得較為零碎。所謂的公園其實包含了「忠烈祠」、「主普壇」，以及更遠的「大佛禪院」，都可納入其範圍內，可以說這整座山頭都算是中正公園，如果這樣想的話，基隆這座「公園」可是比其他縣市闊氣多了。在地的基隆朋友說，早期的歌星如鳳飛飛、崔苔菁都曾到中正公園拍過 MV，每每總會吸引民眾圍觀。當時各地學生的畢業旅行也常會帶隊來此造訪，對在地人來說，中正公園可是基隆十分驕傲的地方呢。

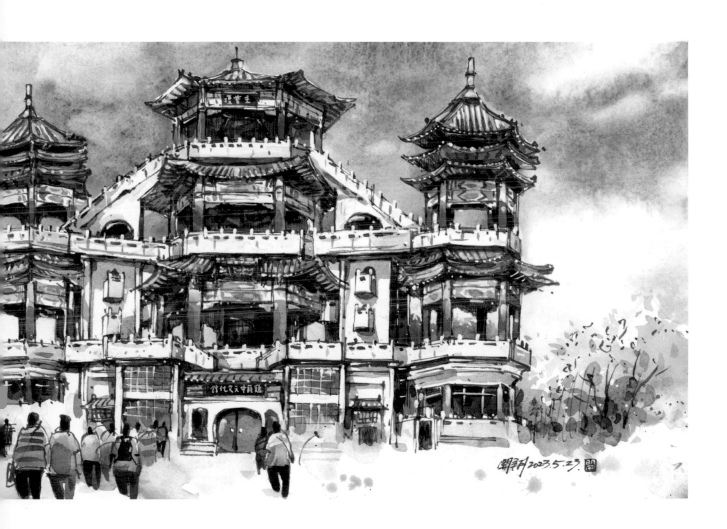

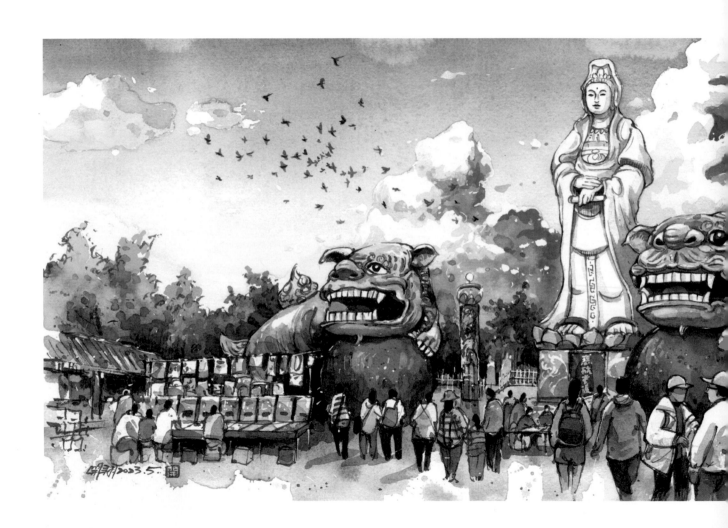

大佛禪寺

　　站在基隆港邊往東岸的山稜望去，遠遠就可清楚看到一尊白色的觀音佛像，這個地方便是「大佛禪寺」。聽友人說，早期此處可是有絡繹不絕的遊覽車，遊客應接不暇。如今若是平日造訪，大概會覺得有些冷清，四周多是斑駁的油漆字樣、年代久遠的佛像與老舊的紀念品商店，時空彷彿停格在幾十年前一般。

　　某天我挑了週末來訪，發現佛像前的廣場熱鬧滾滾，四周擺滿了各式各樣的遊戲攤位，每攤都十分有古早味，射擊攤的空氣槍還是老闆親手用水管來製作，這種古樸的遊戲攤在別處還真難看到。廣場前方還可以遠眺基隆港，黃昏的風景宜人，四周有許多來散步的家庭和情侶，我向一位攤販買了一份土豆糖潤餅芋頭冰，倚著欄杆吹著涼爽的風，是相當舒服的體驗。若不想在景點人擠人，想體驗在地的閒適，非常推薦假日來這個廣場散散步。

基隆塔

　　有次參加在地的導覽，其中對基隆港未來的想像做了許多介紹。簡言之，郵輪的觀光是未來基隆港的重點之一，因此目前港邊的建設主要是希望可以「打開」港邊的設施，讓民眾能夠接近港邊，連接「港」與「城」的空間關係。同時也希望參與郵輪行程的旅客，可以直接拖著行李，無障礙地沿著港邊遊走逛街。

　　然而基隆還有另一個特色就是多丘陵，下了船一旁緊接著就是蜿蜒的山丘，這更是得天獨厚的地理特性。但想登上主普壇遠眺風景，仍需要一段路程，因此就有了「基隆塔」的概念。雖說是「塔」，其實就是一個巨型的電梯，可以讓遊客從港邊下船後，直接搭電梯到主普壇，連結「城」與「丘」的空間。外型則參考了「橋式起重機」的外觀，巨大的橘色量體，矗立樓房與群樹之中，形成一個十分醒目的存在。

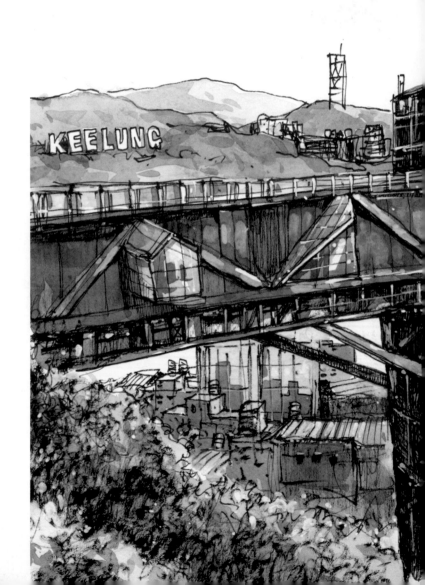

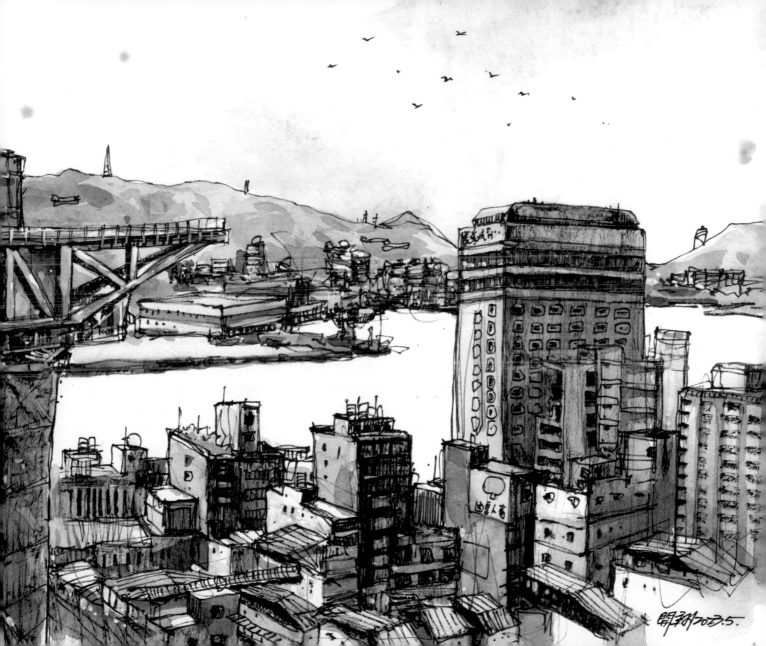

白米甕砲台

在基隆的市區遊走時，時常會看到路上的指標指向某某砲台，名稱之多令人難以熟記，其實眾多的砲台正是基隆的特色之一。基隆有著天然港口，水深可停靠大型船舶，早期常成為列強所覬覦的對象，三面環山的地形便於設置砲台，則形成了居高臨下易守難攻的優勢。如今雖無法想像當年戰事的慘烈，這些視野良好的砲台，在承平時期功能轉變，成了有著絕佳海景的賞景地點。經過修繕及整理後，更兼具了登山的休憩功能，為民眾提供了多處健行賞景的選擇。

過去服役剛到部隊服務時，我曾到砲兵學校接受分科訓練，受訓期間曾操作 105 榴砲的實彈射擊。至今雖早已遺忘大半的專業知識，但看到砲兵相關的設施，還是會感到一股莫名的親切感。看著白米甕砲台的相關設施，如砲座、指揮所、觀測所、砲側庫……心中也不禁一一推敲各自的功能。

白米甕砲台的環境經過修繕與整理，前方視野廣闊，幾乎沒有遮擋的樹木。遠方可清楚看見基隆嶼，還不時可見載滿貨櫃準備入港的大型貨輪。其中最引人注目的是一旁協和火力發電廠的三根煙囪，這煙囪還有個小故事：其實煙囪總共有四根，但因多數人認為「四」這個數字不吉利，所以把距離相近的兩根煙囪包在一起，使其外觀看起來為三根煙囪。煙囪頂端有著紅白相間的飾帶，從海上看彷彿是三炷巨大的香柱，對著海的方向祭拜，祈求上天保佑基隆風調雨順。

寫生這天的氣溫高達 33 度，我在砲台足足待了兩個小時，簡單速寫畫下一些砲台的配置，因現場沒有什麼遮陽的地方，多數遊客在拍完照後便匆匆離開，我若不是對砲台特別有興趣，可能也難以抵擋烈日吧。

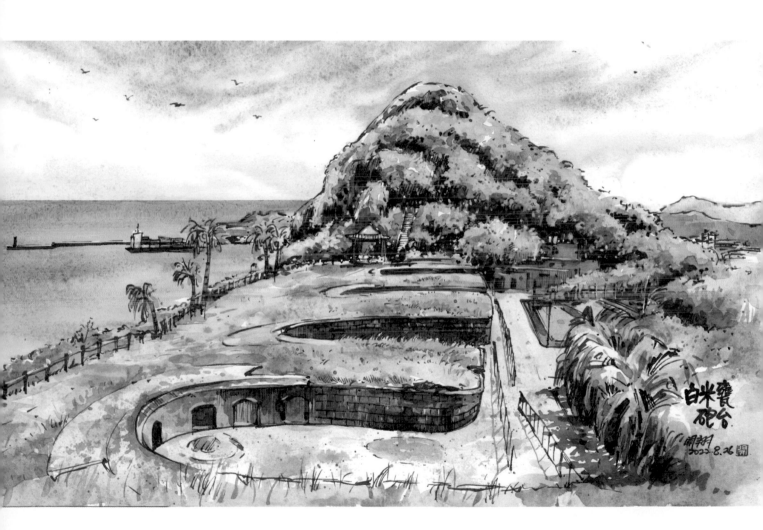

槓子寮砲台

　　這天循著導航往槓子寮砲台前去，沿著山路往上騎，中途經過「槓子寮山」的登山步道，不起眼的入口處掛著一個牌子，寫著「五分鐘即可登頂的百岳」，好奇心使然便停下機車走了上去。一路上山路略陡但不算難爬，不一會兒果然就見到了三角點，前方的視野略為受限，但可以清楚的看見基隆嶼，在三角點正好遇到一對登山的夫妻，我們相互為對方拍下登頂的相片。

　　之後再繼續騎車往上，經過一處工地，道路的盡頭用鐵鍊阻擋，需用走路的方式前進。在這遇到一位開朗的大哥，帶著一隻活潑的黑狗，只要丟出手上會啾啾叫的軟球，黑狗便會瘋狂地衝去咬著，再昂首搖尾喜孜孜的把沾滿口水的球丟在你面前，閃爍著雙眼希望你再扔一次。大哥嘴上一邊數落著這隻來者不拒的黑狗，臉上又帶著驕傲的笑容。

　　跨過鐵鍊往砲台前去，一路上都是平緩的斜坡，兩旁有樹蔭，走起來還算輕鬆，不多久便看到一處有著破屋遺跡的空地，旁邊的標示牌寫著「兵舍區」，幾棟沒有屋頂及窗框，僅剩下紅磚結構的房舍，可以想像當時居住的環境與規模。繼續往上走經過「庫房區」、「觀測所」，之後才是砲台，從這裡也可以一窺當時的戰略配置。

　　槓子寮砲台的環境不像白米甕砲台整理的這麼明亮乾淨，反倒像是隱沒在山林裡的遺跡，又因要走一小段山路，荒山野嶺的，參觀民眾較少，但這樣的地方卻總是讓我駐足許久不願離去。我會好奇為何當時會做這樣的配置？當時的駐軍的生活是怎樣？駐軍多少？這麼小的廁所怎麼供大家使用？庫房存了什麼？每天怎麼操練？也會很想花更多時間，把難以用照相紀錄起來的平面配置用繪畫的方式畫下，建築上每一個孔洞都有它的

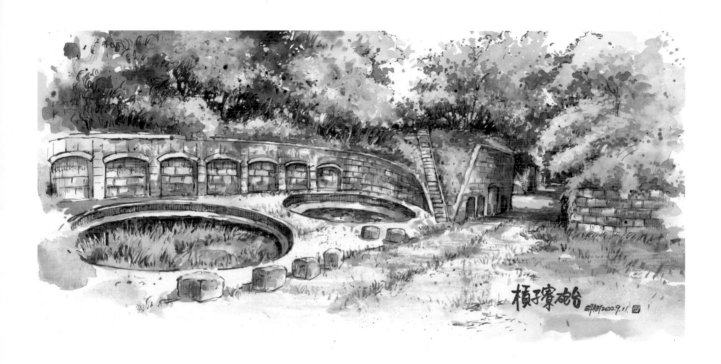

用途，每一塊磚頭都是當時的人協力砌成的，透過這樣的想像，光是站在其中就會有莫名的感動。

　　我想這才是「遺跡」所傳遞的「沈浸式」魅力。既然現階段沒有餘力將其復原成過去的風貌，那讓它保留原始的基座，讓後人一窺當時的規模，甚至透過藝術或科技等方式，在不破壞遺構的前提下，提供更多想像空間，這都是不錯的方式。

獅球嶺砲台

　　獅球嶺砲台始建於清代，為基隆位置最內陸、標高最高（150 公尺）的砲台。曾在中法戰爭及乙未抗日戰爭中發揮相當重要的防禦效果。

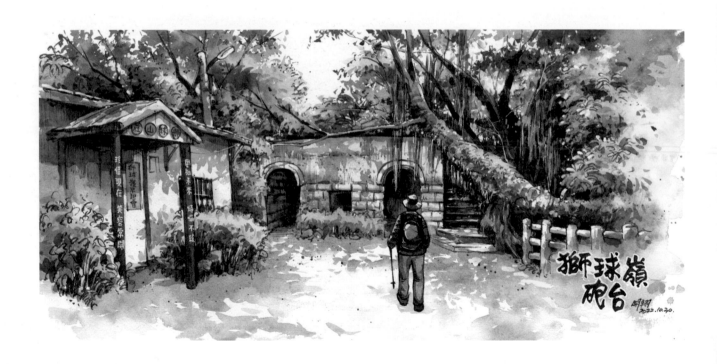

　　這天，我循著導航從成功市場一帶一路往山上騎，沿路經過狹窄的巷道及民宅，幾多彎折抵達了平安宮下方的平台，將車停妥後，徒步往上走去。

　　獅球嶺砲台本體為山岩砌成的建築物，作為指揮所使用，主體不大，我鼓起勇氣往內查看，內部相當潮濕，竟還有一處因滴水形成鐘乳石的奇觀。指揮所旁還有砲盤區及觀測所，但周邊似乎疏於整理，顯得有些凌亂。我鑽進了觀測所窺探，但裡面採光不佳，只有如聚光燈般一小圈光源，覺得有些陰森，便速速退出了。指揮所一旁有一個鐵皮建物，寫著「獅球山莊」，門牌上寫著「獅球嶺早起會」，但建物外觀老舊破敗，不知道是否還有人會在這裡運動。

　　砲台旁的樹上掛著一個手寫的指標，寫著「東砲台」，好奇心驅使下便隨著指標方向探去，沿途經過了一段階梯，穿越一處無人工寮，接著便是泥濘的登山道路。好不容易看到岔路中央掛著手寫指標，指引著「東砲台山、吳哥窟秘境」的方向，順著指標走，登山步道越來越窄，兩旁盡是竹林與樹叢，樹叢內有兩個被樹根纏繞共生的碉堡，想必這應該就是「吳哥窟秘境」了。我又繼續沿著山路往上走，不一會兒走到了盡頭，仍然不見東砲台的蹤影。此時雖是白天，但獨身在山野中，又沒有適當的裝備，深怕在山中迷路，只好沿著原路返回。

　　整體來說，獅球嶺砲台的遺跡配置似乎不像其他砲台的完整，許多碉堡散落在各地山頭荒煙蔓草中，難以窺見當時營舍整體的部署位置，過程中也遇到幾個沒有指標的岔路，令人有些不安。路線感覺起來比較像是有經驗的登山客在走的路，若沒有妥善的準備或同伴，建議就到前方的觀景台看看風景，或到西砲台附近繞繞就行。

平安宮

　　往獅球嶺砲台的路上會經過平安宮，平安宮建於 1796 年，主祀福德正神，是基隆最大也是最早的土地公廟。通常各地的老廟都會有一些神明顯靈的奇聞軼事，平安宮也不例外。聽說中法戰爭時，法軍大舉入侵，信眾看到一位白髮老翁，站在戰場中間以拐杖掃退法軍，這活靈活現的敘述，不禁讓我想起在《魔戒》中大喊「You shall Not Pass ！」的甘道夫一樣帥氣。

　　上山的步道旁，設立了幾座由信眾獻奉的石燈籠，我原以為石燈籠這個元素通常是與日本神社相關，沒想到在那個年代也可用石燈籠奉獻給台灣的神祇。有趣的是，石燈籠上刻著大正十四年，大正兩字有意無意的被刮除，似乎是為了保留石燈籠，刻意模糊大正與民國年號的改變（大正十四年等同於民國十四年），從日治轉為國民政府統治，其中的微妙心情，也反應在這個小地方。

　　平安宮門樓與建築都相當精緻，即使是一旁裝飾的小尊神像，細節也刻畫的細緻入微，若仔細觀察，還會發現其中有不少海中的魚類、章魚浮雕，令我看得津津有味，心想：「嗯，可以，這個很基隆。」平安宮內部是禁止拍照的，這也不錯，過去旅行日本時也有不少寺廟不准遊客拍照，靜靜享受環境的靜肅與建築的精美即可。宮前的平台可遠眺基隆美景，這個美景是昔日基隆八景「獅嶺匝雲」的位置，不可錯過。

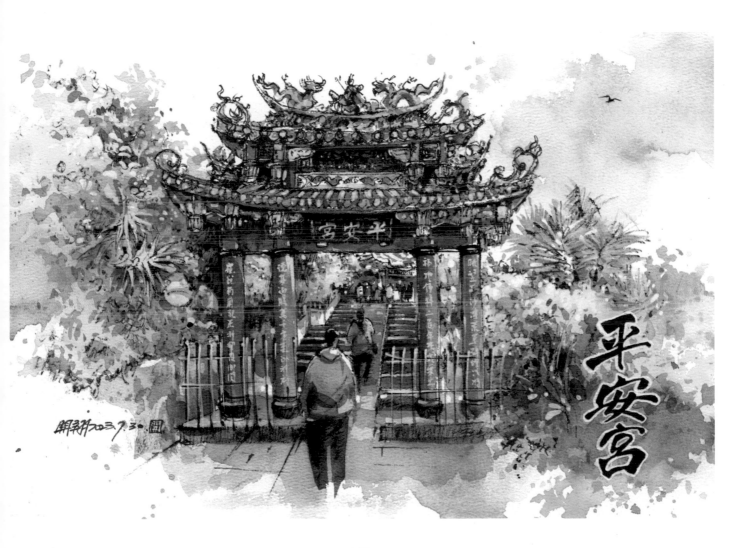

平安宮

球子山燈塔

有天騎車行經一處住宅區，見到路標寫著「球子山燈塔」，我好奇沿著路標前往，卻見到了如廢棄軍營的地方，大門口放置了沈重的拒馬，上頭盤據著駭人的蛇腹型鐵絲網，僅留下一旁可供一人行走的歪斜通道，讓我十分疑惑是否能進入？加上當天的氣候不定，不時有短暫陣雨，不確定入內後的路程有多遠，這讓身上沒有帶雨具的我躊躇再三。但看網路上有許多介紹貼文，此處似乎確實是入口，我也就硬著頭皮走了進去。

沿途穿越了一處廢棄軍營，規模大概是一個連的大小，有衛哨亭、營舍、餐廳、庫房，還有類似彈藥庫和火砲基座的遺跡。空房的部分大都用鐵網圍著，寫著「軍事重地，請勿進入」，我就不敢擅自進入了。從入口到燈塔的距離其實不遠，坡道也平緩，小跑一段便抵達燈塔。燈塔的造型相當平實袖珍，四方形白色的本體，塔高僅有 11.9 公尺，曾在 1956-1991 年期間運作，是第一座由國人自行設計建造的燈塔。因為位於險要之處，從上就可以俯瞰港口以及基隆嶼，風景十分美麗，除役之後修築了步道轉為觀光用途。

燈塔再往上走約兩分鐘，便可抵達「火號山」的三角點，也是許多遊客會來拍照之處。可惜當時突然下起大雨，我克難的躲在樹下躲雨，待雨稍歇往回走時，便看到了畫面中的風景。視野越過燈塔將貨櫃碼頭、基隆嶼、社寮橋盡收眼底，有一種雨後天晴的開闊心境。旅行時，走著走著，有時駐足回頭看看，也許能見到不同的風景呢。

在網路分享圖文後，有軍中的學長回覆這裡曾是 176 旅一營三連，他曾在此處擔任過輔導長，夜晚遠眺貨櫃碼頭的夜景相當壯麗。軍中有許多隱密的據點，交通不便外人無法進入，但視野極佳，這大概也是服役期間的一種福利吧。

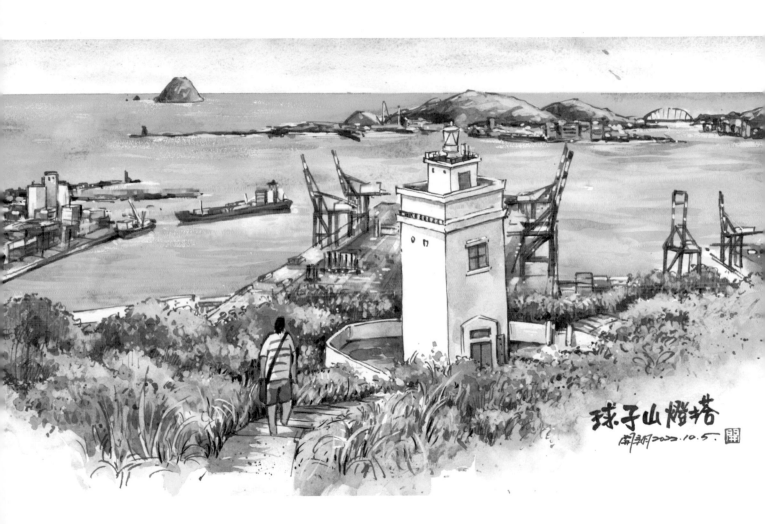

球子山燈塔
闕正翔 2022.10.5.

基隆築港殉職者紀念碑

　　「基隆築港殉職者紀念碑」建於 1930 年，主要是為了紀念自 1899 年基隆築港工程期間殉職的員工所建。我隨著導航抵達目的地，蜿蜒的山路旁有一處不起眼的階梯，拾階而上，設置的說明牌早已褪色剝落，貌似許久無人整理。外觀造型特殊的紀念碑安安靜靜的矗立在群樹環繞之中，紀念碑上許多裝飾細節，讓我在現場端詳許久。

　　紀念碑一旁還有幾間破敗的平房，鐵架散落一地，這令現場的氣氛多了些許陰森，想必此處應該鮮有人至，我拍了些相片，恭敬的合十行禮後離去。

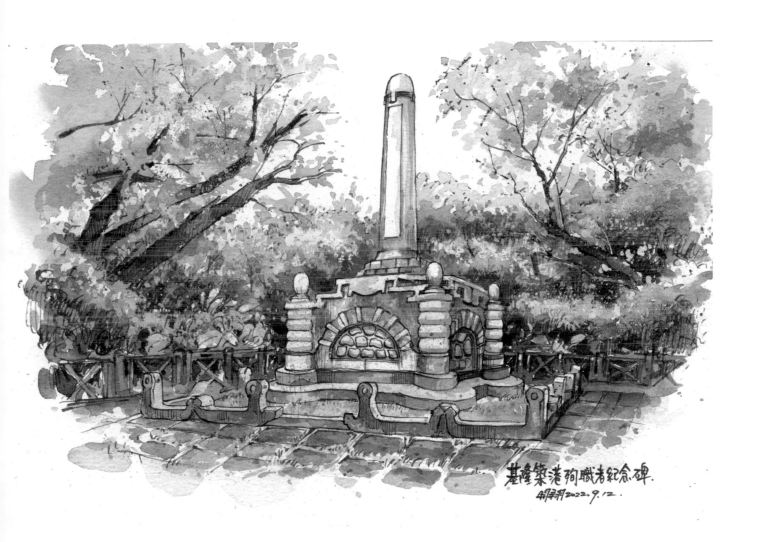

基隆築港殉職者紀念碑.
郭承翰 2022.9.12.

151

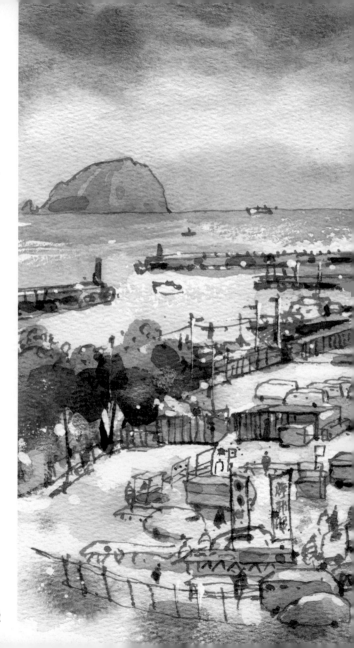

遠眺八斗子夜市

　　我特別喜歡騎車往海洋大學及八斗子的路段，因為沿路鮮少有高樓，廣闊的天際線看了十分令人曠神怡，光是騎車吹風就覺得相當舒服。尤其接近碧砂漁港一帶，右側緊鄰山丘，左側是廣闊的大海，離市區不遠處就有如此美景，實在是相當幸福的事。

　　有天我騎車往右側的岔路上山，回頭遠眺，視野極佳。除了右側的丘陵，還可以看到出海的港口，基隆嶼在不遠的海面上。我特別喜歡基隆嶼，在基隆只要登高遠望，幾乎都可以看到它的身影，就像是精神堡壘的存在，因此它也多次出現在我的作品當中。

　　底下的廣場是八斗子夜市，下午四點多已經開始有攤商在陳列。仔細想想，夜市的攤商陳列其實很花時間，例如套圈圈或是夜市牛排之類，開攤和收攤不知道有多費力，每天早早就要開始擺設，等到人群散去再收攤，回到家都是凌晨，這個辛苦真是難以想像。這天傍晚的天氣宜人，我托著畫板，站在人行道畫下這個畫面。

152

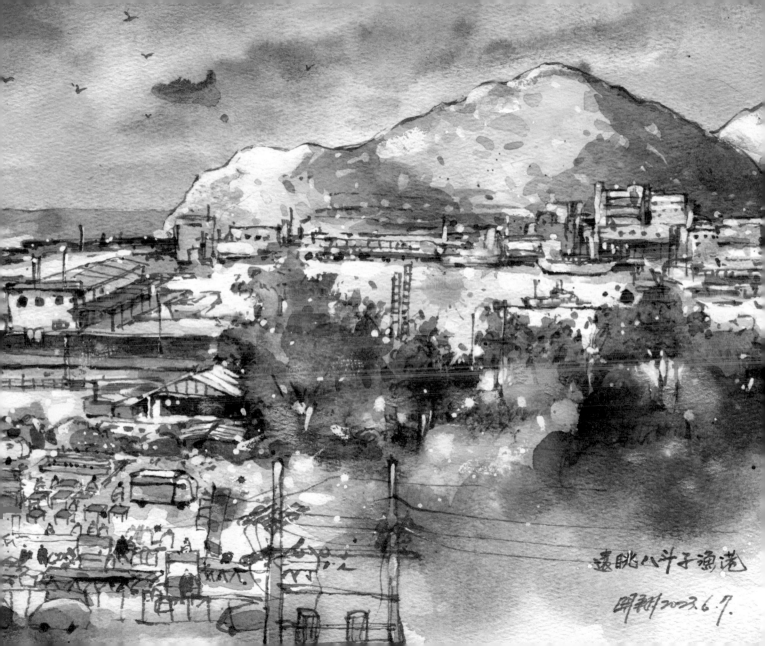

遠眺八斗子漁港

明翔 2003.6.7.

基隆嶼

　　基隆附近有一個小島叫「基隆嶼」，每次登高遠眺大多可以看到它的身影。基隆有許多船家提供參觀基隆嶼的行程，我也挑了一天預訂登島。

　　當天我在預定的時間到了碧砂漁港報到搭船，同行的長輩們嘰哩呱啦有說有笑，帶隊的導覽阿姨自我介紹，說她叫玉秀，大家可以叫她一休。搭船前要先由海巡人員檢查證件以及救生衣，搭船的時間大約 30 分鐘左右。沿途導遊也會在船艙內講解，但船外的風景實在太美，在船邊拍照都來不及了，實在無暇專心聽導覽。

　　到了碼頭，原本我還考慮上島之後是否要找地方畫畫？是否要登頂？但這些都是多慮，因為行程安排就是會統一帶遊客登頂，而且島上能走的路也只有旅遊步道，所以即便真的想要脫隊自己閒逛，也沒地方可去，所以只要跟著導遊走就沒錯了。島上除了幾個必要的設施外，幾乎沒有其他的建築物，其中有一個鋼構建物，上頭的門牌寫著 8 號，8 號是因為「發」的諧音，這也成為遊客合影的景點之一。跟各位科普個冷知識：基隆嶼是屬中正區管轄，連遙遠的彭佳嶼也是。基隆大概是把島嶼都歸給中正區管轄了？

　　我們先走了環海的步道，基隆嶼是火山噴發形成的小島，所以岸邊有許多怪石，導遊自行腦補，取了許多生動的名字。登山步道大約要走 40 分鐘，往上走時視線都集中在上方的階梯，走得氣喘吁吁時，回頭一望又會被近乎 270 度的海景震驚，我想這便是登基隆嶼最好的回饋吧。

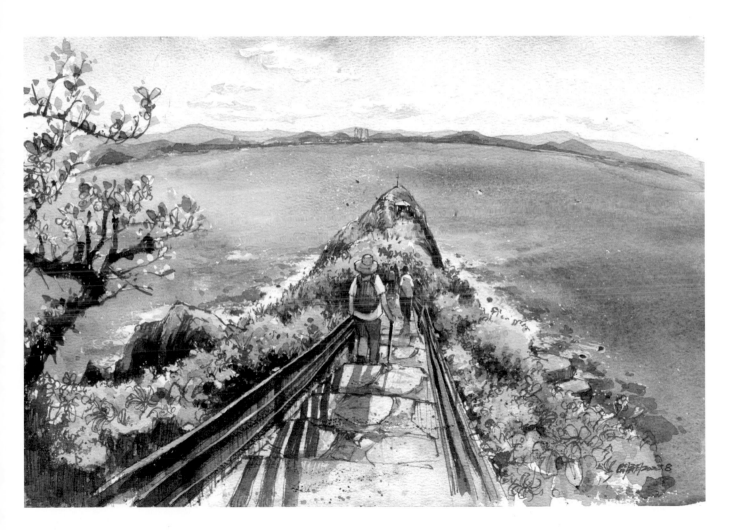

基隆島燈塔

　　好不容易登上基隆嶼頂端，山頂有一座「基隆島燈塔」，塔身成黑白色，從 1980 年服役至今，是全台最早的太陽能發電燈塔。在燈塔前一段距離，設置了一塊「登頂成功證明」的鐵牌，可供遊客與燈塔合影。除此之外，還可多花 100 元工本費製作「登頂證明書」，這也是十分貼心的設計。導遊阿姨沿路除了解說之外，還會幫旅客拍照，大概也是老經驗了，哪些角度好看都了然於心，還會指導旅客站位和擺姿勢，留下美好的回憶，讓旅客們都相當開心。

　　下山後在碼頭集合，搭船回程的路上會先開船繞島一周，讓大家看看基隆嶼的不同面向。整個行程含搭船來回大約 4 個半小時，稍微流點汗，看了很多美景，算是相當舒服的行程。基隆嶼每年開放時間只到十月底，若想要造訪基隆嶼的朋友可要把握季節，看準時機前往囉。

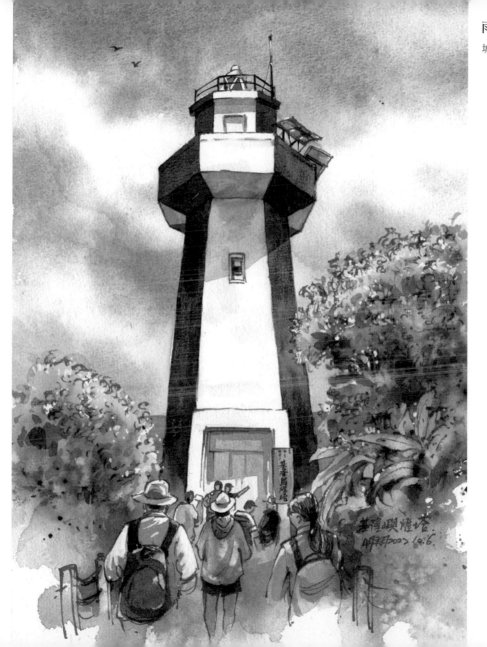

基隆嶼燈塔
林家弘 2022 10.6.

和平島地質公園

　　和平島位於基隆的東北方，是一個距離本島很近的獨立小島，17 世紀時，漢人稱此地為「大雞籠嶼」，而「小雞籠嶼」則是現在的「基隆嶼」。清代時「大雞籠嶼」改稱為「社寮島」，日治時代的行政區沿用為「社寮町」。國府期間則改名為「和平島」沿用至今。

　　西班牙人於 1626 年佔領了雞籠，並在和平島興建了「聖薩爾瓦多城」（Fort San Salvador）。雖然至今已無留存遺跡，和平島公園內的遊客中心，則是仿聖薩爾瓦多城的模樣來建造，也算頗具巧思。

　　和平島內有個和平島地質公園，以美麗的海景與獨特的地貌著稱。第一次造訪時，身為創作者，通常會去注意設計的細節，當時發現公園整體的視覺設計十分用心，頗有瀨戶內海藝術祭的感覺。地質公園內主要有一條環形的步道，距離並不長，可以遠眺奇石成群的壯闊美景，和平島還為這些奇石選出了「十大守護岩」的稱號，讓遊客一一探訪。

　　園方也安排了導覽人員，定時為遊客導覽，也可預約一旁的阿拉寶灣導覽行程，這些導覽都可以讓民眾對於當地有更深入的了解，是相當用心的地方，我自己也參與過幾次導覽，是很有趣的經驗。

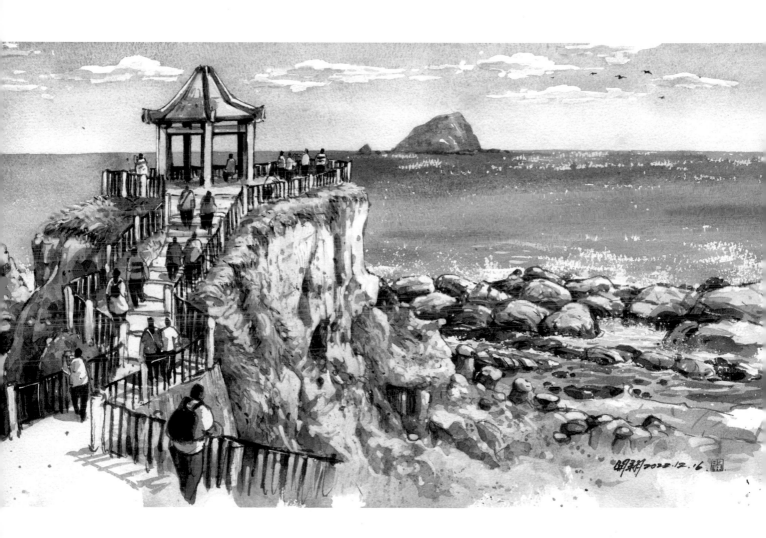

阿拉寶灣

「阿拉寶灣」位於和平島地質公園內，雖有一個「灣」字，但它其實不是海灣，而是早期從台東一帶移居來基隆工作的阿美族人，用故鄉「Alapawan」來命名的聚落，又有「不要忘記故鄉、忘記自己」的美麗意涵。

這個秘境需要預約才能參觀，每年約五至九月開放，需由專門的導覽老師帶團前往。部分參觀路段是以「生態石籠步道」的方式來闢築，為保安全，導覽老師特別提醒要以雙腳打開外八的姿勢行走，才會比較穩。

這裡有堪稱世界級的海蝕地形，不論是豆腐岩、蕈狀石，構成各種姿態的奇石美景。其中和平島的「十大守護石」當中，就有金剛岩、法老岩、鱷魚岩淚、黑鳶岩、花豹岩五種在此處，若想看盡所有的守護石，那就一定得預約來一趟。這裡也曾被 CNN 喻為全球 21 處最美日出景點之一，每年吸引許多專業攝影師前來取景。

每年大約在十月左右，東北季風來襲，這時基隆的海上旅遊活動多會暫停，以迎接強勁的季風與連日的大雨，如果想來基隆旅遊的朋友，不妨把握夏日天氣好的時間，來享受基隆的藍天大好風景。

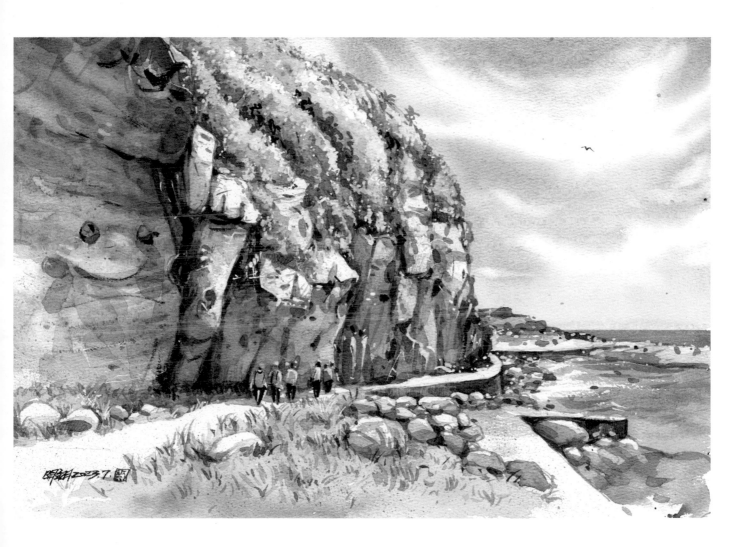

正濱漁港彩色屋

　　基隆早期給我的印象，除了十多年前造訪過廟口夜市之外，其他地區都相當陌生。直到幾年前看到網路大肆分享「正濱漁港」這個地方，其中的「彩色屋」更是各路網美爭相拍照打卡的新景點，這也讓我開始注意到了基隆。

　　所謂的「彩色屋」（或稱色彩屋、彩虹屋），其實是近幾年當地將靠港的一排街屋立面漆成了繽紛的顏色，與原來灰黑色調的漁港形成強烈的對比，頓時成為遊客爭相拍照的景點，一時間還有「台灣版威尼斯」的稱呼，我也是這時才知道原來基隆還有正濱漁港這個地方。

　　但老實說，我個人對於這類在牆上刷漆以博取遊客目光的行銷方式總是持著保留態度，雖然這不失為一種行銷策略，但這類過於直白快速的方式如果過多，反而會讓人忽略當地的本質。但幸好正濱漁港並未過分裝飾，彩色屋也只是恰如其分的扮演了一個「入門磚」，吸引遊客來到這個漁港，包括我也是因為彩色屋才又開始認識基隆，站在這個角度來看，彩色屋其實功不可沒呀。

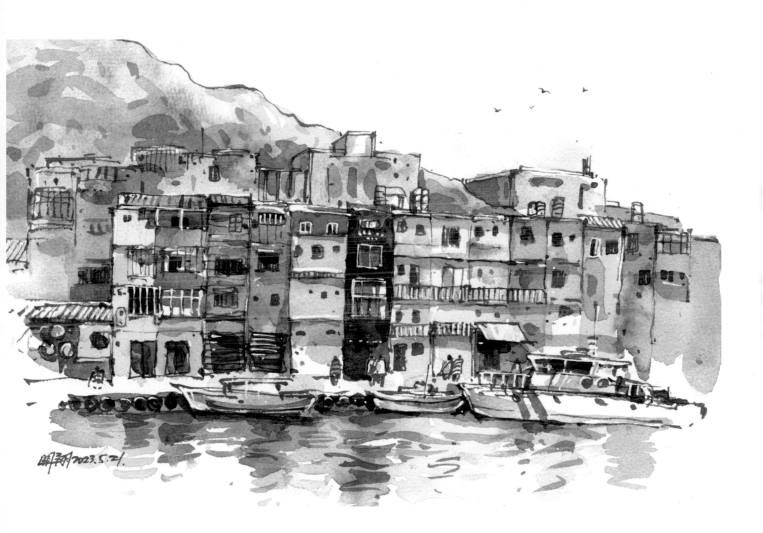

傾聽漁港的聲音

不知道大家是否有同樣經驗？當我們出國時，常常是一下車就一股腦地拿著相機拍照，卻很少找個長凳坐下，靜靜感受眼前的美景，這種發呆的閒適我好像也是這幾年才開始慢慢理解。

對我來說，正濱漁港除了給我視覺上的衝擊之外，觸動我的其實是「聲音」。午後坐在港邊望著遠處發呆，雖然什麼都不做，但其實身體在接收大量的訊息，有海風的聲音、海浪拍打港口的聲音，漁船擠壓港邊的輪胎產生的吱喳聲，港邊繫著漁船的麻繩拉扯聲。這些城市裡的音符一起構成屬於港口的記憶，只要用心傾聽，便能發現它們正在喧鬧的奏著屬於港口的樂章。

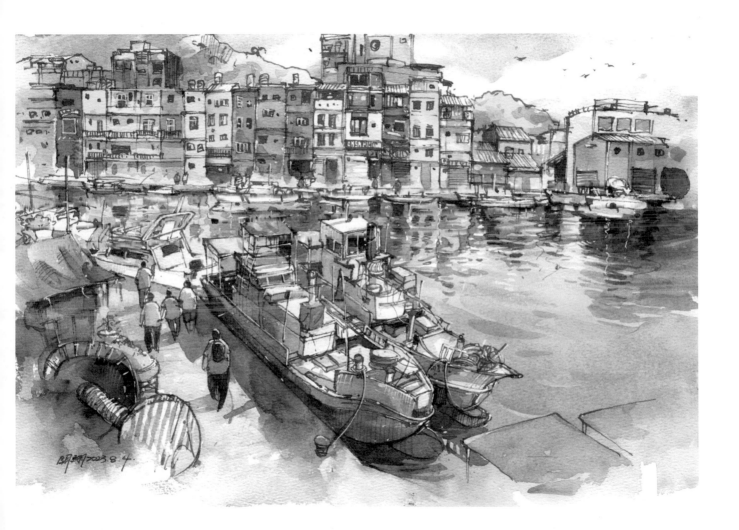

阿根納造船廠遺構

正濱漁港對面有一條山路，往上一個轉彎，便可看到一處宏偉的廢墟，這便是「阿根納造船廠遺構」，若從和平橋經過也可看到它的身影，被視為在地的著名地標。

此處建於 1919 年，原作為存放煤礦之處，直至 1967 年美商的阿根那造船廠承租此地，營業自 1987 年後荒廢至今。直到 2014 年，「美國隊長」克里斯伊凡曾在此拍攝廣告，又再次引起眾人的重視。

隨著時間流逝，海風侵蝕，建築的本體幾乎崩塌，存在感最強烈的是一根根高聳矗立的水泥柱，氣勢凌人，以藍天作為襯底，乍看頗有一種「帕德嫩神殿」的氣勢與蒼涼。遺址的外圍拉起封鎖的圍籬，提醒遊客勿入，但仍可見到建築上有許多大膽的塗鴉者留下的創作痕跡。目前作為遺構保存的造船廠，不知何時會崩塌損壞，只希望在那之前，我們可以用不同的方式好好的紀錄它的身影吧。

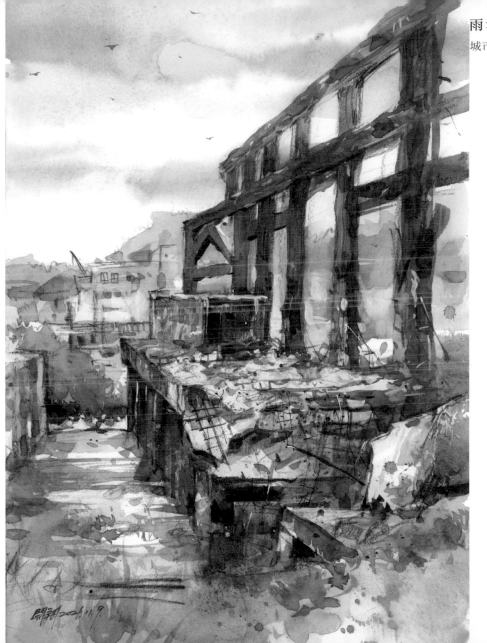

社寮橋

　　從正濱漁港往阿根納造船廠方向走，不遠處有一片「海濱國宅社區」，主要是為阿美族原民聚落，這裡也是近期台劇「八尺門的辯護人」的拍攝地點。早期正濱里這一帶稱作八尺門，因和平島間的港灣寬約八尺，如同海門而得名。

　　社區旁有一棟「原住民文化會館」，裡頭除了展示相關文物之外，會館的頂樓別有洞天，有接連到山上的步道和觀景平台，這裡比較少人會來訪，算是一處清幽的秘境。這天我也是亂繞誤入此地，發現這裡視野極佳，便找個涼亭，畫下眼前的「社寮橋」。

　　「社寮橋」與正濱漁港旁的「和平橋」，是和平島唯二的聯外道路。和平橋建於 1934 年，全長 75 公尺，是台灣最早的跨海大橋。社寮橋則位於海洋大學前，於 2015 年通車，並以和平島的舊稱「社寮」來取名。這座黃色的拱橋不論是從山上遠眺，或是搭船出海，都不難看到它的身影，為基隆顯著的地景之一。

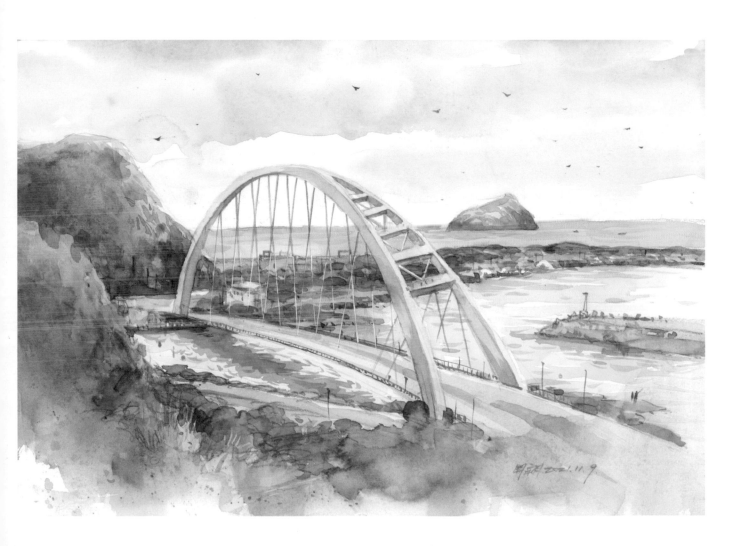

正濱漁市場

　　有天因為參與畫友的畫聚到魚市場寫生，這才知道正濱大樓後面還藏著一個魚市場。市場以鋼棚搭建而成，下方堆放了一些漁網，數名移工正在工作。碼頭邊有許多釣客，或坐或站，在港邊釣魚，港邊三三兩兩的停靠幾艘漁船，我挑了一艘看起來歷經大風大浪的斑駁漁船作為描繪的對象。釣客偶爾會走到我們這些「畫客」後方，背著手端詳，或是給予獨到的評價。

　　我一邊寫生，這時後方來了一位灰白頭髮的駝背老婆婆，她一邊稱讚我畫的好，一邊跟我閒聊。她笑著說，過去這個港邊停滿了漁船，漁業興盛，作業的工人佔滿了碼頭相當熱鬧，但現在因為「漁業枯竭」，所以漁船越來越少，顯得有點冷清。談話的過程，老婆婆似乎也有意識「漁業枯竭」這個用詞略顯專業，所以操著台灣國語重複了好幾次，雖然漁業枯竭是件令人擔憂的事，但從婆婆的口中說出，卻又有些違和的幽默感。

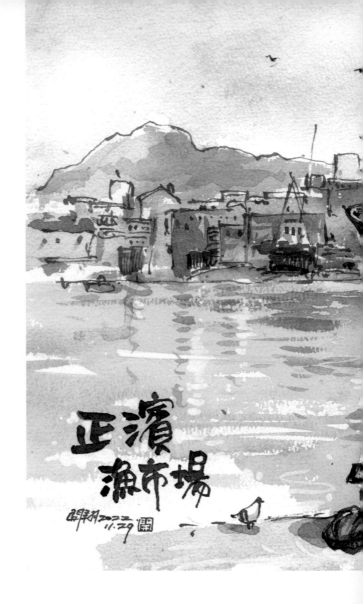

正濱漁市場

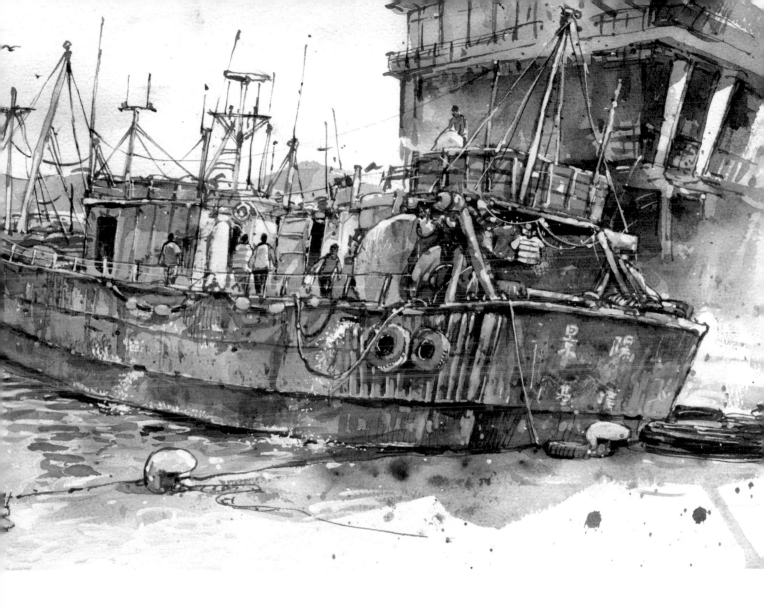

海上的「街屋」

　　魚市場的碼頭邊停靠了幾艘巨型的漁船，漁船上有一些打著赤膊悠閒聊著天的外籍移工，有些正搬運著物品、整理漁網，或是趁著天氣晴朗時做些日常瑣事。移工也不太在意路人的觀望，似乎早已習慣。

　　看著漁船，我忽然覺得漁船其實也很像我畫的「街屋」。船身斑剝的鏽跡與交疊的機械物件，讓漁船看起來像一座身經百戰的海上堡壘。隨意吊掛的衣物，顯示出一種閒逸與生活感。綁的七橫八豎的繩索，上面掛滿了各類衣物，遠看像是五顏六色的萬國旗。

　　對我們來說這也許只是艘舊船，但對移工們而言，這個不甚舒適的漂泊住所，也許已是他們勉強稱得上「家」的地方了。

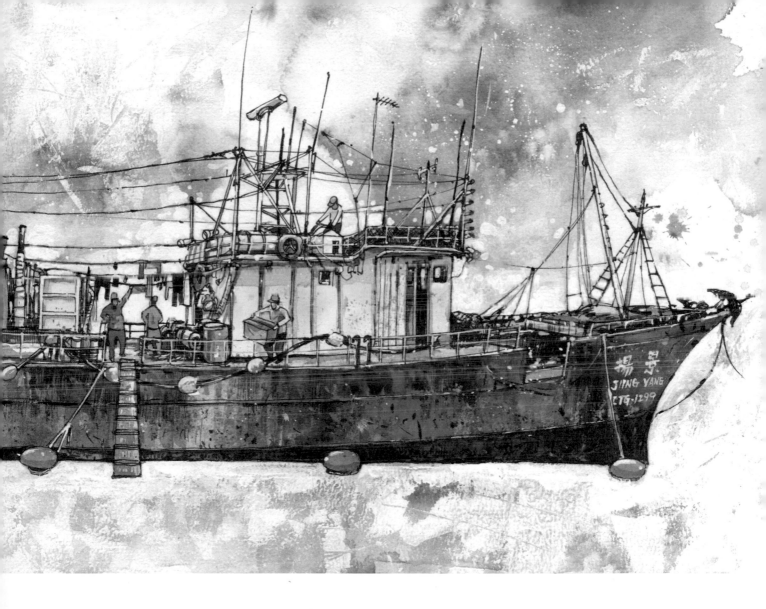

橋式起重機

　　到了基隆港邊，往海上望去，遠方便可看到數座色彩繽紛，外型如同「長頸鹿」般的巨型機具，令人歎為觀止。若是走近到碼頭附近觀看，更能感受到它的巨大。這個機具價格不斐，操作人員更需技術，它象徵了基隆早期貨運的繁盛，也是基隆特殊的工業景觀——它的名稱叫做「橋式起重機」。

　　有朋友說，遠遠看到如長頸鹿般的起重機，就像是好幾隻長頸鹿在向來訪基隆的旅客打招呼。但事實上，起重機在工作時，吊臂會呈現平行的姿態，沒有工作時，才會呈現「長頸鹿」的模樣，以前的碼頭工人戲稱這叫作「打鳥」。所以如果看到「打鳥」的起重機越多，其實也表示大多正在閒置，碼頭的貨運量已不如從前，心情悲喜參半。

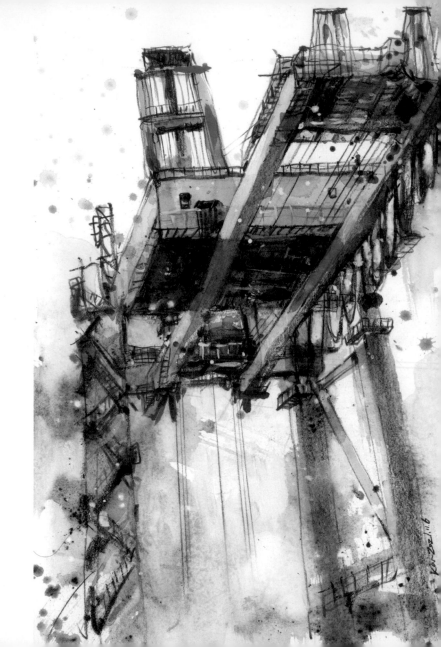

八斗子車站

　　這幾年，台東臨海的「多良車站」因有著美麗的海景，經媒體大肆報導成為流行的打卡景點。其實基隆也有一個有著無敵海景的「八斗子車站」，與多良車站並譽，有「南多良、北八斗子」的美稱。

　　深澳支線從瑞芳站經八斗子到深澳，曾經最遠可延伸到水湳洞一站。這條依山傍海的鐵路，曾被譽為是最美的鐵路支線。早期這條支線為重要的礦業鐵路，除了運煤之外，也兼具載客功能。但在北部濱海公路興建後，公路分擔了鐵路的運輸功能，鐵路客運也在 1989 年停駛。2014 年因應基隆海科館開館，設置了海科館站，深澳支線復駛。但因列車的噪音與柴油氣味造成周邊居民困擾，決定將列車怠速的地點移到不遠處的八斗子舊車站。列車在海科館下客後，會先駛至八斗子怠速，再提早三分鐘出發至海科館載客，沒想到這卻成了八斗子車站復駛的契機。2016 年，八斗子車站保留靠山側的舊月台，並增建靠海的月台，供遊客休憩欣賞海景，也就是我們現在看到的車站模樣。

　　會發現八斗子車站完全是一個巧合，八斗子這一帶已屬基隆的邊陲，再過去就是瑞芳，所以平時很少有機會到這裡來。這天在飄著綿密細雨的天氣，騎著機車往瑞芳一路前行，沿路在海邊取景，這時忽然看到路邊的平台上方，竟停靠著一輛列車？我趕緊停下機車，往階梯走去，這才發現原來這個外觀全然不起眼的月台，竟是赫赫有名的八斗子車站？因為載客數較少，列車只有三節車廂，車上的乘客藉著怠速的時間，紛紛下車，站在月台與壯闊的海景合照。

　　八斗子雖為基隆的地名，但車站卻位於八斗子與瑞芳的交界處，一旁的濱海公路可以同時見到「歡迎蒞臨基隆市」的路標與「歡迎蒞臨瑞芳區」的石碑。月台上在兩區交界處的欄柱上，也分別以黑鳶、象鼻岩的圖示來代表基隆與瑞芳，這樣的地理趣味也是值得觀察的細節之一。

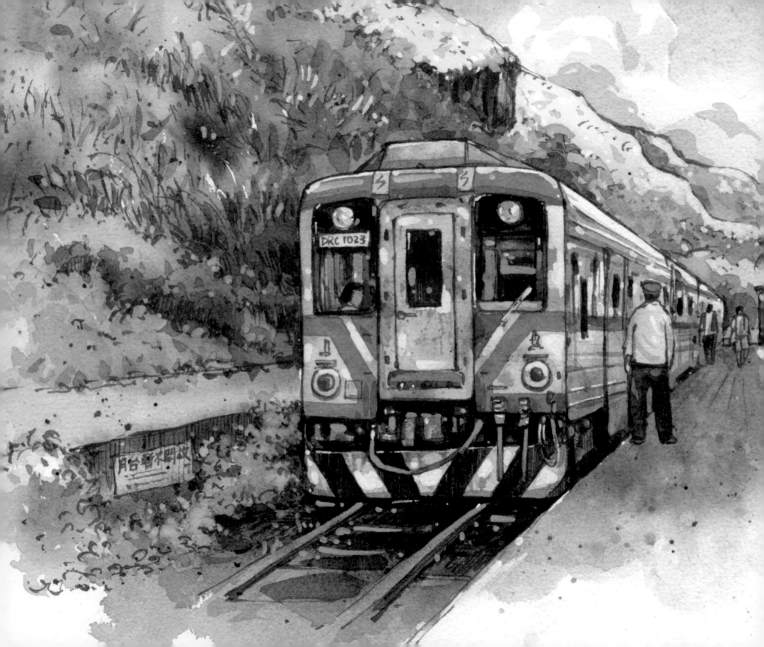

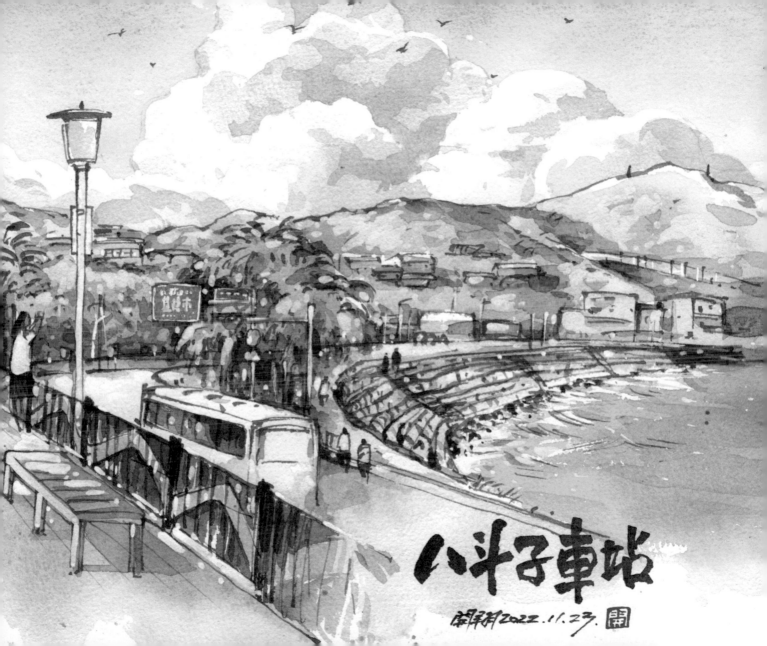

八斗子車站

庫屏翔 2022.11.23.

敦睦艦隊

軍艦對於基隆人來說，是十分「日常」的特殊風景。不若左營軍港，在人來人往的基隆市區裡就可清楚的看見軍艦的模樣，但通常軍艦都是停靠在軍營內，可遠觀卻難以企及。這次正好遇到敦睦艦隊停靠基隆，當然要把握機會一探究竟。

記得網路公告時間是早上九點開始登船，天真如我，打算九點再到現場，殊不知才騎車到附近，遠遠就已看到排隊的人潮，從西三、西四碼頭，綿延數百公尺至海港大樓，一時間覺得是不是全基隆的人都聚集到這裡了？

我與同學一同在偌大的碼頭內如「貪食蛇」般蜿蜒排隊緩慢前行。近距離觀看巨大的軍艦，震撼感十足，一旁也有許多表演活動，稍稍緩解排隊的苦悶。大約兩小時的等待，同學的小孩早已不耐煩，隊伍內也有不少家長不停在安撫自己失控哭鬧的孩子，排隊的人群中也不乏有許多長輩，頭頂著海軍圖樣的帽子，與大家共同參與懷舊的行列，看了十分感動。

同學為了孩子，只得壯士斷腕先行離開，留我獨自排隊堅持到登船，大約排了三個小時正式踏上軍艦的甲板。船艙內有固定的路線陳列相關展出，遊客可以在甲板上拍照留念，能看的不多，最後快速的走過一趟就下船了。

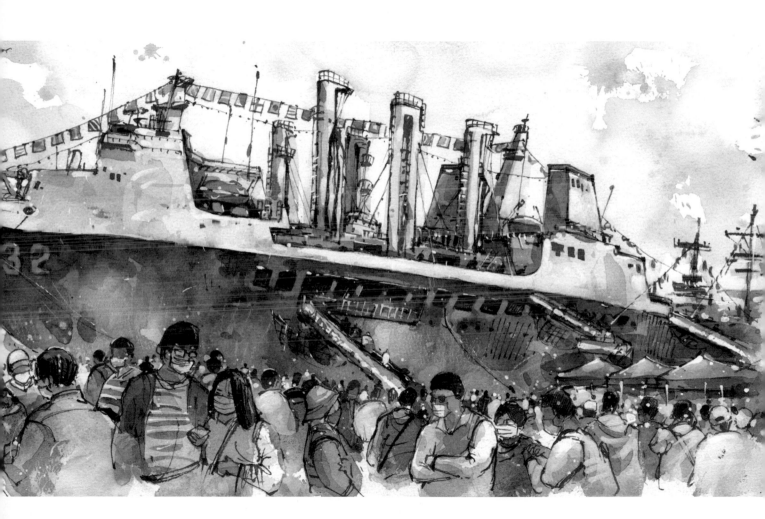

179

海釣經驗

　　自小到大，我對釣魚這件事一直是敬謝不敏的，除了恐懼動物在手中掙扎的手感，加上瞪得死圓的魚眼與張合的魚嘴，以及想像魚鉤從魚嘴扯下的畫面，讓我從未考慮嘗試釣魚這件事。但最近基隆的的同學提出了要搭船海釣的建議，我竟答應了跟他一起去嘗試這個初體驗。

　　出發當天，我們一行四人開車自深澳碼頭搭船。類似這種帶團出海釣魚的船家全台都有，區分季節、早晚、地區，能釣到的魚種各有不同，只要天氣許可幾乎每天都能出船。收費則分為釣手 1500 元，觀光客 500 元，但一艘船給觀光客的優惠名額極少，約三四名不等。

　　因為釣客眾多，預計五點出發的船，我們大約三點半就到碼頭等候了，只見港邊眾多老練的釣客，像是戰力展示一樣擺放著冰桶、釣具，各個來勢洶洶，這對我來說是一個完全陌生的世界。五點左右，大夥兒將裝備搬上船，這才發現船上的空間跟我想像的天差地遠。船隻的空間極小，中間的駕駛艙有些許的空間，下方有個可供睡覺的臥艙。釣客基本上是站在船的兩側釣魚，空間大約是兩人側身可過。船的後方還有一個廁所，以及一個供煮飯的瓦斯爐。

　　出發前船家會先收齊乘客的證件以及符合乘客數量的救生衣供海巡查驗，大約六點正式出航。當天的海象不佳，浪高約 2 公尺，航程相當顛簸，我與同學在他友人的慫恿下喝下一罐海尼根，大概是啤酒的味道讓我覺得反胃，沒多久便有暈船的徵兆，連船上的印尼移工都指我的臉說：「你這個很白。」但同學更嚴重，出航半小時便開始「捉兔子」，之後更是吐到不省人事先進了船艙。

　　雲層遮蔽了月亮，除了船身本身的照明外，海面一片漆黑，只能依靠遠方零星的漁船和城鎮的燈火判別地平線。船身隨著海浪擺動著，漆黑的海浪偶爾遮住遠方地平線的那排光點，不遠的山影頂端有個一閃一滅的光點，據說是基隆嶼的位置。

　　抵達釣點後，釣客紛紛武裝起來，準備與海面下未知的魚群搏鬥。原本打算大釣特釣的同學因為吐翻，結果原本打算看戲的我卻成了釣客。這次釣的魚是白帶魚，釣魚時會用一個魚形的鐵板作餌，前方有四個張牙舞爪的魚鉤。拋進海面後，魚線順著重量下墜，藉由下墜或收線時抖動釣竿，在不同的泳層試探哪裡有魚群。魚上鉤的手感十分明顯，感覺魚線緊拉後只要盡快將線收回即可。但偶爾鐵板上的魚鉤反勾到自己魚線的手感，會讓持竿者誤以為魚上鉤而收線，這有一個暱稱叫「爬樓梯」。整體來說海釣就是一直重複著將餌放進水中，試著把假餌動得婀娜多姿、動得美味可口，引誘魚上鉤便是。而這個不停對著漆黑的大海上下擺動釣竿的動作，彷彿是釣客正拿著大支的柱香向海神祈求著漁獲一般，有種弔詭的幽默感。

　　白帶魚釣起時，身上反射著銀白色的光，背鰭如流轉的絲帶，但魚嘴裡卻是如利刃般的尖牙，輕碰便會見血。這時要兩手並用，一手用「魚夾」夾住魚頭，另一手則將穿透魚嘴的鉤子反向緩緩扯出。這個扯出的動作大概是我覺得最不忍直視的一幕，每次都面露難色的摘下。

　　船上有位來台工作七年的印尼移工，大家喚他「阿力」。每每海面有浮到水面覓食的三點蟹接近船邊，大家便直喚「阿力阿力，漁網漁網」，他便會趕緊拿撈網將螃蟹撈起。阿力在船上放著印尼的電子音樂，被釣客開玩笑揶揄「聽不懂啦，換歌啦」，他反開玩笑的作勢要推釣客，卻也始終播著自己熟悉語言的歌曲。

　　大約凌晨 0 點 30 分，阿力用大鍋煮泡麵做宵夜，我東搖西晃的走去裝了一大碗，坐在冰桶上唰刷吃完。稱不上好吃，但在這種情況還能把東西吃下肚，而不是吐出已是萬幸。耳朵一直傳來引擎持續低週波的嗡嗡聲，不知是熬夜還是暈船藥的副作用，雖然意識清楚，明明船上放著動次動次的印尼舞曲，但五感是遲鈍的，有種恍恍惚惚的感覺。下半夜船上大概有一半的人都擠進了船艙，七橫八豎的塞在每個能躺的平面。

　　大約凌晨 4 點 40 分開始回程，飛濺的白浪打在臉上也毫不在意，遠方天空逐漸現出魚肚白，大約五點半左右回到了港邊。最後清點初次的海釣體驗共釣起了 17 隻白帶魚與 2 隻馬林魚，雖與同行友人 100 隻的成績是小巫見大巫，但也心滿意足。

　　仔細一想，也許人類天生就有狩獵的性格，在狩獵活動普遍不合法的台灣，大概也只有釣魚算得上是與動物生死搏鬥的一種狩獵行為，而握在手上的釣具就是與之搏鬥的武器。這也難怪進到釣具店，滿坑滿谷的釣竿彷彿是武士刀一樣，每把都有類似「龍之刃」、「炎刃」之類霸氣的名稱，視釣竿為「老婆」的，還有「三上」、「波多野」等女優的名稱。而釣魚收線的「紡車輪」其實就像電玩中的「護石」，隨著等級不同，戰力值也不同。用來作為引誘的釣餌其實就像「特殊道具」一般，隨對手的弱點給予不同的打擊效果，原來釣魚其實就像在打《魔物獵人》，難怪會有這麼熟悉的既視感。

Part 3. 基隆食記

　　基隆因為地形的關係，自古以來便容納了諸多族群，不論是駐軍的美軍、在碼頭工作的外籍勞工，或是從各地來基隆打拼的碼頭工人，這些複雜的文化背景相互融合，交織出豐富多元的飲食文化，許多小吃都有相當獨到之處。有句話甚至說「北基隆、南台南」，能與美食聞名的台南並稱，相信基隆在美食上一定有相當的自信。

　　我常在基隆在地的網路社群觀察，發現最多人分享的就是美食。有趣的是，下方的留言總會出現許多支持者，但也會有不少人回覆吐槽「這間味道變了」、「哪一家更好吃」，似乎在暗示自己才是更道地的老饕。這顯示基隆人對於美食似乎都相當有主見，每個人都有自己的小吃清單，每家店都有它的特色，也都有其支持者。能有這樣的飲食文化自信，我認為是相當重要的事。

　　當然，食物好吃與否相當主觀，尤其加入了情感「調味」之後，巷口的麵攤有時還比館子的大餐好吃。以下介紹的幾間店家，是我居住這段時間較有印象的店家，挑選幾間與各位分享。

李鵠餅店

每逢節慶必排隊的百年老店

我並不是一個喜歡排隊的人，所以通常看到排隊人潮都是避而遠之，這天單純是因得知這間店是名店，心血來潮想買點名產，便跟著隊伍「共襄盛舉」一下。

顧客隊伍綿延了近 20 公尺，橫跨了五六家店面，這一排就是 50 幾分鐘。網路上除了代購訊息之外，店家網站本身並沒有明示訂購方式，只能一邊排隊，一邊觀察前面顧客怎麼購買。正逢中秋節慶，每個顧客一買都是好幾盒，金額都是兩三千起跳，客人不斷湧入，鈔票也一直塞進收銀台，無暇整理，我都懷疑那個小抽屜是否塞得進那麼多鈔票。

抱著忐忑的心排到櫃檯，店員還算和善，很有耐心的回答問題。店家有預購代寄的服務，但所有預購都必須臨櫃購買，沒有網路服務，而且只收現金。可惜我身上只帶了一千多元，不能大買特買，最後只代寄了兩盒蛋黃酥給朋友。

排隊到最後忽然領悟，這些來排隊的顧客其實不是為了自己想吃，大多只是一種「心意」，為了朋友家人才願意不辭辛苦的花時間在這排隊，禮物獲得的過程越辛苦，代表愛的越深。這就像進香團的阿公阿嬤，其實他們東奔西跑四處進香，也不是為了自己，都只是為了家人求個平安，即使自己辛苦也沒關係。這樣想，排隊這件事好像也不那麼糟了。

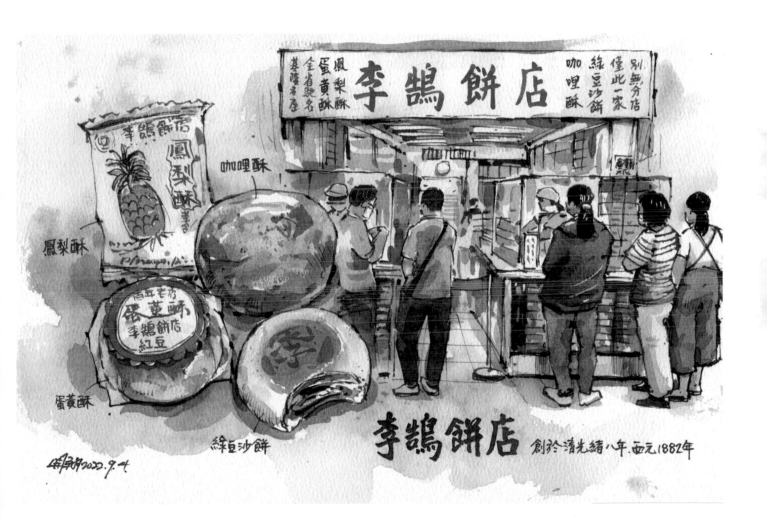

鳳梨酥

咖哩酥

蛋黃酥

綠豆沙餅

基隆名產 全省聞名 鳳梨酥 蛋黃酥 李鵠餅店 別無分店 僅此一家 綠豆沙餅 咖哩酥

李鵠餅店 創於清光緒八年·西元1882年

大白鯊魚丸

豆干包不是阿給

位於慶安宮對面的「大白鯊魚丸」是從 1948 年即營業的老店，會被吸引入內的原因除了這個霸氣的店名，又因紅底白字的招牌在夜裡泛著紅光，騎樓搭配了幾盞黃色燈籠，店裡則用數顆燈泡照的明亮，這樣的燈光搭配使得店面瀰漫一種浪漫詭譎的氛圍。

我隨意點了咖喱拌麵與綜合湯。拌麵麵體是烏龍麵，佐以幾根白菜，再粗暴的放下一勺濃稠近乎膏狀的咖喱醬，綜合湯則是四顆魚丸加上一顆「豆干包」。所謂的「豆干包」是基隆小吃特產，主要是將油豆腐從下方剪開，中間塞入醃製後的絞肉，再以魚漿封口，蒸熟後淋上甜辣醬食用。外觀與淡水的「阿給」十分雷同，差別在於阿給的內餡是加入冬粉，豆干包則是絞肉，若有機會來基隆，不妨來試試感受兩者之間的異同。

這些簡單又富有巧思的庶民美食好吃又暖胃，我總想著也許早期趕著上工的民眾，就是匆匆吃著這些美食，填飽肚子開啟另一個忙碌的一天。店前不時會看到往來的民眾，朝著對街的慶安宮門口合十一拜，像在跟神明致意打招呼，祈求平安。台灣人常說「有拜有保庇」，大概就是這種心情，讓大家對許多未知的事物都抱持著一種敬意吧。

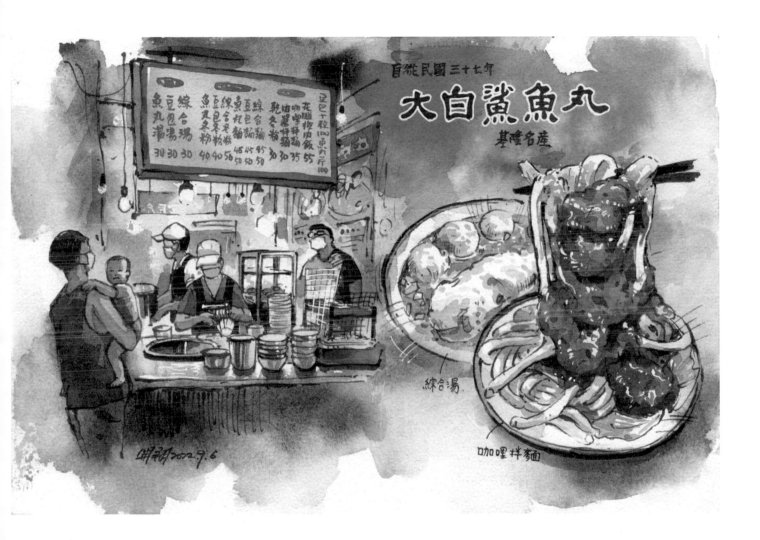

營養三明治

一份就讓你熱量爆表

　　廟口的這間「營養三明治」創立於 1961 年，在基隆也是相當有名的小吃，每每經過廟口，時常會見到大排長龍的遊客等著嚐鮮。除了廟口之外，七堵也有一間，口味略有不同，生意不分軒輊。

　　想像中的「三明治」本體應該是用吐司夾著餡料層層疊起的樣子，但營養三明治的外觀更像潛艇堡，包裹餡料的麵包本體是高筋麵團油炸的麵包。餡料十分單純，夾入了火腿塊、滷蛋、番茄、黃瓜，再擠上滿滿的美乃滋，滿到快把餡料淹沒的程度。老實說，依現在的飲食觀念，這樣「熱量爆表」的食材搭配可是跟「營養」兩字搭不上關係，招牌上的「延年益壽、強身補體」幾個字更是讓我嘴角微微上揚。但是當剛起鍋炸得金黃酥脆的麵包搭配餡料大口咬下，餡料與美乃滋在口中融合的微甜微鹹口味，還真的一種莫名的爽快感，直叫人把堅持的減肥計畫先丟到一邊，好好享受一下才行。這感覺大概就像我心情不好的時候，總想去麥當勞狠狠大吃一頓，有一種紓壓的快感。

　　至於為何會有這樣的食物產生，有一說是因早期來台的美軍思念家鄉味，跟在地人敘述後，店家運用在地食材東拼西湊而成的一種台式食物。而「營養」一詞，則是因當時美軍提供麵粉的資助，國家政策大力宣揚麵粉對身體的益處，使人產生「麵粉類食物就等於營養」的連結。不論真實與否，這類的食物似乎也展現出基隆因海洋的包容性衍生出的多樣飲食文化，不僅有各國的食物傳入，更交錯揉合成新的產物。基隆的美食百百種，若你來到基隆，一定有許多「待吃清單」等著去嚐鮮，但任憑你有再大的胃袋，這麼多美食也難在三兩天內都嚐盡，只好請旅人帶著一點遺憾離去，再找時間回來大快朵頤吧。

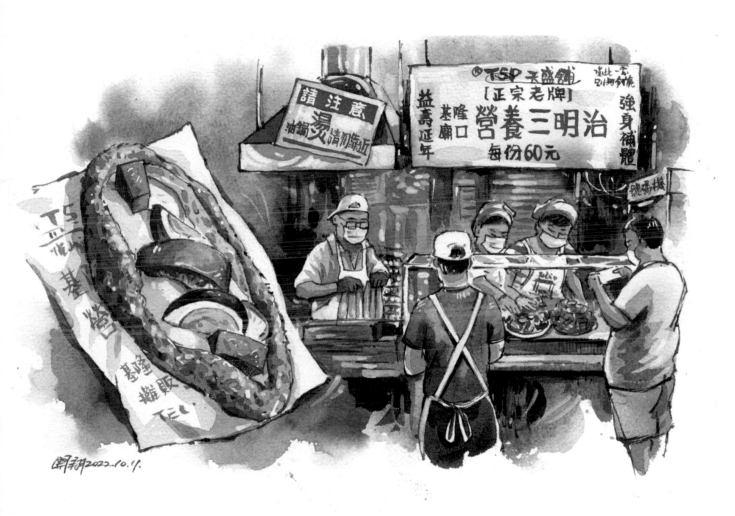

天天鮮排骨飯

排骨跟半熟蛋超誘人

　　基隆的孝三路又有「美食一條街」的美稱，看是要吃自助餐、麵食、飲料應有盡有。其中也不乏許多人氣名店，網路上甚至有「孝三路四天王」的稱呼，這四天王分別是「天天鮮排骨飯」、「廖媽媽珍奶」、「紅槽肉圓及魷魚羹」、「孝三路大腸圈」，其中天天鮮排骨飯更是讓遊客及在地人都趨之若鶩，每到用餐時，總是大排長龍。

　　天天鮮排骨飯深居巷內，簡單樸素的擺設，店內的桌椅不多，但就算從未吃過，光是看到溢出店家的排隊人潮就知道不容小覷了。客人太多，店家無暇一一告知，只在店門口貼了兩個紙條，分別寫著外帶、內用的排隊方式，但客人大多也能有默契的相互詢問，維持點餐的秩序，在這裡「不吵的孩子才有排骨飯吃」。

　　排骨飯的配料並不花俏，也就是高麗菜加酸菜，但炸得酥脆多汁的肉排和讓人吃過就難以忘懷的半熟荷包蛋，可是連在地人都能收服的經典美味，連《八尺門的辯護人》一劇中的主角都說他最愛的是「蝦仁排骨飯」。

　　外帶的客人大多是在地客，許多人一買就是好幾個便當，熟門熟路的還會提早用電話預約，不時聽到老闆問：「你是訂幾點的？還要再等一下喔。」內用的客人則需要眼觀四面，注意裡頭是否有空的位置可補上。有了位子，便可填單至櫃台結帳，老闆會視狀況提醒哪道菜可能要等一段時間，多數客人也都有等候的心理準備，即使久候也不太有太多抱怨。這時遇到一位大姐，微慍的到櫃檯跟老闆抱怨，說她的餐點很久都還沒來，外表不苟言笑的老闆第一動作不是道歉，而是問她點了什麼，翻翻菜單，回說「你比人家晚點餐，等下才輪到你」，

態度不卑不亢，客人也只能摸摸鼻子坐回座位。除了一邊裝便當一邊安撫客人的老闆，也有忙著送餐端湯，不時用台語喊著「燒喔！燒喔！」的店員大姐穿梭在人群中，後面廚房也約有兩三個不停備料的人員，要消化這麼大量的用餐民眾，如果沒有良好的團隊合作可是不行的。

每每看到這種巷內的老店總令人反思，在現今講求裝潢、行銷策略的商業環境下，還有許多這類謹守品質的店家依然廣受大家喜愛，實在是相當令人開心的事。

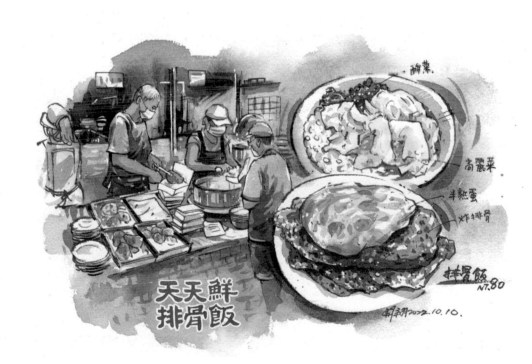

滷菜

高麗菜

半熟蛋

炸排骨

天天鮮
排骨飯

排骨飯
NT.80

南子翔 2022.10.10.

孝三路大腸圈

大腸圈不是糯米腸

　　初至基隆便聽說「大腸圈」與「吉古拉」是基隆不可錯過的特色小吃，許多人會推薦到孝三路的「孝三路大腸圈」嚐鮮。雖位在小巷內，每次經過總是大排長龍，若是假日前往，人潮更是驚人。

　　首次聽到大腸圈，腦子浮現的是一般香腸攤常有的「烤肥腸」，但基隆的大腸圈其實比較類似我們常吃的「糯米腸」（或稱大腸）。若要為兩者做個分別，大概是大腸圈的體積比較大，口感也較為紮實，糯米帶有油蔥酥與豬油的香氣，裡頭沒有放入土豆。一般的糯米腸單吃存在感較為薄弱，通常要與香腸相得益彰，但大腸圈單吃就很有份量，只要蘸些醬油膏或是甜辣醬就可大快朵頤，完全可充當主食。孝三路大腸圈使用真正的豬腸衣，以人工填入蒸煮過的糯米來製作，也許是材料關係，咀嚼時，完全沒有像過去吃糯米腸會有咬不斷嚼不爛的情況發生。

　　至於「吉古拉」這個小吃，我第一次聽到也是霧煞煞。但其實吉古拉一詞是源自於「竹輪」的日文發音「ちくわ」（chikuwa），所以嚴格上來講，「吉古哇」可能會更接近原來的發音。也不知從何時開始以訛傳訛，但現在的名稱念起來順口，聽起來也可愛，倒也未嘗不可。雖說吉古拉名稱源自於竹輪，外觀也類似，但基隆人可不認為吉古拉就等於竹輪。兩者雖然都以魚漿製造，但吉古拉是以純魚漿製造，外觀看起來較為乾癟，但很有嚼勁。竹輪則會加入樹薯粉、蛋白等物，外觀與口感都較為厚實有彈性，接近魚丸之類的食品。

　　除了大腸圈外，這裡的豬雜（或稱「黑白切」）也相當有名。菜單上寫著豬心、豬肺、軟管、硬管、豬肚

帶……等許多沒聽過的豬雜名稱，也是許多饕客喜歡的選項。其中各地都有的豬血湯，這裡則加入了些沙茶和韭菜做提味，喝起來有點類似鍋燒意麵的湯頭。

而在附近不遠的孝二路 93 巷內還有一間「菊姐大腸圈」，兩者其實是兄弟分家，據說口味一樣好吃，也略有其巧妙的差異。若不想人擠人，後者也是一個不錯的選擇喲。

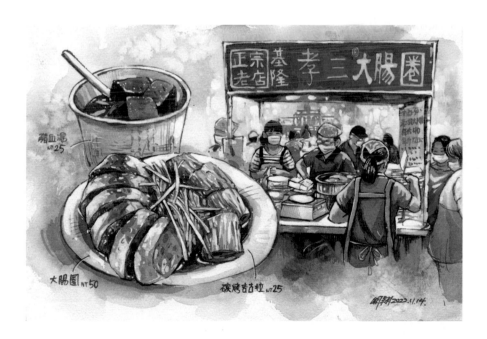

活力站蒟蒻屋

雞排和刨冰混搭的冰店

住在基隆的國中同學特別帶我到這間冰店嚐鮮，他說這間店是在地名店，非假日都已是大排長龍，更別說是假日前往了。果然，一到店門口，便已見到排隊的人群，門前停滿了機車，有些是在地客人，帶著安全帽就走進店家點餐了。

負責櫃檯點餐的大姐要應付大量的客人，嗓門大，點餐更是快狠準，一點不拖泥帶水，雖不會催促顧客，但散發出的強大氣場還是增加了我點餐的壓力，早在排隊時便趕忙觀察客人是怎麼點餐？不斷抬頭張望，思索刨冰準備叫哪幾樣料，深怕自己的三心二意造成店家和客人的困擾。

這天點了一碗刨冰，選擇了芋圓、薏仁、大豆、蓮子做配料，盛冰的容器比臉還大，配料相當實在，一碗只要 70 元。另外又點了一杯招牌蒟蒻綠豆湯，兩者的調配真是清涼消暑。但真正令我吃驚之處，其實是這家店竟然還可以點雞排！剛炸完多汁酥脆的雞排，份量比市面上還大，放進口中因其溫度太高，還得不斷地吸吐空氣小心咀嚼，深怕燙傷了嘴，不時還舀上一口冰來降溫，畫面頗為滑稽。這種又冰又熱、又甜又鹹的交互衝撞的極致感受，大概也是吸引眾多顧客前來的原因之一吧。

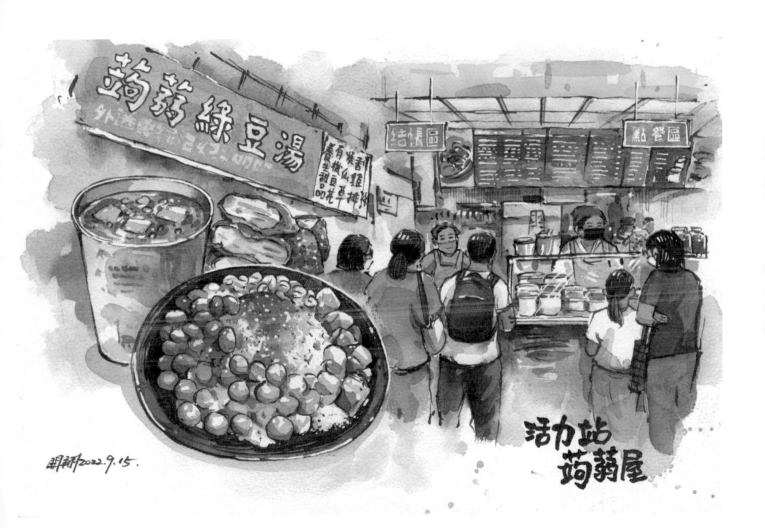

義美石頭火鍋

每次去必排隊的在地名店

　　有天在信二路上遊走時，忽然看到排隊的人龍，延伸了將近 50 公尺。我順著排隊的源頭探去，發現大家排的是這間「義美石頭火鍋」，聽說是基隆在地知名的老字號名店。當時夏季的營業時間是下午四點半開店，店家正準備拉開鐵門，門前的人群早已蠢蠢欲動，待鐵門拉起時，人們有秩序的慢慢湧入了店中，這一幕令我印象深刻，心想我一定要找時間來吃看看。

　　沒過幾天，我避開人群挑了用餐離峰時間前往，因我是一個人用餐，很幸運不用等就有位置了。店員領我到二樓的座位，嵌在桌面的鍋子尺寸讓我嚇了一跳，原來這裡通常是三五好友一起來用餐，鮮少獨身客來嚐鮮，所以只有大的鍋子。

　　火鍋的配料是自助式的，一旁有個開放式的冷凍櫃，架上不同的色盤代表不同的價錢，價格區間為 15 至 95 元間，我隨意挑了一些放在桌上。沒多久，店員拿著一個半圓形的鐵罩遮住鍋子周邊，放入洋蔥爆香，頓時滋滋作響香味撲鼻，再把肉類炒到半熟另外裝盤，之後倒入高湯，再把蔬菜配料通通放進去就完事了。這場聲音與香味的「秀」，著實大大的提升了客人的期待感。

　　餐廳裡各桌充斥著聊天聲，只有我一語不發不停的將食物塞入口，一旁的客人大概會以為我是不是餓壞了。食材的部分相當新鮮美味，湯頭也清甜甘口，加上沙茶更是美味，先炒過的牛肉涮過再吃，口感還是十分滑嫩。喜歡吃蛋餃的我，過去都是吃超商賣的冷凍蛋餃，這大概是第一次吃到這麼新鮮扎實的，心想原來這才

是真材實料的蛋餃呀。聽說來這裡一定要先點「乾魷魚」請店家一同爆香，更不能錯過同是在地特產的「蛋腸」。其他的餃類和海鮮都是不可錯過的新鮮食材，但我的肚量有限，只好列入再訪清單，心想改天一定要再揪朋友再來吃一頓。這大概是我人生中少有記憶點的火鍋店，一定可以排入前三名，非常推薦給大家。啊～寫到這裡，又開始想念那甘甜的湯頭和沾滿沙茶的火鍋料了。

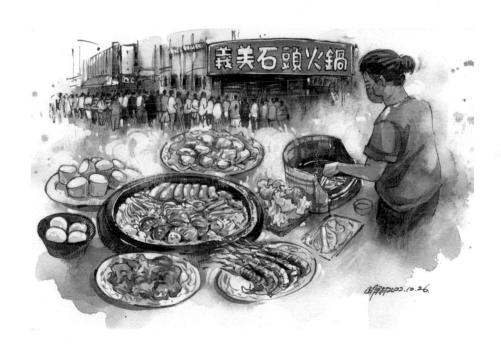

廟口「放屁豆」

口感出乎意料的特別

　　基隆廟口附近有一攤古早味零嘴「炭烤豌豆」，攤子位於愛二路和仁三路口頂呱呱餐廳前面，有時則擺放在廟口夜市裡。賣豌豆的阿婆從 14 歲開始經營這個小攤，至今已經賣了 50 幾年，現在則由孫女來幫忙。因人們認為吃豌豆會有助於放屁，所以「放屁豆」這個有趣的名字也就不脛而走了。攤子的外觀十分不起眼，連招牌都沒有，走近只見攤子上放了一個鐵製的爐具與堆滿整桌的豌豆，我便認定是這了。

　　炭烤豌豆的製作過程首先要先將生豌豆浸泡過鹽水，風乾之後放進特製的方形鐵籠裡，在炭火上以大火翻烤約十分鐘，確保每顆豌豆受熱均勻。炭烤的火侯要大，烤出來的豌豆比較好吃，火侯若太小，烤起來的口感則會比較乾硬，但火侯太大容易烤焦，所以持續的翻烤和掌握火侯也是一門學問。烤完之後的豌豆會放在原先用來裝蛋糕的保麗龍盒，裡頭鋪了布做保溫。

　　我抱著嚐鮮的心情買了一包，一包大概拳頭大的份量，售價 50 元。最初並沒有太多期待，沒想到一吃驚為天人，原以為口感可能如市面上賣的炭烤黑豆那般堅硬，但沒想到竟是軟彈的，外皮咬破會有「啵」一下的口感。豌豆的大小適中，咀嚼起來沒有太大的負擔，很適合牙齒不好的我。味道就是單純甘甜微鹹的豌豆味加上濃郁的炭烤香味，溫熱的時候更好吃，越吃越順口，不自覺就一直將豌豆塞進嘴裡。

　　某天我拿著畫去了一趟攤子，豌豆攤的孫女看到我的畫直說畫得太像，但抱怨我把她畫太胖。剛好遇到阿公來幫忙顧攤，阿公說，會叫放屁豆不是因為會放屁，而是因為炭烤的時候會發出「啵」的聲音，加上吃的時

候也會有啵的口感，所以稱放屁豆。又說，過去過年時，豌豆要用洗澡的大浴盆來裝，一天至少要烤三個浴盆的量，烤了三天手就舉不起來，最高紀錄有人一次來買了 2000 元（400 包）。一邊說做這個太辛苦了，現在沒人要做了，話語中一邊流露出對攤子的自豪與不捨。

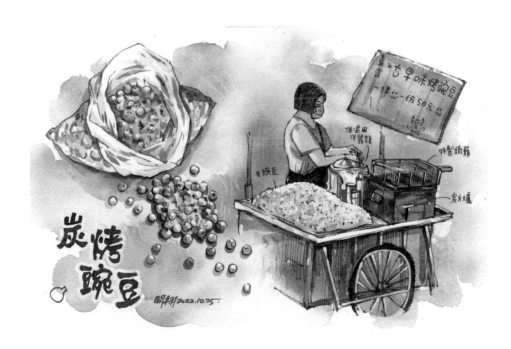

三坑菜頭滷

菜頭滷不是關東煮

這間位於三坑車站附近的小店，深藏在巷內又沒有招牌，卻吸引了大批慕名而來的饕客，甚至連前市長林右昌與知名網紅蔡阿嘎都曾大力推薦，被譽為是基隆的隱藏版美食。

菜頭滷與關東煮貌似相同，但卻有著天大的差別，若是跟基隆人說兩者是相同的東西，基隆人可是會大翻白眼。日式關東煮裡頭主要多是魚板、黑輪、甜不辣之類的加工食品，但菜頭滷的本體其實是俗稱的「豬雜」，也就是豬心、豬皮、豬腸，豬肺、軟管、肝連……之類的豬的器官。當然也有如關東煮的配料，如豆腐、蘿蔔、甜不辣，但也只佔少數。湯頭的部分，因為鍋裡有豬肉以及蘿蔔，吸滿食物精華，所以鮮甜中又帶有點腥味，這味道可是會讓饕客十分難忘。

藍色的店面平實無奇，店面不算大，除了灶台前的「VIP」座之外，店內約莫還有兩三張桌子，門口站滿等候點餐的顧客，顧客須自己找到座位之後再行點餐。店裡主要有三個人在工作，一位先生在後方備料，用大桶將備好的料倒入灶台的大鍋內。店內沒有菜單，顧客只能指著大鍋裡的品項直接跟老闆點菜，老闆隨即用夾子或湯匙將肉夾入碗中，再豪邁的以手壓在食物上方，將碗內多餘的湯汁瀝回鍋中。旁邊一位阿姨則是負責將肉切作小塊，手裡不斷忙碌著切菜、裝盛，根本無暇招呼客人。

這天，同為屏東人的同學找我一起嚐鮮。老實說，我這個屏東人還真的沒聽過什麼「菜頭滷」，尤其同學說要帶我去吃「關東煮」，讓我一開始的就抱著吃關東煮的心情去面對。當我看到滿鍋的豬雜，心裡還嘟囔怎

麼都沒有我想要吃的？之後上網查了資料才知道其中差異，這才發現自己的無知。想到當時坐在灶台邊的白髮婆婆，面前的碗內盡是豬雜，原來她才是真正的行家呀。

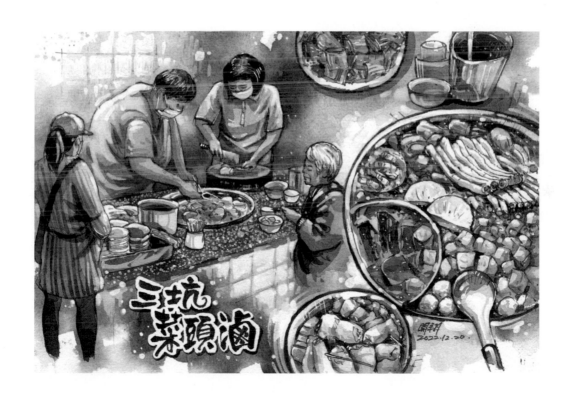

夏一跳燒仙草

自助式佛心價的人氣名店

　　大約 12 月底左右，基隆迎來寒流，連續幾天氣溫常在 10 度以下，在室內整天開著暖氣，出門則要把自己裹得緊緊的。

　　這天經過愛二路和仁三路的交叉口，看到一個燒仙草攤子，攤子的招牌十分獨特，除了綠色招牌之外，寫著「蜂蜜茶」的黃色招牌在夜裡更顯得醒目。有趣的是，攤子的旁邊圍了一群人，每個人手上都拿著一兩個白色保麗龍杯子，彷彿什麼神秘的宗教儀式。我湊身向前，這才發現原來這個攤子是採自助式的，攤前放著一桶桶的配料，客人要自己先拿杯子舀料，最後再交由老闆娘倒入燒仙草。其實客人那麼多，老闆娘根本無暇抬頭理會，光是接過手上的杯子裝入仙草就已夠兵荒馬亂了，旁邊還有一人幫忙包裝和收錢。

　　我鑽進人牆的空隙拿了空杯，跟著排隊的隊伍向前，每種配料在燈光的照射下都令人垂涎，除了價格較高的花生有貼上標籤「最多四匙」之外，其餘都沒有限制，相信許多人都跟我一樣，一不小心就裝超過半杯，幾乎快沒位置能裝燒仙草。而且大杯的燒仙草竟然只要 40 元，難怪吸引了大批顧客頂著冷風都要爭相排隊。這時老闆娘的手停了下來，大家面面相覷，原來是仙草舀完了，正在等人送過來。沒多久，有人用機車載了一大桶仙草，傾盆倒入後，老闆娘又開始機械式的動作。

　　好不容易輪到我，為了嘗鮮，我又加點了蜂蜜茶和仙草茶，老闆娘只得停下流暢的動作，另外幫我裝盛飲料。但因為太心急，把一杯仙草打翻，撒的到處都是，這讓我覺得相當不好意思，覺得自己打亂了老闆娘的工

作流程。但說也有趣，其實客人那麼多，店家在冬天大可以停賣冷飲，專心賣燒仙草就好，但店家還是願意提供這樣的服務，這背後似乎也感受到店家服務客人的心意。

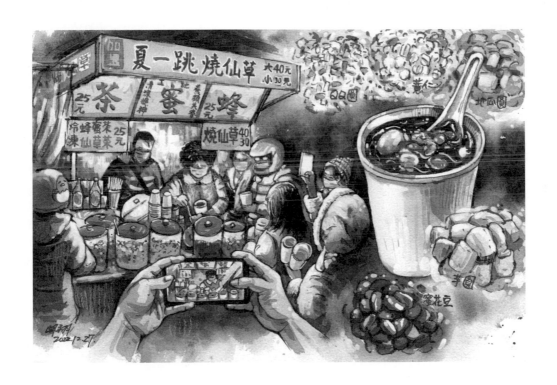

深夜的暖胃餐車

頂難忘的味覺記憶

　　第一次造訪崁仔頂魚市，在慶安宮前看到一台賣麵的改造機車，小小的工作桌面擺滿了飲料和食材，可見生意多好。我特別喜歡裝肉燥的陶爐，老闆娘將鐵罐飲料靠在一旁加熱，如此便能供應客人溫暖的熱飲。賣的東西十分簡單，不外乎就是油蔥麵、滷肉飯之類的小吃，也可加點吉古拉、油豆腐之類的小菜，不需繁複的料理過程，簡單快速就能在寒冷的夜裡溫暖每個勞動者的腸胃，提供他們工作時的力氣。

　　老闆娘完全是一人作業，煮麵的動作沒停過，一邊要送餐、收錢、拿櫃裡的香菸、聽顧客的點餐，難得有閒要趕緊收碗洗碗，彷彿八爪章魚一般。許多熟客會自己翻找冰桶裡的飲料，並把零錢放在桌上，甚至主動幫老闆娘順手整理桌上的空碗。老闆娘就算忙，也會回應顧客的寒暄，絲毫沒有不耐的口氣，從這些小細節都可以看出老闆娘與顧客們的深厚情感，宛如崁仔頂深夜提供眾人溫飽的「加油站」。

　　我吃了一碗滷肉飯加滷蛋，加上一碗餛飩湯，滷肉飯的澆頭吃得出一些碎瘦肉，餛飩是老闆娘現包現煮。對於我來說，這樣的小吃好吃與否早已不重要。在寒冷的夜裡，伴隨著麵攤瀰漫的水蒸氣，一口口吃下溫熱暖胃食物的那種滿足感，大概就奠定了我對崁仔頂市場的味覺印象。之後每次造訪魚市，我也必定都會來光顧。

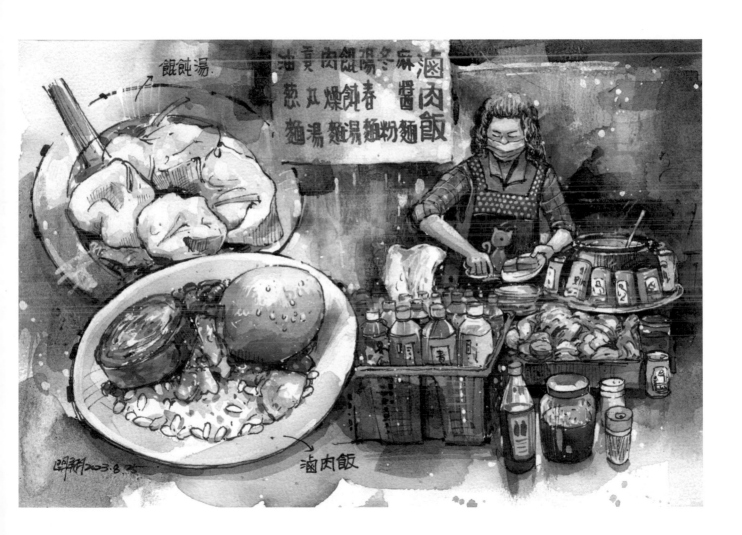

阿國碳烤燒餅

不可錯過的銅板小吃

　　走出基隆車站，前方老舊的樓房可看到一面紅色的招牌，用篆書字體寫著「阿國碳烤燒餅」。店面裝潢並不起眼，騎樓的地板散落了燒餅的芝麻，整個地板踩起來油油膩膩的，但從擠滿的排隊人潮看來，就知道這間店不容小覷。

　　櫃檯的人員大約一至兩人，店內也有兩三人互助將麵團送入烤爐，因為空間不夠，騎樓還有員工坐著板凳在捏麵團，可見生意有多好。除了排隊的人龍之外，也不停有在騎樓行走的旅客穿梭其中，構成車站前一抹熱鬧的風景。

　　店家賣的品項也就五項，每種都是便宜的銅板價。三角餅是老麵發酵，十分有嚼勁，烤餅也充滿香氣，烘烤適中不乾口，餅上撒的芝麻不僅增加了香氣也增添了口感，不論是甜的或鹹的都相當好吃。我因為時常在車站一帶覓食，若碰巧看到沒有人排隊，常常會去買一兩個當作甜點，也算是我對基隆重要的味覺記憶。

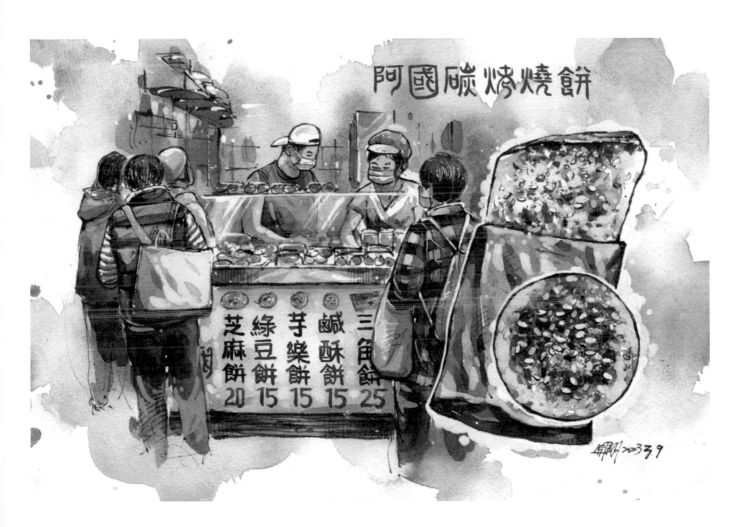

金龍肉焿

一飯一焿不敗組合

一碗魯肉飯加上一碗肉焿，很快的可以滿足每個飢腸轆轆的靈魂，這樣的組合看似簡單，其中卻蘊藏許多學問，堪稱台灣小吃的代表食物。

對於我這個南部人來說，初到基隆喝到當地的肉焿便感到相當不同，主要是因為南部的焿湯比較濃稠，基隆的焿對我而言，比較像是「湯」的口感，但依然好喝，不分軒輊。另外在白飯淋上澆頭這種吃法，在南部通常稱為「肉燥飯」，澆頭除了肉燥之外，還會有少許的肉鬆。但基隆這裡則稱「魯肉飯」，雖沒有肉鬆，但魯肉相當美味，不僅有油膩的豬皮，也參雜零碎的瘦肉，口感層次相當豐富。

基隆在地有不少以魯肉飯著稱的店家，不論是廟口的天一香、安一路的小文，各家都有擁護者。其中在三沙灣經營了 40 幾年的金龍肉焿便是箇中翹楚。金龍肉焿店面有一個巨大的白色招牌，斗大的紅字相當醒目，據說早期還只是一般的小攤車，現在已經是有冷氣的店面，而且從許多細節觀察，也能感覺到店家對設計美感的要求。

除了標準的一飯一焿組合之外，許多人更大推豬腳肉，若不早點前往，很快就被饕客點完了。當然除了豬腳肉之外，還有吉古拉、滷豬血等小菜。如果遊客想要一餐就想吃到數種基隆當地小吃，金龍肉焿會是很好的選擇。

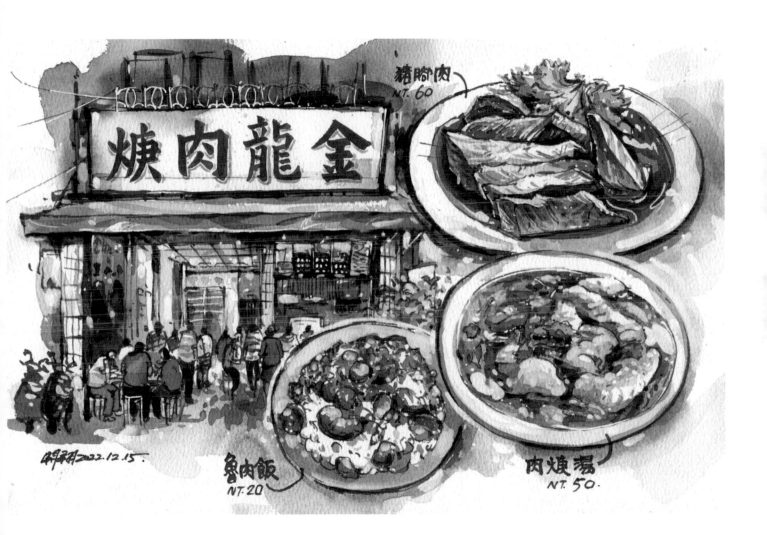

金龍肉焿

豬腳肉
NT. 60

魯肉飯
NT. 20

肉焿湯
NT. 50.

麵茶攤車阿伯

抓寶系的隱藏攤販

在基隆住了一陣子，我也會加入一些網路社群，除了可以了解在地人關心的事物，同時也收集一些可供創作的素材。在網上「潛水」了一陣子，發現基隆人特別喜歡分享美食，其中也會分享一些神秘的攤車，這些移動式攤車並無固定的營業時間與行進路線，想遇到完全憑運氣。也因為實在太難得，宛如「寶可夢」的抓寶遊戲，被網友譽為「抓寶系」的隱藏攤販。其中有騎著三輪機車的客家燒麻糬、海洋廣場的燒肉粽單車阿姨，還有這位傳統麵茶手推攤車的阿伯。

有次騎車行經田寮河一帶，餘光瞥見路邊推著麵茶攤緩慢前行的阿伯，我隨即將機車靠邊，以兩腳倒退的方式後退至攤車，因為太過突然，心臟還不停噗通的跳著。

老闆只賣麵茶及太白粉兩種口味，只見老闆將麵茶粉舀入紙碗中，接著用一旁特製的長嘴鋁製茶壺，將滾燙的熱水從壺嘴倒出，在空中畫成一道弧線，恰到好處的倒進碗裡，這套宛如「印度拉茶」的熟練手勢是顧客最想捕捉的畫面之一。攤車行進時，煮沸開水所響起「嗶嗶聲」，也是許多人對麵茶攤車的聲音記憶。

老實說，我原本以為麵茶吃起來是像米漿一樣的濃稠飲料，但當熱水與麵茶分充分攪勻之後，呈現黏稠的膏狀，像甜點一樣用湯匙舀著吃，味道有些鹹甜的口感，聽說麵茶的製作過程中加入了豬油翻炒，也因此有多層次的味覺口感。早期的零食似乎就是這樣，成本低的澱粉食物，內容物也不需太複雜，孩子就可以吃得開心。期間有許多顧客來買給孩子嚐鮮，也許買的是一種體驗，吃的是一種回憶吧。

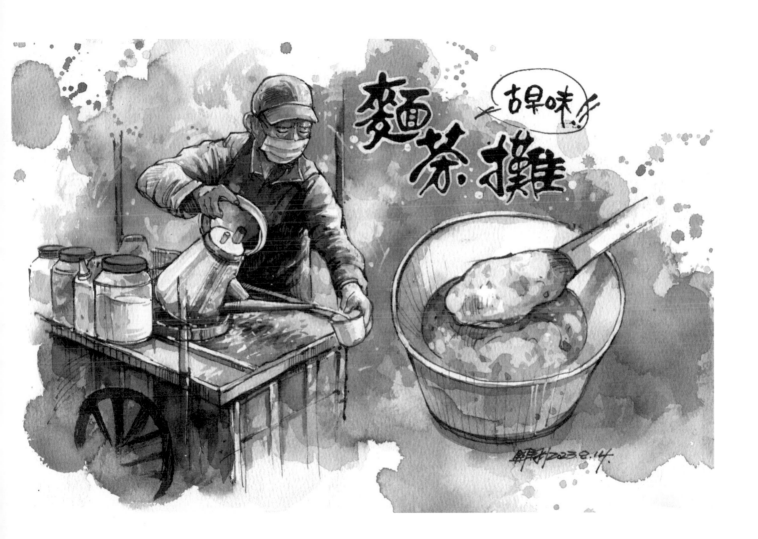

崁仔頂炭烤三明治

飽足感十足的深夜點心

　　初至基隆時，發現基隆的早餐店似乎都有賣「炭烤三明治」這個品項。特殊之處在於，店家會將吐司用炭烤的方式烘烤，使吐司本身就有一股炭烤的香氣，而且店家十分貼心，會將吐司切成一半，讓顧客便於入口。這與我們屏東很不同，屏東的早餐店大多都是兩片吐司夾上餡料這種一般作法，很少會重疊好幾層，基隆的作法比較類似「總匯吐司」，但總匯吐司會延對角切成四塊三角形，並各插一根牙籤來固定。所以像炭烤三明治這類多層次、餡料滿溢而出，近似漢堡的食物，讓我印象十分深刻。

　　而基隆的炭烤三明治名家也有許多，不論是「素志久」、「三多一吉」、「崁仔頂炭烤三明治」，每家都十分好吃，各有擁護者。而且最有趣的，炭烤三明治在基隆竟是一種深夜點心，早期是從宵夜攤演變出來的，這不禁令人莞爾一笑，覺得在深夜還吃如此熱量爆表的點心，真是一種充滿「罪惡感」的美食呀。

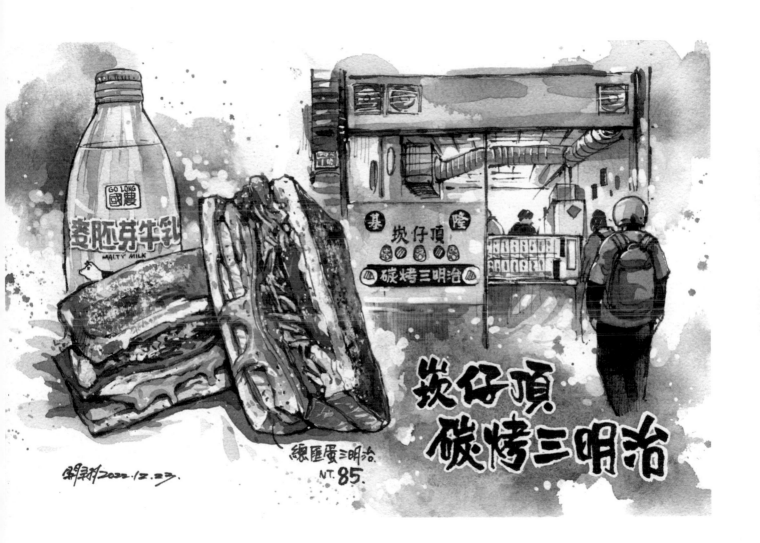

麥胚芽牛乳
MALTY MILK

基隆
崁仔頂
碳烤三明治

崁仔頂
碳烤三明治

總匯蛋三明治.
NT.85.

關玉村 2022.12.23.

Wind 像風一樣

深居在小巷的創意料理

　　某日週末中午，同學介紹了一間創意料理，我延著仁一路前行，看到福虎橋後右轉進入月眉路。這條不寬的小巷兩旁皆是住家，我不停懷疑這裡真的會有餐廳嗎？過了一會兒抵達導航地點，外表低調完全沒有餐廳的感覺，前方擺滿了植物與盆栽，被植物簇擁的大門旁掛著一個小牌子，寫著店名「像風一樣」，這時我才確定自己沒有走錯地方。

　　走進門內是一個平房小空間，四周擺滿販售的花盆，往後走是一個二坪左右的小庭院，舉頭所見之處都掛滿了植物，盆栽上都會掛著小牌子，除了寫上價格，還會寫著如「土乾澆水、散射光佳」的字樣，提醒顧客照顧的方式。庭院一旁的鞦韆上放著一隻大熊布偶，打開一旁的門才是餐廳本體。

　　一樓主要是櫃檯和店家工作的空間，一進門便看到老闆正在製作著苔球。老闆留著兩撇八字鬍，外表有些粗獷，聲音卻十分溫柔。我問老闆每天應該要花很多時間整理植物吧？老闆說每天大約四點就要起床，到山上的小農地整理植物，但也都習慣了。我想，會這麼用心整理植物的人，內心應該都是相當溫柔的。這種細膩也表現在店裡，店內的擺設相當細心，牆上掛著一塊澳洲地圖，對應著地圖貼著一些旅遊相片，老闆說他曾經在澳洲自駕旅遊，待了五年。他形容，許多攝影是把不起眼的景色拍得很驚艷，到現場看卻十分反差，但澳洲卻是相反，因為澳洲的風景實在太壯闊了，相機怎麼拍都無法拍出那種震撼感，我說有這麼精彩的經歷怎麼沒有打算寫成書，老闆靦腆笑笑說自己的文筆不好。

　　我沿著窄窄的老舊磨石子階梯走到二樓，這裡的用餐方式是採全預約制的，預約時僅選擇 A 套餐或 B 套餐，餐點是由老闆娘所主掌的創意料理，依兩道前菜、湯品、石花凍飲、主餐、飲料、甜點的順序送上，每道菜光是擺盤就相當吸引人，餐點更是精緻美味，讓我這個莽漢都不禁翹起小指細細品嚐。整套餐點用完覺得相當舒適，但除了餐點之外，更多是店主一家三口營造出的像家一樣的溫暖氛圍，讓用餐時可以不疾不徐，感到相當的自在，非常舒服的用餐體驗，推薦給大家。

「三公」

最接地氣的提神飲品

孝三路鄰近基隆港邊，是基隆在地有名的美食一條街，從地理環境來觀察也不難想像。在 5、60 年代基隆港邊就業機會多，聚集了許多碼頭工人、貨運司機、報關行行員，以及從中南部北漂的島內移民。這些人下工後需要吃東西，碼頭邊自然就聚集了許多美食店家。

當時的工人是輪班制，下工後不能走太遠，當大家吃飽卻還未到上工的這段尷尬等候時間，總是要找地方消磨時光。這時沿著孝三路走到巷底，便有許多聚集的茶店仔或小吃店，可以在等待的時間聊天唱歌小酌幾杯。至今，在基隆街上遊走，即使是上午，就可在許多小吃店前看到已喝得醉醺醺的顧客。

而這類有賣小菜、麵食又有供酒的店家有個稱呼叫「散飲攤」，店家提供一種特殊的提神飲品，主要是以「保力達 B、紅標米酒、維大力」這三種飲品調和而成的調酒，有「三公」的稱呼。保力達的味道較甜，米酒酒精含量較高，維大力則是提供氣泡的口感，喝起來略像帶酒味的感冒糖漿。到散飲攤可以各點一罐來自己調和，或只點一杯，但通常這是店家自己先調好，酒味較重。這三種飲品的組合又可延伸出不同的搭配，例如「白馬」就是維大力加米酒，顏色較淡，「黑馬」則是米酒加保力達，顏色較深。

至於為何叫「三公」，有一說是工人會戲稱要去「拜三公」作為飲酒的「暗號」，又有一說是認為「三公」音同台語的「三光」（sam-kong），是自嘲喝了酒之後酒醉迷迷糊糊，比「兩光」多一光。但不論是何者，都可從這杯在地特調的稱呼中，感受到工人們的隨性與幽默。

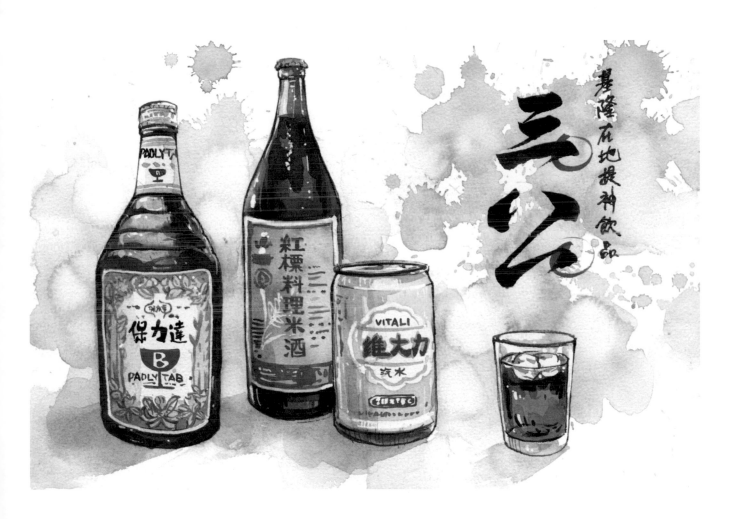

基隆在地提神飲品

三公

Part 4. 探尋基隆街屋

　　每到不同的城市，除了紀錄當地有名的名勝古蹟之外，我更喜歡在大街小巷遊走，觀察在地的生活樣貌，同時也找尋具有特色的街屋。抬頭觀察取景拍照似乎已變成一種生活習慣，慢慢就會培養出「街屋雷達」，只消一眼便能捕捉適合入畫的房子。

　　基隆的地理條件充滿特色，這是否會在無形中形塑成基隆人的性格？這也令我感到好奇。畫面中三張直幅的街屋，正好分別是出現在海、城、山三種環境的房子。左邊的鐵皮建築在正濱漁港旁，醒目的彩繪起重機成為遊客爭相拍照的對象，建築本身堆疊的盆栽、梯子、加蓋雨棚，都增加了強烈的生活感。中間裝飾華美的街屋則出現在市區，因營業的需求加裝了醒目的招牌，從街屋立面上精彩的裝飾，不難感受到早期屋主的美學素養與城市低調含蓄的文化底蘊。而右側有著苗條腰身的街屋，則是依附建築在山坡上，一樓作為地基與坡道融為一體，二樓則加裝了鐵梯方便進出，三樓為了增加居住空間誇張的向外突出，增加了樓層面積，種種細節都可以看出基隆人為了適應地形，與自然爭地的性格。

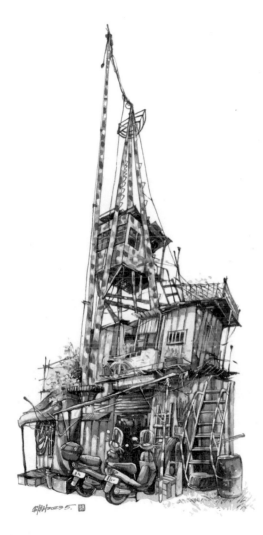

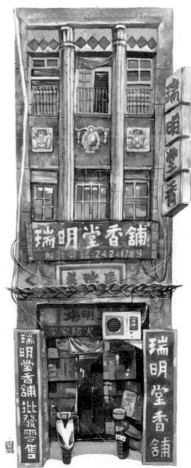

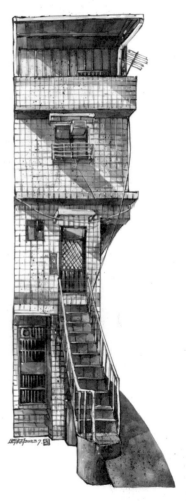

巴黎咖啡館

　　這間「巴黎咖啡館」的帆布招牌早已斑駁褪色，建築的騎樓擺放著攤販，並蓋上透明帆布阻擋強風。二樓左邊三個頂端有半弧形的窗子，與右邊四方形的窗子形成不對稱的設計，上方女兒牆的菱形式樣更是透露出這棟房子早期典雅的模樣。

　　兩旁的變電箱，也許對有些人來說並不好看，但在這裡卻宛若左右護法一般，矗立在咖啡館兩側，而柱身「上綠下黃」的色調，也正好與建築整體顏色相呼應。原來的建築就已經很美了，再加上這兩個變電箱的陪襯，不同時代與建材的混搭，似乎又讓這棟建築變得更有趣了。

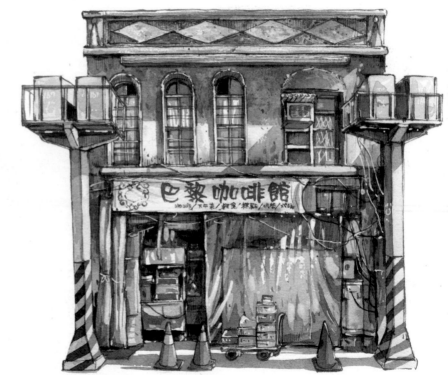

基隆巴黎咖啡館 開翔 2022.11.28.

安一路玻璃裝修街屋

在基隆街道遊走隨處可見有著歷史痕跡的街屋，多雨的氣候使得建築立面略顯髒污，招牌與鐵窗堆疊於上，其中又攀附了許多如植被般的電線，形成了屬於基隆城市的灰鬱色調，每每遊走在其中，都可以發現許多富有生活感的有趣細節。

安樂市場附近，有一棟可愛的街屋，最吸引我的地方是「玻璃裝修」四個手寫大字，店家同時又兼營「裱畫裝框」。門前正好停著兩台可愛的機車，走近一看，發現右側有一個往下的鐵梯，才知道樓梯下方是一樓，畫面中的店面其實是二樓。這種因地形而衍生的特殊建築樣貌，在基隆可說是隨處可見。

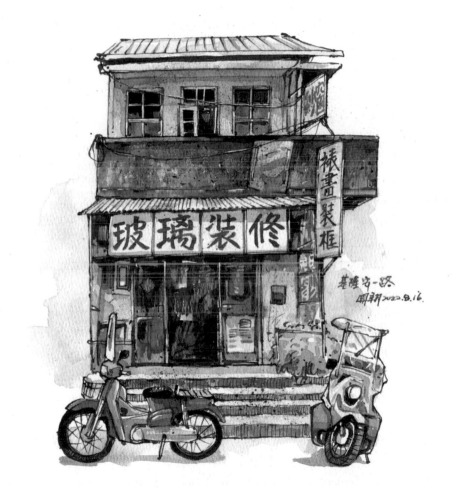

義一路星巴克

這棟典雅的建築大約建於 1950 年代，立面精美的雕花與壁柱遠遠就吸引我的目光。很幸運的，星巴克連鎖咖啡進駐後並未大肆破壞外觀，或是如多數店家掛上斗大的招牌與看板，反而是低調的呈現自家品牌，並盡可能保留原來建築的裝飾細節。

台灣早期有許多很美的建築，可惜多被看板所遮蓋。店家若能在沒有法規的硬性規定下，還能勇敢的反其道而行，展現建築原有的美感，這其實就是一張「名片」，向顧客傳遞一種文化的價值，與對自身品牌的自信。

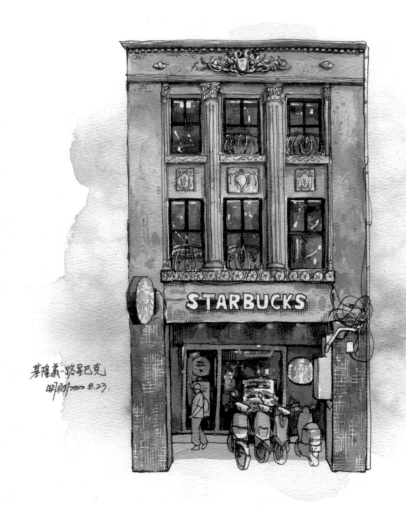

基隆義一路星巴克
甲利2022 8.23.

224

孝一路植披小屋

　　位在孝一路旁的這間小店，除了門前擺滿的植物之外，連屋頂上都佈滿了植披。這樣的小屋處在都市中，就像突然亂入現代的童話小屋，成為一個特立獨行的存在。原以為這是間花店，發現一旁藏著一個不起眼的小牌子，寫著「菜子行」，這才知道原來這裡主要是販售種子與植物花苗的地方。

　　我好奇的問老闆娘，屋頂攀爬的是什麼植物？老闆娘笑說那都是雜草，沒有特別照顧就自己長出來了，有時若有愛植物的人來要，她也會免費摘一些贈送。這讓我想到屏東眷村愛植物的大姐，總囑咐我不用花錢在外買植物，因為眷村的植物通常都是養大了之後，再分送給大家。植物隨著季節有生有滅，生生不息，懂植物的人也許對生命都有種灑脫，知道植物的生滅是種必然，獨自囤積也無用，獨樂樂不如眾樂樂，不如大方與人分享。

基隆孝一路 明翔 2022.8.26.

孝一路軍用品店

　　孝一路與忠四路交叉口一帶，沿著高架橋底下聚集許多店家，大多賣著牛仔服飾與軍用品。這條街有個特別的名稱叫「牛仔街」，早期美軍駐紮基隆時，有時會將服飾或舶來品拿到附近的委託行典當或寄賣，牛仔服飾則大多聚集在這條街上。又因服飾種類新潮，加上牛仔褲耐磨耐穿，早期曾讓許多年輕族群以及在港口工作的工人趨之若鶩。至今仍有許多販賣牛仔服飾的店家，高高懸掛著滿牆的牛仔褲。

　　這裡有趣的除了牛仔街的由來之外，人們善用利用高架橋下方的空間隔出一間間店家，完美體現了「因地制宜」的特點，這更是基隆的一大特色。店鋪的門面不寬，但縱深較深，老闆坐在狹窄的通道中央望著門外。畫面中的軍用品店，乍看凌亂，實則亂中有序，加上是基隆少有的軍用品店，仍然會有許多軍人會來光顧。

崇安街木造小屋

　　這間藏在崇安街裡的木造小屋，建築外觀保留了雨淋板的結構，屋簷的部分則是紅瓦片砌成，上頭還爬滿了植披，右側局部鋪上了藍白相間的帆布作為防水之用，牆面有許多木板補丁，使得外觀有些歪歪斜斜，似乎隨時會傾倒的樣子。當天天氣不錯，屋主在門前擺著椅子，曬著白菜，一旁還有剛洗好的襪子。

　　周邊的房子早已蓋成透天建築，但這間房子卻像是被世界遺忘，靜靜的在巷弄裡保持著老舊的模樣。在基隆漫游的期間，也曾在不同的巷內發現許多有趣的房子，有的橫跨在水溝之上，有的利用極小的畸零地硬是蓋出一個房間，這種強韌的生命力令人覺得荒唐又覺得可愛。若大家來基隆，也不妨用走路的方式，好好在巷弄中「迷路」，相信會有截然不同的樂趣喲。

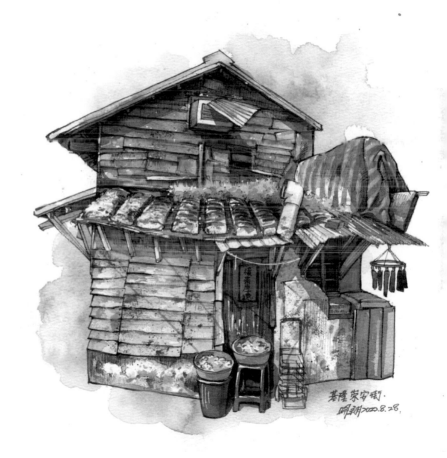

基隆崇安街.
睴翔2000.8.28.

太平山城謎片小屋

　　這間平房在我下榻的宿舍不遠處，正好位於狹窄的三岔路交會口，坪數不大的空間，裡頭住著一位獨居老人。我從半掩的門口往裡瞥，發現屋裡的日曆妥妥的撕到了當天的日期，其實老先生很認真在過日子。

　　我會特別注意這間房子，除了這是我每天必經之路之外，不論早晚經過，時常會聽到屋裡電視傳來成人影片的聲音，音量大約十步以外都可聽見。這樣的狀況時常讓經過的人覺得尷尬又好笑，所以我稱這個平房叫作「謎片小屋」。

　　這讓我想到以前在即將拆除的眷舍裡探險，偶爾會看到貼在牆上的裸女海報，也許有些人想到的是色情，但我看到的卻是獨居者的孤獨。我總希望可以保留這些裸女海報，也許有天可以策一個展好好探討眷村獨居老人晚年的孤獨。最近老伯也許曾被鄰居勸告，經過已幾乎沒有再聽到謎片的聲音，我的心裡反而有些悵然若失。

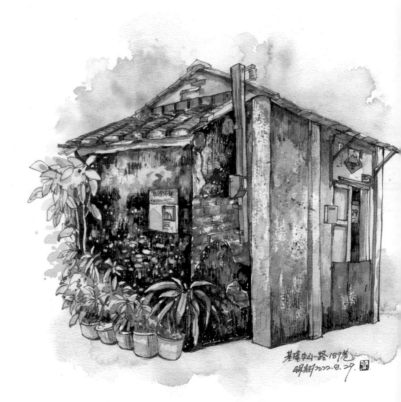

基隆中山一路187巷
明軒 2022.8.29.

北寧路漁品軒

　　往和平島的北寧路上，遠處便可以看到一個巨大的泡麵碗，造型相當特殊，上頭寫著「漁品軒」三個大字，經過的人很難不注意到它。漁品軒餐廳目前位於此地不遠處的碧砂漁港旁，特產販賣部與餐廳合併在一起，是基隆在地有名的海鮮餐廳。除了餐點有名之外，獨家開發的泡麵及伴手禮也深獲顧客喜愛，海味醬與海鮮米粉泡麵更榮獲「基隆十大伴手禮」獎項的肯定。

　　畫面此處為早期的特產品販賣部，下方的鐵門深鎖，招牌也有些髒污，原景兩側都是延伸的房子，造型單調無趣，但實在太想畫泡麵碗，所以做了一點裁減，調整筷子的角度，並將路邊停靠的轎車與公車站牌納入增添趣味。過去造訪日本也有許多這類誇張的巨大招牌，宛若裝置藝術，若是台灣的街頭能多一些這樣的招牌，似乎也會為我們的生活增添許多樂趣，對生活美學也不失為一種陶冶。

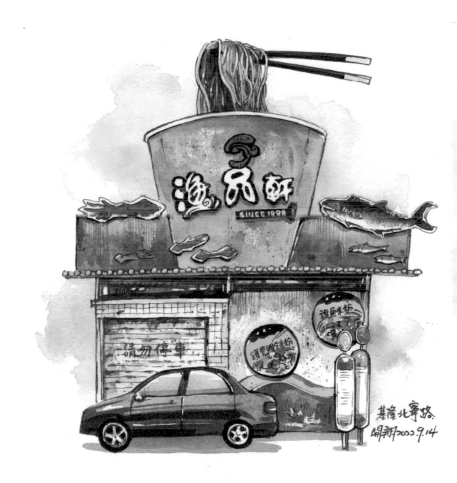

229

正濱路轉角街屋

正濱漁港是我相當喜歡的景點之一，除了彩色屋之外，當地還有不少與造船相關的五金工廠，似乎也可以一窺當地的城市脈絡。這些老舊的房子裡頭，也不乏有許多年輕的店家交錯其中，為老漁港帶來新生命。這些店家也共同合作藝術祭，讓不同藝術家的作品進駐，遊客在參觀作品之餘，也有機會走入不同的店家。

在正濱漁港閒逛時，附近的街角有一個鐵皮搭建的小屋，雖不確定其用途，但門前的小窗頗有一種小雜貨店的感覺。一旁的植物貌似許久未修，成為小屋的背景，加上前方的紅綠燈，三者構成一組有趣的構圖。到了正濱漁港，除了可以在彩色屋打卡之外，如果有閒，也不妨在港邊漫步，觀察周邊許多未經修飾的建築，也許可以看到漁港更真實的一面。

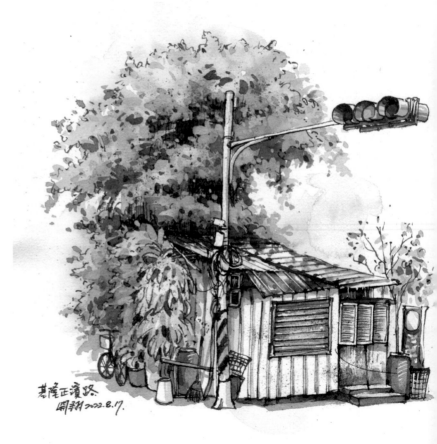

基隆正濱路
開翔 2022.8.17.

和一路綠色街屋

　　騎車前往和平島的路邊，有一棟平房
相當醒目，除了黃綠色的油漆之外，滿溢
的植栽更令它顯得一支獨秀。有趣的是門
前的一塊標語寫著「停車請熄火，勿擋正
門口」，不難讓人想像也許曾有許多遊客
將車子暫停在門口，造成屋主的困擾。

　　和平島的街道中，有不少可愛的房
子，樓層不高，但外觀十分精巧，這與市
區見到的街屋，似乎又有不同的氣質。其
中也不之有許多年輕店家，賦予老屋新生
命，如「島上有冰」，各個都吸引許多遊
客來訪，很推薦大家。來到和平島，除了
直奔地質公園之外，也可以抽空在街區走
走，也許會看到許多道地有趣的風景。

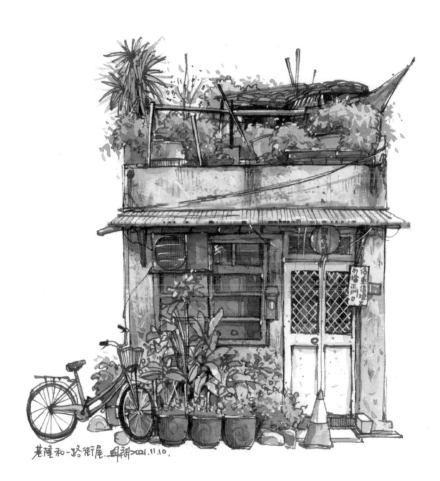

基隆和一路街屋．阿翔 2021.11.10.

華興街三原色街屋

有天同學騎車載我行經太平國小後方的山路，我一眼瞥見這間街屋，便趕緊叫他停車，跑到路中間拍照取景。

這間房子外表十分破敗，一樓以紅磚砌成，二樓則是鐵皮加蓋，用來擋風遮雨的帆布也因風吹雨淋，早就破損垂掛在屋旁，前方堆放著一些木板與雜物。但真正吸引我的地方，其實是二樓的紅黃色鐵皮與藍色帆布，再加上後方的綠色植物形成強烈的顏色對比。植物本身也增加街屋造型變化的美感。生活周邊其實有許多這樣的街屋，看似不起眼，但只要多觀察其中的色彩變化，處處都是美感。

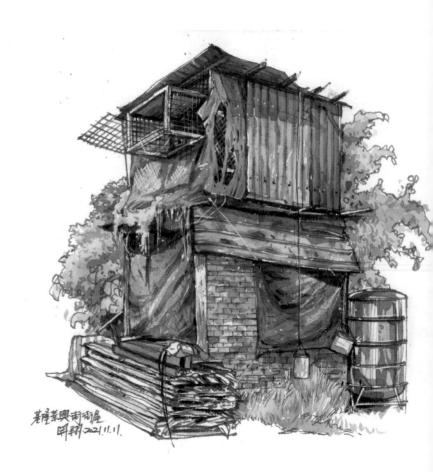

潮境公園貨櫃小屋

位在潮境公園附近的一間橘色貨櫃小屋，像是一個放大版的玩具模型一般，與四周的透天厝顯得格格不入。雖是貨櫃屋，但仔細看會發現麻雀雖小五臟俱全，門前兩個小窗加裝了鐵窗，屋頂的角落架著一根木頭作為電線桿，鋁製的鐵門旁竟然還有門牌與信箱。這樣的房子雖不是典型的美，但總會因它的獨特性感到有趣，也會好奇裡頭的擺設究竟如何？令人想一窺究竟。

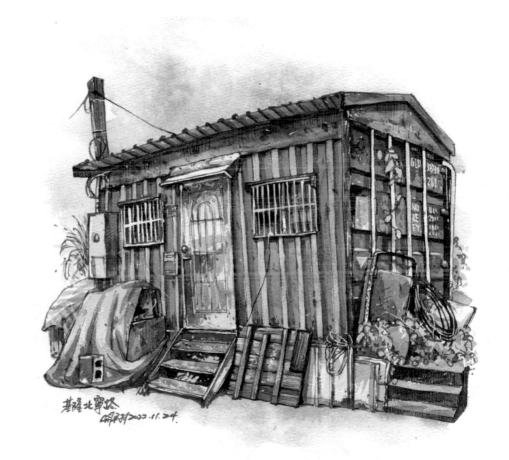

基隆北寧路 2022.11.24.

基隆嶼石造小屋

　　基隆嶼上的建物並不多，有的幾乎是必要的設施，而這間貌似堡壘又像庫房的建築，本體是用板模灌漿砌成，牆面仍可清楚見板模的橫向條紋。鐵門雖已半傾，但島上幾乎沒人，裡頭堆放的也都是雜物，不太需要擔心遭竊的問題。有趣的是面海的一側堆砌了大量的石塊，不知是防禦、防風，或是作為偽裝使用？難得看到這樣的建物，特別將它記錄下來。

基隆嶼街屋.
開朗2022.10.7.

234

基隆安一路街屋

　　安樂市場對面有一棟綠色的街屋，側面醒目的紅色布條寫著「北方大陸餅」，下方的告示欄前，時常可見到擺地攤的婆婆。

　　這棟街屋獨自矗立在安一路大排水溝旁的巷口。也許對多數人來說，一旁的大排水溝是不好看的城市風景，靠近大排一側的房子時常會有雜亂的增建，這不一定是「美」的城市景觀。但對我來說，這種堆疊凌亂的畫面，反而可以一窺城市的演變過程，我特別喜歡穿梭其中。

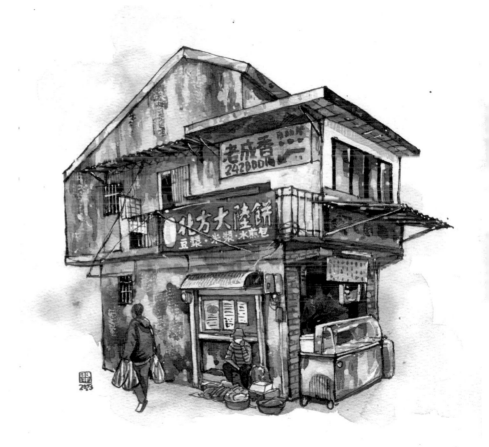

基隆孝一路街屋

　　崁仔頂魚市早期因商家會從旭川河划著小船而入，並爬上駁坎送貨而得名。在旭川河加蓋後，上面興建了明德、親民、至善三連棟大樓，後人便無法再看到旭川河的身影。另一側原有的樓房至今幾乎改建，如今僅存一棟紅磚建築，見證了崁仔頂歷史的變遷。每到夜晚，在人聲鼎沸的魚市場裡，各家的燈火亮起，我還是覺得黃色的燈光打在紅磚上的顏色最對味。

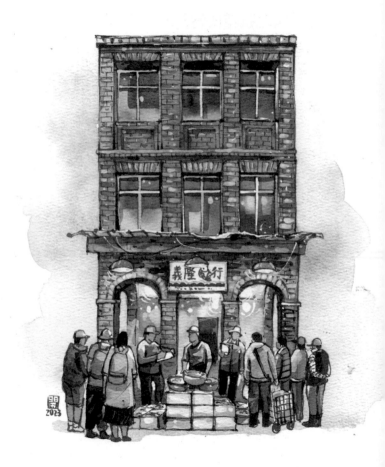

基隆站南北號誌樓轉轍站

　　基隆北站出口旁，有一棟特殊的老舊樓房，與一旁新建的鋼構車站顯得格格不入，走近一看，牆上還掛著畫了「淘氣阿丹」的可愛標語，一旁藏在樹叢裡的牌子，寫著「基隆站南北號誌樓轉轍站」。

　　號誌樓是早期使用人力調度車輛的控制台，設有控制軌道轉換的裝置。基隆目前現存南北兩棟，但南棟毀損嚴重，畫面中是北號誌樓，興建於昭和 6 年（1931 年）6 月 23 日。一樓為 RC 混凝土，二樓為檜木所建，一旁雖然雜草叢生，四周卻用鐵網保護了起來。未來不確定會以怎樣的方式修復，但至少先保留了起來。

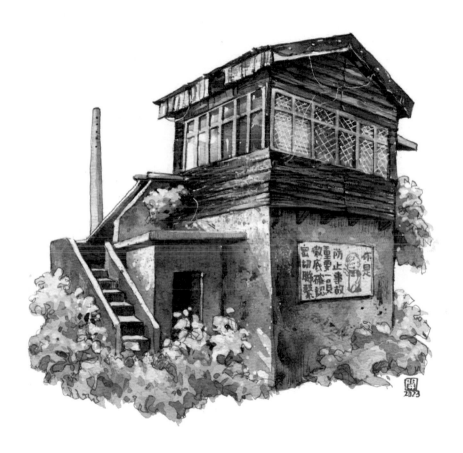

「城、山、海」

基隆的地形三面環山，中間擁抱著海洋，特殊的地形使得基隆自古以來一直是商業與軍事必爭之地。有人說山隔絕了文化，海象徵了包容，這兩者衝突的性格共存在基隆，激盪出十分特別的火花。

因山勢的關係，鮮少寬廣的平地，使得人們必須與山共存，因此隨處可見沿著山勢興建的建築、蜿蜒的山路、陡峭的階梯，甚至是鑿山而過的隧道，這都體現基隆人堅毅的克難精神。而海洋帶來的多元文化，除了帶來軍事設施的建構與戰事的侵擾，也反映在很早就蓬勃發展的商業活動，以及廣納大江南北甚至內化創新的飲食口味，這種對事物的包容也深藏在基隆人的 DNA 中。

站在觀光遊憩的角度來看，「城、山、海」三種遊玩的樣態提供遊客多元的旅遊可能，且各種風景密集的集中在一起，不需面對長途的往返交通行程，看是要看古蹟、吃小吃、登山健行、出海釣魚，若你什麼都想嘗試看看，來基隆就對了，保證不虛此行。

基隆與屏東其實很近

從屏東到基隆駐村，常有人問我「你會習慣基隆嗎？」老實說，我並沒有太多不適的感覺，也許是因為基隆沒想像中多雨，也許我對於基隆的喜歡早就大過些許的不適，又也許，其實基隆跟屏東並沒有那麼不一樣？

基隆的地形三面環山，中間圍繞著基隆港，而屏東縣則是三面環海，中間圍繞著中央山脈，兩者頗有異曲同工之妙。而同是身為大都市邊陲的城市，基隆常需要通勤到台北工作，屏東也需倚賴鄰近的高雄，兩者的通勤時間都是 40 分鐘左右。也因交通路線與旅遊目的關係，遊客常在台北止步，或越過基隆到宜蘭遊玩。到南部的旅客也常搭高鐵直達高雄，略過屏東市直達墾丁。要進到基隆和屏東，都需要特地花這 40 分鐘前往，但就是這「40 分鐘」形成一個巨大的屏障，使得多數人難以企及，也造成大家對基隆與屏東一直存在著一種陌生與刻板的印象。其實兩地除了多雨或多晴的鮮明印象之外，還有數不清有趣的在地文化值得探索。另外還有一個令人感到意外之處，也是我住在基隆才發現：從基隆到屏東若轉車得宜，三個小時出頭就到了，其實兩地並沒有這麼「遠」。

在地與外地的心情轉換

當我們對於身邊事物過於熟悉，時常容易「視而不見」，所以適時的把自己抽離，用「外地人」的角度，重新觀察自己熟悉的環境，往往會找回對城市的好奇。保持對城市的喜愛，其實就是重複不斷把觀點抽離再重啟的一段過程。

到了一個新城市居住，我一直在面對心境上的換位思考。我時常會發現一個有趣的情結：當「外地人」在稱讚當地時，「在地人」一定會說幾句抱怨的話，例如遊客說哪些美食好吃，一定會有在地人說哪間小店更棒。不過這不是壞事，表示他對在地文化有強烈的自豪，換作是我也會。從另一個面向來看，在地人對於當地會有諸多的「不滿」，其實是源自於對故鄉的愛，因為希望可以更好，所以有更多的期許。但對於「外地人」來說，有時並不一定要投注太多的嚴肅的眼光，只需要看到她甜美的一面就好。

但我也發現，當我在一個地方待了比較長的時間之後，我也開始容易對身邊的事物「視而不見」，也會開始故作不在意的吹噓一些明明很厲害的美景說，這只是「我們」的日常，甚至開始對這座城市有一些想法和期許。這也許也表示我已經漸漸的「在地化」了。

三毛說：「心若沒有棲息的地方，到哪裡都是流浪」。其實，愛一座城市，從來就不分在地或外地，當你的心放下，他鄉就變成故鄉了。

即使在基隆待了一年，寫了一本書，還是覺得自己了解得太少，直到要交出書稿前仍掛念還有這麼多地方沒畫，實在太可惜，基隆就是一個這麼豐富的地方。感謝基隆市政府與太平山城藝棧牽起的美好緣分，希望透過這本書紀錄這段時間的見聞，分享基隆的畫作，若能改變人家對基隆的刻板印象，看了書之後願意來基隆走走，那就太好了。

至於我為什麼會喜歡基隆？我想，答案已不言而喻了吧。

地圖裡標記了鄭開翔老師在基隆駐村這段時間畫過的地點，其中有許多作品未收錄在書中，也一併標記在地圖上。歡迎各位按圖索驥。

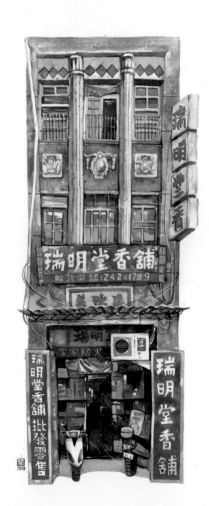

雨港顏色－城市觀察畫家走繪基隆

作者（圖文）：鄭開翔

美術設計：Johnson

總編輯：廖之韻

創意總監：劉定綱

執行編輯：錢怡廷

出版：奇異果文創事業有限公司

電話：（02）23684068

電子信箱：yunkiwi23@gmail.com

總經銷：紅螞蟻圖書有限公司

地址：台北市內湖區舊宗路二段 121 巷 19 號

電話：（02）27953656

初版：2023 年 12 月 13 日

ISBN：978–626–98076–2–8

定價：新台幣 630 元

版權所有・翻印必究

Printed in Taiwan

國家圖書館出版品預行編目 (CIP) 資料

雨港顏色：城市觀察畫家走繪基隆 / 鄭開翔作 . --
初版 . -- 臺北市：奇異果文創事業有限公司，
2023.12
　面；　公分
ISBN 978-626-98076-2-8（平裝）
1.CST: 水彩畫 2.CST: 畫冊 3.CST: 基隆

948.4 112020124